살다
사라지다

임희숙 지음

삶과 죽음으로 보는 우리 미술

살다

사라지다

아트북스

일러두기

• 인명, 지명 등의 외래어 표기는 국립국어원의 규정을 따르는 것을 원칙으로 했으나 용례가 굳어진 경우에는 통용되는 표기를 따랐다.
• 단행본, 고문헌, 화첩 제목은 『 』, 책의 장, 미술작품, 시, 산문, 기사 제목은 「 」, 전시 제목은 〈 〉으로 묶어 표기했다.
• 본문에 인용된 한시 및 한문 구절은 모두 지은이가 번역한 것이다. 가능한 한 원문을 함께 실었으나 일부는 가독성을 고려해 원문을 생략했다.

책머리에

삶과 죽음에 대한
사유 그리고 흔적

내 삶이 솜털처럼 가벼운 사소한 생이라고 생각한 적이 있었다. 지금 생각하면 오만하고 무모한 언어의 기교였을 뿐이다. 살다보니 인간의 삶이 결코 가볍지 않음을 깨닫는다. 나에게 생이란 야생화의 씨앗처럼 우연한 시작이었을지 모르지만, 온갖 희로와 애락을 거쳐 결국 죽음으로 가는 필연의 진지함 속에 생이 존재함을 온몸으로 알게 되었다. 지금 이 순간에도 헤쳐나가야 할 수많은 일이 앞에 놓여 있다. 사소하거나 무겁거나 좋거나 싫거나, 내가 해야만 하는 일들을 나는 하나씩 해결하면서 매듭지어갈 것이다. 그것이 생로병사의 솜털 같은 일이든지 형이상학의 무거운 일이든지 상관없이.

이 책은 죽음에 대한 생각에서 비롯했다. 어린 시절 무언가를 노트에 끄적이기 시작할 때부터 죽음에 관심을 가졌다. 물론 그 때의 관심은 도대체 나는 왜 생겨났을까에 대한 궁금증이었다. 끝 간 데 없다는 우주는 도대체 무엇인가, 생명은 어디서 시작되었으며 왜 반드시 죽어야 하는가 같은 질문들. 나에게 세상은 온통 미지수였다. 소년 시절의 사춘기를 힘들게 지나보내고 청년이 되었지만 그렇다고 나의 지성은 생각만큼 깊어지지 않았으며 나의 사색은 여행자처럼 낯설고 거칠었을 뿐이다. 그렇게 시인이 되었다.

한국미술사를 공부하면서 우리 미술에 담겨 있는 삶과 죽음에 대한 사유에 공감하게 되었다. 그 사유는 특정한 개인의 것에 머무르기보다는 동시대를 통합하고 시대를 초월하는 깊이를 가진다. 백년 전 천년 전 그들의 생각이 지금 우리의 생각과 별반 다르지 않다는 것을 깨달았을 때 묘한 쾌감을 느꼈다고 하면 이상한 일일까.

고구려 고분벽화에 그려진 부엌 그림에서 나는 어머니를 떠올렸다. 365일 밥을 주시던 어머니처럼 죽은 이에게 따뜻한 밥을 주려는 마음이 참으로 아름다웠다. 또 신라의 긴목 항아리에 다닥다닥 붙은 토우들이 작가(생산자) 혹은 자손(주문자)이 지닌 죽음에 대한 여러 가지 생각으로 보였다. 여름날 베란다 방범창에 달라붙어 목청이 터져라 우는 매미처럼, 토우는 처절한 슬픔이나 기도문 그 자체였는지 모르겠다.

조선시대 화가들은 또 어떠했던가. 그들의 출신이 왕족이나 사대부 혹은 노비였다 하더라도 그들은 자신의 삶과 예술을 굳이 예술이라고 떠벌리지 않으면서 예술가의 삶을 살다 갔다. 황금 수저를 물고 태어났던 사람도, 노비로 태어났던 사람도 모두 한 사람의 화가였을 뿐이다. 이 책에서는 비록 그들의 신분과 삶의 태도를 논하고는 있지만, 중요한 진실은 그들이 태어났고 죽어갔다는 사실이다.

사람들은 죽음에 저항하기보다는 초월하는 길을 택했다. 태어나기를 내가 결정한 게 아닌 것처럼 죽음도 그렇게 받아들여야 한다면, 사는 동안 까짓 죽음이라는 것을 초월해보리라. 그래서 생각 속에서 도원을 만들었고 요지를 만들었을 것이다. 누구나 주어진 삶을 살아내며 죽음을 초월하려고 발버둥을 쳤을 뿐이다. 그것을 예술이라고 부른다면 예술은 처절하고 잔인한 인내이다. 그 끝이 숭고한 예술이라고 해도 죽음 앞에서는 부질없는 것이 아니던가. 그래도 사람들은 예술을 하고 예술을 경외한다. 어쩌면 죽음을 이겨내려는 인간의 정신에 보내는 박수이며 찬사일지도 모르겠다. 미술을 감상하면서 촉각이 없어도 촉각을 계량하고, 대화가 없이도 미술품과 사랑에 빠지는 것은, 미술품의 질료와 형상뿐 아니라 예술가의 정신과 영혼을 만나기 때문일 것이다.

예술을 통하여 사람들이 죽음에 대한 불안과 고통을 극복해 왔다는 점에서 우리 미술을 삶과 죽음의 시선으로 바라보았다. 이 책의 1부 「탄생에서 죽음으로」에서는 태어남과 사라짐 그리고 떠난 이의 부활을 기원하는 마음과 죽음을 초월하려는 의지가 예술 행위로 드러났음을 이야기했다. 2부 「소멸에서 영원으로」는 죽음이 있어서 오히려 우리의 인생이 더 아름답고 살 만하다는 생각으로 썼다. 산수 자연을 노닐고 주어진 생을 통해 이름을 남기며 죽음 앞에 당당했던 예술가들의 삶에 관한 이야기다. 그리고 빼놓을 수 없는 한 가지, 인간의 곁에서 벗이 되어준 미술 속 동물들의 삶과 죽음도 기억하고 싶었다.

이 책은 많은 학자와 연구자들이 마련해놓은 연구에 힘입어 쓸 수 있었다. 미술품에서 삶과 죽음에 대한 사유의 흔적을 찾아보는 일은 흥미로웠지만, 여전히 안개 속에 꼬리와 깃털을 감춘 우리 미술의 진면목을 알아가기란 쉬운 일이 아니었다. 나의 부족함으로 만들어진 물구덩이나 고르지 않은 자갈밭이 곳곳에 숨어 있을 수 있다. 그러나 없는 꼬리와 깃털을 문학적인 상상력으로 감추거나 부풀리지 않으려고 했다. 이 책에서의 문학적인 상상력은 우리 미술을 만나러 가는 길에 놓은 징검다리 같은 것이라고 스스로 위안하고 싶다. 미술사를 공부하는 동안 살아 있는 미술을 경험하게 해주신 이태호 교수님과 우리 미술의 아름다움과 상상력의 힘을 알게 해주신 유홍준 교수님께 감사드린다.

내게는 삶의 기억들을 차곡차곡 쟁여둔 서랍이 있다. 이따금 그 서랍이 약서랍이 되어주기도 한다. 나는 약이 꽃처럼 떠난 뒤에 병이 왔다고 시를 썼다. 서랍을 열면 유통기한이 넘은 약들이 가득하다. 지난 삶의 기억들은 약처럼 나를 보살피고 지켜주었다. 누구에게나 그런 약을 넣어둔 서랍이 있을 것이다. 어쩌면 그 서랍은 통째로 한 사람의 삶과 죽음을 보여주는 미술품이다. 서랍이 통나무이든 녹슨 캐비닛이든 헝겊 보자기이든 상관없이, 그곳은 초월의 성지이며 도원이다. 그래서 우리는 죽음이 두렵지 않다. 어쩌면 죽음은 누군가가 꾸며낸 이야기일 수도 있다. 헛된 이야기에 속아 인간은 수천수만 년 동안 예술 행위를 해온 것은 아닐까.

이 책을 통해서 우리 미술의 삶과 죽음을 찾게 해주신 아트북스 정민영 대표님과 임윤정 차장님께 감사드린다. 특별히 세세한 마음으로 함께해준 전민지 님께 고마운 인사를 전한다. 모쪼록 부족하나마 이 책이 독자들에게 우리 미술에 담긴 삶과 죽음에 대한 사유를 이해하고 공감하는 데 도움이 되기를 바랄 뿐이다.

2022년 여름
옥수동 옛 두무개 강변에서
임희숙

차
례

책머리에

삶과 죽음에 대한 사유 그리고 흔적 **5**

탄생에서 죽음으로

1장 ────── 생명을 묻다 ────── 14
신성한 태 16 · 안녕을 기원하는 태실 19
화폭에 담긴 태실 26 · 사라진 왕자의 태 32
분을 바른 태항아리 39

2장 ────── 죽음을 애도하다 ────── 48
울어주는 범종 50 · 죽음을 위로하는 꽃 62
무덤 안의 청자 70

3장 ────── 부활을 꿈꾸다 ────── 78
영혼을 기다리는 고분 80 · 가시는 길 평안
하소서 90 · 장식 그 이상의 의미 95

4장 ────── 고통을 초월하다 ────── 106
도원으로 향하는 길 108 · 신선과 노니는 꿈
119 · 미륵세상을 기다리다 131

2부

소멸에서 영원으로

1장 ——— 이승에 노닐다 ——— 148
적벽에서 부르는 노래 150 · 무이구곡에
들다 163 · 금강산의 진경 172

2장 ——— 기억으로 살다 ——— 186
평양성의 의로운 기녀 188 · 별서와 바꾼
죽음 198 · 신선의 눈썹 207 · 자화상,
비밀스러운 통로 214

3장 ——— 죽음과 벗하다 ——— 226
술과 치기의 날들 228 · 눈 속에 꽃 피우다
240 · 죽음이 찾아왔다 253

4장 ——— 홀연히 사라지다 ——— 268
붉은 목걸이를 한 왕족 270 · 나의 사랑하는
고양이 282 · 시치미를 떼고 날아가다 293

참고 문헌 305

1부

탄생에서 죽음으로

1장

생명을
묻다

인간은 태어나는 동시에 자신을 품어준 태반과 이별한다. 다른 말로 하자면 태어나는 순간 최초의 죽음을 경험하는 것이다. 태胎라고 하면 가장 먼저 떠오르는 이미지는 모성 또는 생명이다. 태반은 어머니 자궁 속에 마련된 태아의 작은 요람이고, 탯줄은 어머니와 태아를 연결하는 생명의 통로다. 태반 위에 누운 태아는 탯줄에 매달려 평화롭고 안락한 시간을 보낼 수 있다.

어머니와 아기는 탯줄로 소통하는 동안 한 몸이고 한마음이다. 그러나 출산의 순간, 탯줄이 끊어지고 태반이 모체와 분리돼 밖으로 배출되면서 아기는 오롯이 혼자가 된다. 그리고 어머니의 안락한 태반을 잃는 대신 작고 귀여운 배꼽을 얻고 세상과 만난다. 부모와 자식이라는 별개의 인격체가 되는 냉정한 순간을 맞이하는 것이다. 어머니와 자식의 관계가 그렇지 않은가. 생명을 공유하던 탯줄은 눈에 보이지 않을 뿐 죽을 때까지 어머니와 연결되어 우리를 행복하게도 불행하게도 만든다.

사람은 스스로 태어나기를 원하지 않았지만 태어났고, 태어난 아이 앞에는 살아내야 할 엄숙하고 경건한 시간이 놓인다. 이제부터 홀로 세상을 살아가야 하는 숙명을 지닌 인간은, 하이데거가 말했던 '세상에 던져진' 존재가 된다. 탄생이란 누구에게도 선택의 여지가 없다. 누구나 죽음으로 가는 외롭고 긴 세월을 견뎌내야 하는 것이다.

생명을
묻다

우리는 오래전부터 태아가 부둥켜안고 살았던 태를 불에 태우거나 땅에 묻는 풍습을 지켜왔다. 기록에 의하면 태를 묻는 풍습은 신라시대에 시작된 것으로 추정되지만, 이 땅에 살았던 조상들은 그 이전에도 사람의 태를 신성시하며 땅에 묻거나 태우는 풍습을 후손에게 전해왔을 것으로 보인다. 인간이 아닌 동물들은 대부분 자신이 내어놓은 태반을 스스로 먹어치움으로써 출산의 흔적을 지우고 새끼들을 천적으로부터 보호한다고 알려져 있다. 반면에 인간은 출산을 알리고, 그 흔적을 땅에 묻거나 불에 태움으로써 신성한 태를 하늘로 혹은 땅으로 돌려보냈다. 현대에는 병원에서의 출산이 보편화되면서 출산을 한 뒤 아기의 태가 어디로 가는지 알지 못한다. 대부분의 어머니가 굳이 그것을 궁금해하지 않는 이유는 이제는 과학의 시대가 되었기 때문인지도 모르겠다. 다만, 어떤 방법으로든 다시 자연으로 돌아갈 것이라고 믿고 싶은 것이 어머니의 마음일 것이다.

장태藏胎 문화를 기록한 문헌인 『삼국사기三國史記』 「열전列傳」 김유신 부분을 보면 '庚信胎藏之高山至令謂之胎靈山'이라고 하여, "유신의 태를 묻은 높은 산을 지금까지도 태령산胎靈山이라고 부른다"라고 쓰여 있다. 지금도 충북 진천군 진천읍에 가면 김유신의 태실胎室 자리가 남아 있고 산의 이름에 신령 혹은 영혼 등을 의미하는 '영靈'이 붙은 이유가 설화로 전해진다. 산봉우리에 올

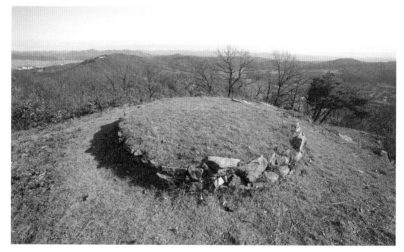

김유신 태실, 충청북도 진천군

라 김유신의 태를 묻으려고 자리에 내려놓자마자 하늘에서 무지개가 내려왔고, 이윽고 김유신의 태가 사라졌다는 이야기다. 사람들은 태를 그 사람의 분신이라고 생각했던 것으로 보인다. 설화대로라면 김유신의 태는 하늘로 올라가 신선이 되었을 테다. 그렇게 그 산은 민중의 염원을 담아 '태령산'이라는 이름을 얻게 되었다.

강원도 철원군 태봉산에도 후고구려를 세운 궁예의 태실이 있었다고 전해진다. 『삼국사기』「열전」 중 궁예전에 따르면, 궁예는 신라의 왕자 출신이었으나 불길한 징표로 인해 포대기에 싸인 채로 던져졌다. 다행히 유모가 받아 안고 도망쳐나왔는데, 그때 유모의 손가락에 찔려 궁예의 한쪽 눈이 멀게 되었다고 한다.

생명을
묻다

열전의 내용이 다분히 설화적이고 구전적이긴 하지만 신라로부터 버림받았거나 스스로 도망을 쳤던 궁예의 입장에서 자신의 진짜 태를 찾아 태실을 만들기는 현실적으로 어려웠을 것이다. 아마도 궁예 스스로 자신의 권위를 세우기 위해 태가 없는 태실을 조성한 것이 아니었을까 하는 의문이 든다. 이외에도 전국 여기저기 태실 자리가 흩어져 있고, 구전으로 전해지는 태실의 흔적도 많이 남아 있다. 우연히 태봉胎峯이라고 불리는 곳을 알게 된다면 한번쯤 역사 속 인물의 태실이 있지 않았을까 의심해볼 만도 하다.

사실 장태 풍습은 우리나라 고유의 문화가 아니라 오래전부터 지구상의 많은 부족이 해왔던 일이었다. 고고인류학자들에 의하면 인도네시아에서는 태를 형제나 자매로 여겨 바로 매장을 하거나 항아리에 넣어 땅에 묻고 그 자리에 야자나무를 심었다고 한다. 또 태를 묻은 자리에 꽃잎을 뿌리기도 했으며, 태를 넣은 항아리를 바닷물에 띄우기도 했다. 장태 풍습은 땅에 묻는 경우가 대부분이었지만 불에 태우거나 일정한 장소에 안치하거나 또는 나무에 걸어두는 경우도 있었다.

인류의 여러 장태 풍습 중에서도 조선 왕실의 장태 풍습은 체계적으로 계승되어 500여 년 동안이나 독창적인 태실 문화를 만들었다는 점에서 매우 특별하다.

왕실에서 태실을 만드는 풍습은 풍수지리사상을 바탕으로 고려시대에 시작되었을 것이라고 알려졌다. 태조 왕건의 태실이 고려의 수도였던 개성에 있었다는 기록이 『신증동국여지승람新增東國興地勝覽』에 나온다. 개성의 박연폭포에서 더 올라가면 대흥사 터가 나오는데, 근처에 있는 태안사 폐사지가 바로 고려 태조의 태실이었다는 이야기다. 이외에도 고려 왕실이 조성했던 태실이 지금도 여럿 남아 있는데 모두가 왕이나 세자의 태실이다.

조선 왕실은 고려 왕실과 다르게 모든 왕손의 태실을 만들었다. 조선 초기에는 왕과 세자의 태실만 조성했지만 세종世宗, 1397~1450의 왕후인 소헌왕후의 태실이 가봉加封된 이후 모든 왕손의 태실이 만들어지기 시작했다. 성별이나 모친의 신분과 상관없이 국왕이 낳은 아기의 태는 국가의 안녕을 위해 보호해야 했을 것이다. 다만 출산 과정에는 신분에 따른 차별이 있었다. 조선시대에 왕후나 세자빈의 출산과 왕자의 탄생을 돌보기 위해 산실청産室廳을 설치했고, 조선 후기에는 후궁의 출산을 위한 호산청護産廳을 따로 마련했다. 또한 출산의 전후 과정에서 왕자와 공주에 대한 차별도 뚜렷했고, 왕자라 하더라도 어머니의 신분이 정비正妃인가 후궁인가에 따라 확실하게 그 신분을 구별했다. 사실상 왕가에서의 출산이란 범국가적인 일이었으며 특히 원자의 탄생은 후계 구도를 이어갈 중대한 일이었다. 왕손의 탄생은 왕후

나 후궁이 속한 친정 가문의 사활이 걸린 일이었기에 탄생과 함께 온갖 암투가 시작되었고, 그로 인해 피비린내 나는 사화士禍가 일어나기도 했다.

조선 전기만 해도 왕족의 출산에 관한 의례는 도교를 관장하던 소격서昭格署에서 담당했다. 이 기관은 고려시대부터 소격전으로 불리다가 세조 12년(1466)에 소격서로 개칭했다. 소격서는 예조에 속했으며 삼청전과 태일전 등 도교의 신들을 모시는 전각이 있어서 때에 따라 재를 올리고 제사를 지내며 기우제도 드리던 곳이었다. 당시 성리학을 추존했던 문인들은 소격서를 폐지해야 한다는 의견을 계속 올렸고, 중종 대인 1518년 9월에는 조광조를 비롯한 젊은 학자들의 집중적인 상소로 폐지될 수밖에 없었다.

그러나 권력의 부침은 알 수 없는 일. 1519년 겨울, 조광조를 포함한 젊은 개혁론자들이 유배되거나 죽음을 맞은 기묘사화 이후 소격서는 다시 문을 열었다. 물론 이후에도 도교를 섬긴다는 이유로 소격서의 폐지가 지속적으로 거론되어 임진왜란 이후 철폐되었지만, 소격서를 다시 열어야 한다는 상소는 정조 때까지 계속되었다. 일월성신日月星辰에 기도하는 풍습이 기독교의 십자가로 가득한 현대사회에서도 끊임없이 이어지고 있는 현실을 생각하면 성리학을 근간으로 건국된 조선에서 일어난 이 오랜 논쟁이 이해되고도 남는다.

왕실에서는 태를 언제 어디에 어떻게 묻느냐에 따라 나라와 왕

가의 명운이 좌우된다고 믿었다. 그래서 길일과 길지를 받아 태를 안치하는 의례를 행한 뒤 그것을 기록해두는 의궤가 있을 정도였다. 또 관상감觀象監에서는 태봉 후보지를 3등급으로 구분하고, 왕위 계승권자에게는 1등급, 대군과 공주는 2등급, 군과 옹주는 3등급의 태봉에 태를 안치하도록 했다. 당시 왕실에서 장태 의례를 얼마나 중요시했는지는 문종실록을 보면 알 수 있다. 문종이 즉위한 해인 1450년 음력 9월, 문종의 아들인 단종의 태를 이장해야 한다는 상소가 올라왔다. 왕세자의 태실이 경북 성주의 세종대왕자 태실지에 흙을 메워 만든 공간에 있으므로 다른 곳으로 옮겨야 한다며 출산에 관한 서적인 『태장경胎藏經』을 인용했는데, 아래는 그 내용의 일부이다.

대개 하늘이 만물을 낳으니 사람으로서 귀하게 여겨지며, 사람이 태어날 때는 태로 인하여 성장하는데, 하물며 그 어짊과 어리석음, 성하고 쇠하는 것이 모두 태에 달렸으니 태라는 것은 신중히 하지 않을 수가 없습니다. (……) 지금 왕세자의 태실이 성주에 있는 여러 대군의 태실 옆에 기울어져 보토한 곳에 있으니 진실로 옳지 못합니다.
夫天生萬物 以人爲貴 人生之時 因胎而長 況其賢愚衰盛 皆在於胎 胎者不可不愼 (……) 今王世子胎室 在星州諸大君胎室之旁 傾側補土之處 誠爲不可

　이처럼 조선 왕실은 태실 조성이 국가와 왕족의 성쇠를 좌우
한다고 여겨 장태 의례를 국가 행사로 정했고, 왕실뿐만 아니라
백성들도 신분이나 형편에 따라 태반을 땅에 묻거나 불에 태워
장태 풍습을 이어갔다. 조광조의 제자였던 이문건李文楗, 1494~1567
은 을사사화로 경북 성주에 유배되었는데 그의 『묵재일기默齋日記』
와 『양아록養兒錄』에는 손자의 출생 과정이 구체적으로 담겨 있다.

　이문건은 1551년, 손자가 태어난 다음 날 아이의 태를 냇가에
서 깨끗하게 씻은 뒤 항아리에 담아 기름종이로 덮고 새끼줄로
묶어 동쪽에 매달게 했다. 그리고는 태를 다시 꺼내 풀 위에 놓고
태운 후 핏물이 남은 항아리 속에 다시 넣어두었다가 14일째에
북산에 묻었다. 당시 사대부가에서는 일반적으로 태를 태웠다고
전하고 있으나 이문건처럼 태운 태를 일정한 장소에 묻기도 했음
을 이 기록을 통해 알 수 있다. 이문건은 북산의 위치를 선석산禪
石山 서동西洞 태봉 아래라고 했다. 선석산이라면 세종 연간에 세종
의 왕자들을 위한 태실을 조성한 곳이 아닌가. 성주에 유배 왔던
이문건이 왕실의 태실이 있는 선석산 근처를 택해 태를 묻은 까
닭은 무엇일까. 어쩌면 왕실의 정기를 받아 자신의 집안에 더이
상의 흉사는 없고 길한 기운만 찾아오기를 빌었는지도 모르겠다.

　이렇듯 장태 풍습은 조선시대 내내 이어져온 중요한 문화였다.
그런데 일제강점기였던 1929년, 조선총독부는 전국 각지에 있는
태실을 찾아 태항아리와 태지석 등을 경기도 고양시에 있는 서

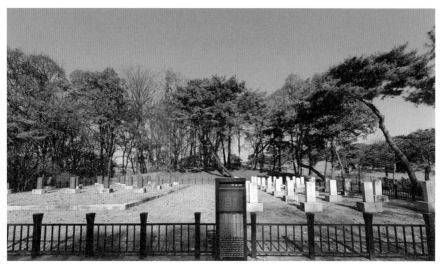

서삼릉 태실 전경, 경기도 고양시

삼릉 경내로 이장하는 불경스러운 만행을 저질렀다. 그 과정에서 아름답고 귀한 태항아리가 새로 구운 항아리로 교체되기도 했고, 본체와 뚜껑이 서로 이별하기도 했다. 결국 1930년에는 49기의 태실이 서삼릉으로 이장되었고 이후 5기가 추가되어 현재 모두 54기가 모셔져 있다. 서삼릉 태실에 있던 유물 일체는 국립고궁박물관에 소장되었고 지금 그 자리에는 일제강점기에 세웠던 표석만 남아 있다. 천지신명이 있는 자리로 돌아가야 할 태항아리와 태지석에 남은 혼백이 여전히 구천을 떠도는 것은 아닌지 염려스럽다.

조선시대에는 모두 스물일곱 명의 왕이 있었는데, 현재 위치가 알려진 왕의 태실은 22기뿐이다. 그중에서 연산군燕山君, 1476~1506의 태실은 폐위 이후 그 흔적이 사라졌을 것으로 추정되고, 마찬가지로 폐위되었던 광해군의 태실은 대구광역시 북구에 있다고 알려져 있다. 그 외에도 태실이 수몰되었거나 정확한 위치가 불분명한 경우가 많다. 충남 금산으로 알려진 태조의 태실비도 위치에 오류가 있다는 주장이 있으며, 숙종의 태실은 한때 경기도 양주로 이전되었다가 다시 충남 공주로 온 경우이고, 서울 창경궁 경내에 있는 성종의 태실은 일제에 의해 경기도 광주에서 이전된 것이다.

남아 있는 태실 중에서 조선 명종의 태실이 가장 유지가 잘되

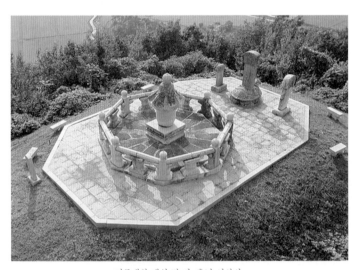

명종대왕 태실 및 비, 충남 서산시

었다고 알려져 있다. 명종 태실은 충남 서산시 운산면의 '태봉'이라고 불리는 산 위에 모셔져 있는데, 산의 봉우리는 처음부터 태실을 모시기 위해 존재해온 것처럼 임금의 태실 하나를 오롯이 품고 있다. 투박한 개첨석蓋簷石을 얹은 둥근 중앙 태석을 감싼 팔각 난간은 조선시대 왕의 태실 중에서 가장 원형에 가깝게 유지되고 복원된 것으로 알려졌다. 더군다나 태실 앞에 세워진 세 개의 비석은 명종 태실의 역사를 그대로 기억하고 있어 그 의미를 더한다. 가장 작은 비는 말 그대로 아기 태실비로, 명종이 태어나고 4년 뒤인 1538년에 세워진 '대군춘령아기씨태실大君瑃齡阿只氏胎室' 비이다. 명종은 중종과 문정왕후 사이에서 태어난 둘째 아들로, 형인 인종이 즉위한 뒤 얼마 되지 않아 세상을 뜨는 바람에 어린 나이에 임금의 자리에 오르게 되었다. 명종 즉위 당시 아버지 중종의 삼년상이 아직 끝나지 않았고 이복형인 인종의 상중이었기 때문에 태실비 가봉을 뒤로 미뤘다는 기록이 있다. 그러나 즉위 이듬해인 1546년 10월에 태실에 가봉비를 세웠음을 알수 있다. 가봉비의 크기는 아기 태실비보다 좀더 크고 비석에는 '주상전하태실主上殿下胎室'이라고 새겨져 있다. 그리고 가운데의 가장 큰 비는 1711년 숙종 때 부서진 태실을 수리하고 세운 개수비이다.

명종의 태실은 조선 후기 태실을 만드는 모범 사례가 되기도 했다. 현종 태실을 가봉했을 때 명종 태실의 석물 크기와 모양을 본떠 만들려 했던 기록이 있다. 물론 그대로 실현되지는 않았지

생명을
묻다

만 명종의 태실이 왕실의 위엄과 미적인 면에서 기준이 되었다는 점에서 의미가 있다.

화폭에 담긴 태실

—

조선 후기에는 왕실의 태실이 좀더 체계적으로 관리되었는데, 그 사실을 알려주는 그림이 현재까지 전해진다. 『태봉등록胎封謄錄』은 1643년부터 1740년까지 장태와 관련된 일을 엮은 기록물이다. 이 밖에도 태실이 위치한 태봉과 그 주변 지형 및 산세 등을 그린 「태봉도胎封圖」가 전해진다. 「태봉도」는 태실의 위치와 장소 정보를 담은 기록물로, 순조純祖, 1790~1834와 사도세자思悼世子, 1735~62 그리고 헌종憲宗, 1827~49의 「태봉도」가 지금까지 남아 있다. 그중 순조의 「태봉도」는 한국학중앙연구원 장서각과 국립중앙박물관에 각각 한 점씩 소장되어 있다.

순조의 아버지인 정조는 첫 왕후인 효의왕후에게서 후사가 없었고, 홍국영의 누이인 원빈 홍씨도 돌연사했으며, 후궁인 화빈 윤씨도 아들을 낳지 못했다. 1782년에야 의빈 성씨가 문효세자를 낳았지만 문효세자마저 다섯 살의 나이에 세상을 떠났고 1790년 수빈 박씨에게서 순조가 태어났다. 순조는 정조가 임금의 자리에 오른 지 14년 만에 얻은 아들이었고, 문효세자가 세

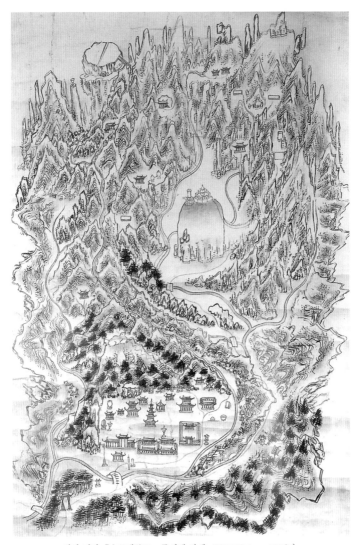

작자 미상, 「순조태봉도」, 종이에 담채, 135×100.5cm, 1806년,
한국학중앙연구원 장서각

상을 뜬 지 4년 만에 태어난 귀한 왕손이었다. 순조의 태실은 충북 보은군 내속리면 사내리에 조성되었다. 1800년, 순조가 왕위에 오른 뒤 6년 후에 태실의 석물을 새로 단장하고 가봉비를 세웠는데, 이후 임금의 태를 품게 된 보은현은 보은군으로 승격되었다. 그러나 일제강점기에 이르러 순조의 태는 서삼릉으로 강제 이장되었고 지금은 빈 태실만 태봉에 남아 있다.

장서각에 소장된 「순조태봉도」에는 가봉된 태실을 중심으로 태봉과 주변 산세, 지형, 주요 사찰 등이 그려져 있다. 태실이 있는 태봉만을 그린 게 아니라 속리산의 아름다운 산수와 중요한 지물을 표기해 풍부한 지리적 정보와 그림으로서의 묘사력이 돋보인다. 옅은 색을 사용해 그림을 온화하게 표현한 덕분에 좋은 기운이 은근하게 뿜어져나오는 듯하다. 전체적으로는 부드러운 느낌이지만 주위의 산세는 법주사가 있는 아래로부터 용틀임하며 상승해, 태봉을 중심으로 소용돌이의 힘찬 동세를 보여준다.

그림의 한가운데에 커다란 범종 모양의 태봉을 배치하고, 태실이 있는 꼭대기 부분을 금색으로 칠함으로써 굳건한 왕실의 힘을 보여주려는 의도가 읽힌다. 또 태봉 주위를 여백으로 처리해 시각적으로 더 집중되는 효과를 노렸다. 태봉을 중심으로 주위의 산봉우리들은 바깥쪽을 향해 기울어진 데 반해, 태봉은 꼿꼿하게 직립하게 배치해 실제보다 훨씬 높고 크게 표현했다. 태봉 정상에 조성한 태실을 자세히 보면 부도 모양의 중동석中童石과 개첨석, 그리고 돌난간이 있다. 또 가봉비의 기단에는 머리를 들어올린 거

북의 형상이 보인다. 산의 지형에는 옅은 녹청색을 골짜기에 따라
진하거나 엷게 칠함으로써 입체적인 주위 산세를 묘사했다.

태봉도는 감상용 그림이 아니라 기록용 그림이었기 때문에 지
도처럼 태봉 주위의 여러 정보를 담아야 했다. 태봉의 서쪽에 편
평하게 보이는 산등성이에 놓인 두 점의 탑은 수암화상탑秀庵和尚
塔과 학조증곡화상탑學祖燈谷和尚塔으로, 둥근 탑신을 가진 조선시
대의 탑이다. 탑의 왼쪽으로 눈을 돌려 그림을 사선으로 가로지
르면 속리산의 대표적인 산봉우리인 문장대가 한눈에 들어온다.
속리산을 가본 사람이라면 높은 기암괴석 절벽 위의 독특한 원
반형 바위를 보자마자 바로 문장대라는 것을 알아차릴 수 있다.

국립중앙박물관에 있는 「보은현 속리산 태봉도」는 장서각에
소장된 「순조태봉도」와 전체 구도와 구성에서 매우 흡사하지만,
법주사 경내 사찰 건물의 배치(가람배치)는 서로 약간의 차이가
있다. 「순조태봉도」에서 법주사 가람 뒤편 산봉우리에 올라앉은
동물의 모습이 얼핏 봐서는 마치 한 마리의 커다란 새처럼 보이
는데, 「보은현 속리산 태봉도」에서는 커다란 등딱지를 짊어진 거
북 형상이 확실하게 보인다. 거북은 몸체에 비해 왜소한 머리 부
분을 슬쩍 들어올렸고, 등딱지 밖으로 두 발도 내밀고 있다. 거
북바위가 있는 봉우리라면 용화보전 뒤 수정봉일 것이다. 지금은
소실되고 없는 용화보전은 법주사의 금당이었고, 법주사 거북바
위 이야기는 조선시대 문인들의 글에 여러 번 나온다. 그림 속 가

생명을
묻다

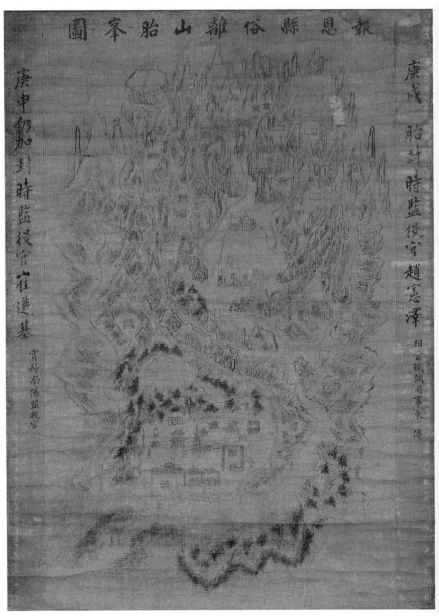

작자 미상, 「보은현 속리산 태봉도」, 종이에 담채, 103.6×62.7cm, 19세기 전기, 국립중앙박물관

「보은현 속리산 태봉도」 수정봉 부분

람배치가 서쪽으로 기울었음을 감안하면 수정봉 앞 2층 전각이 용화보전이었을 것이다. 이 태봉도를 그린 화원이 수정봉 꼭대기의 거북바위가 태봉을 바라보도록 그렸을 것으로 짐작된다. 법주사가 수호사찰로서 순조의 태실을 지키고, 장수와 안녕을 상징하는 거북은 왕실의 안위와 국가의 평안을 가져다주길 기원하려 한 것이 아니었겠는가.

—

왕자 이용이 출생하니, 의정부와 육조가 하례하였다.

丙寅 王子瑢生 議政府六曹賀

세종 즉위년(1418) 음력 9월 19일자 실록의 기록이다. 세종이
근정전에서 즉위 교서를 반포한 지 한 달여 만에 셋째 아들 이
용李瑢, 1418~53이 태어났다. 세종이 즉위한 후에 태어났기 때문에
이용의 출산 과정이나 장태 과정은 왕자에 준한 국가 의례를 따
랐을 것으로 생각된다. 출생한 지 7일째 되는 25일에는 소격전에
서 개복신초례開福神醮禮를 거행했다. 개복신은 도교에서 말하는
복덕성福德星으로 목성을 일컫는다.

현재 전하는 장태 의례는 1783년 이후의 기록이라서 조선 초
기 의례의 상세한 내용은 단편적인 기록으로 추정할 수밖에 없
고, 왕자 이용의 장태 역시 이 기록을 통해 유추해볼 따름이다.
영조실록을 보면 남아의 태는 다섯 달, 여아의 태는 석 달이 지
나면 정해진 길지로 이동해 묻는 것이 관례였다고 하는데, 이는
아마도 조선 초기부터 전해져온 장태 의례가 아니었을까 한다.
즉, 이용의 태 역시 태항아리에 넣고 얼마간 궁궐에 안치했다가
태실로 옮겼을 것이다.

세종대왕자 태실은 19기의 태실 중 가장 연장자인 진양대군 (세조)의 태실비에 무오년(1438) 3월 10일에 비를 세웠다고 새겨 져 있는 것으로 미루어, 1438년경 조성하기 시작한 것으로 보인 다. 태실의 정식 명칭은 성주세종대왕자태실星州世宗大王子胎室로 경 북 성주군 월항면 인촌리, 해발 742미터의 선석산 서남쪽 태봉에 위치해 있다. 태실이 있는 태봉은 해발 250여 미터로 그리 높지 않아서 접근하기 어렵지 않다.

세종대왕은 모두 열여덟 명의 왕자와 네 명의 왕녀를 낳은 것 으로 알려졌는데, 한 연구에 따르면 일찍 죽은 왕자가 한 명 더 있어서 왕자가 열아홉 명이었다고 한다. 성주 태실에는 모두 19

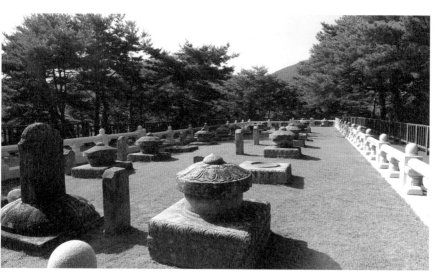

세종대왕자 태실. 경상북도 성주군

생명을
묻다

기의 태실이 있고, 첫아들인 문종은 세자였기 때문에 다른 곳에 별도의 태실을 만들었다. 세종이 낳은 한 명의 임금과 일곱 명의 대군, 그리고 후궁이 낳은 군들의 태실이 있고, 한쪽에 세종의 손자인 단종의 태실이 있다. 단종의 태실은 즉위한 후 예천으로 옮겼지만, 최초의 태실 자리는 그대로 남겨두었던 것으로 보인다.

수양대군의 태실비에는 장태 당시의 이름대로 진양대군으로 표기되어 있다. '수양대군'은 1445년에 얻은 칭호이다. 이 태실비에는 다른 태실과는 다르게 건장한 가봉비가 하나 더 세워져 있는데, 이는 왕자 중에서 훗날 임금으로 즉위를 한 왕자의 태실에는 웅장한 석물을 추가하는 게 당시의 예법이었기 때문이다. 그러나 세조로 즉위한 수양대군의 태실은 난간석과 중앙 태석을 새로 조성하지 않은 채 그대로 두었고, 거북 모양의 받침돌인 귀부龜趺와 용의 형상을 새긴 머릿돌인 이수螭首를 갖춘 가봉비만을 설치했다. 실록에서는 세조가 겸손과 검약을 숭상했다고 칭송했으나 여러 형제의 태를 파버린 세조의 입장에서 자신의 태실에만 멋진 난간을 두르기가 참으로 민망했을 것이다.

안평대군의 태실은 기구한 운명을 맞았다. 비해당匪懈堂 이용은 왕실의 축복 속에 태어났지만 세조가 일으킨 정난으로 서른여섯 나이에 죽었고, 죽은 지 5년 만에 같은 피를 나눈 형제에 의해 또다시 죽어야 했기 때문이다. 탯줄까지도 참혹하게 파헤쳐진 안평대군의 태는, 무덤을 파헤쳐 시신을 훼손하는 일과 마찬가지로 부관참시를 당한 것이나 다름없다. 어쩌면 안평대군이 도원을

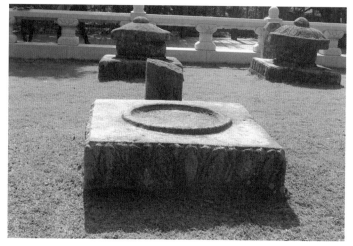
안평대군의 태실, 경상북도 성주군

꿈꾼 일이 잘못이었을지도 모르겠다. 현실에서 찾아야 할 도원을 가보지 못한 도원에서 찾았기 때문은 아니었는지 하는 생각에 왠지 처연하다. 그래서 현동자玄洞子 안견安堅, 15세기이 그린 「몽유도원도夢遊桃源圖」가 더 궁금해진다.

용재慵齋 성현成俔, 1439~1504의 『용재총화慵齋叢話』에 안평대군에 대한 이야기가 있다. 성현이 열서너 살이 될 무렵까지 안평대군이 살아 있었으니 사실에 가까운 기록일 것이다. 다음은 그 일부이다.

비해당은 왕자로서 학문을 좋아하고 시문을 잘하였으며, 서법

이 비할 데 없이 기이하여 천하제일이었다. 또 그림 그리기와 거문고 타는 재주도 훌륭하였다. 성격이 들뜨고 허황하여 옛것을 좋아하고 아름다운 경치를 즐겨서 북문 밖에다 무이정사武夷情舍를 지었으며, 또 남호에는 담담정淡淡亭을 지어 만 권의 책을 모아두었다. 문사를 불러모아 십이경시十二景詩나 또 사십팔영四十八詠을 지었으며 등불 아래 이야기를 하거나 달밤에 배를 띄웠다. 혹은 연시를 짓거나 장기와 바둑을 두어 풍류가 끊이지 않았으며, 술 마시고 취해 놀기를 좋아했다.

성현의 기록대로라면 안평대군의 기질이 예술을 즐기고 흥이 가득한 낭만주의적 성향이 아니었을까 짐작된다. 왕족에다가 임금의 아들이었으니 세상 겁날 것이 없는 호사를 누렸을 것이다. 특히 그림을 좋아했던 안평대군이 당대 최고의 화원이었던 안견에게 「몽유도원도」를 그리게 한 일은 너무나 잘 알려져 있다. 그 외에도 「임강완월도臨江翫月圖」「소상팔경도瀟湘八景圖」「발암폭포도發巖瀑布圖」 등의 제작을 주도했던 일은 안평대군이 조선시대 문화예술사에 남긴 커다란 업적이다.

안평대군은 옥으로 만든 바둑알을 가지고 놀았으며 금니金泥로 글씨를 썼다고 전한다. 신분이 낮은 이에게도 즉석에서 글을 써주었으며 거문고도 잘 탔다고 하니 대군의 풍류가 짐작되고도 남는다. 안평대군은 권력과 풍격風格까지 지닌 왕손이었고, 그의 곁에는 시와 술, 음악이 있었다. 당연히 대군의 주위에는 사대부와

문인들이 몰려들었을 것이다. 환관이나 미천한 이들도 함께 자리할 때가 많았다는 걸 보면 그로 인해 질투와 경계의 대상이 되는 것은 너무나도 당연한 일이었다.

그러나 권력과 부와 명예를 후광처럼 두르고 있던 안평대군은 1453년 단종 1년에 수양대군에 의해 강화도로 유배되어 교동도에서 사사死賜되었다. 이 사건이 그 유명한 계유정난이다. 안평대군이 사사로운 모임을 만들어 왕권 찬탈을 도모했다는 혐의였다. 사실 안평대군의 속마음이야 어떻든 대군을 앞세워 야망을 키운 사람도 있었을 것이다. 그러니 왕이 되고 싶었던 수양대군은 당연히 초조할 수밖에 없었다. 결국 안평대군과 어울렸던 사람 중 많은 이가 안평대군과 함께 죽음을 맞았다. 그리고 몇 년 후에는 사육신인 성삼문과 박팽년도 단종을 복위시키려 한 혐의로 형장의 이슬로 사라졌다. 안평대군만 사라진 것이 아니라, 그의 문학과 예술의 향기가 배어 있던 흔적마저도 쓸려내려갔다. 풍류가 넘치던 안평대군의 담담정은 수양대군을 도왔던 신숙주의 소유가 되었다. 안평대군의 아들 의춘군은 이듬해 교형에 처해졌고, 아내는 관노비가 되었으며, 딸은 수양대군의 참모인 권람의 사노비가 되었다. 집과 토지도 모두 계유정난의 공신들에게 상으로 하사되었다.

안평대군의 태실은 수양대군 태실의 바로 옆에 위치해 있다. 수백 년이 흘렀으니 깨지기도 하고 무너지기도 하는 게 당연한

일이겠지만 안평대군의 일생을 생각하면 탄생의 흔적까지도 지워야 했던 참상이 섬뜩하기만 하다. 1970년대에 성주 태실에 대한 대대적인 정비가 이뤄졌기 때문에 그 이전에는 19기의 석물들이 지금처럼 번듯하게 놓여 있지 않았을 것이다. 그중에서 안평대군·금성대군·화의군·한남군·영풍군의 태실은 사방석만 있고 중앙 태석의 몸체인 중동석과 지붕처럼 얹는 개첨석이 아예 없다. 다섯 사람이 모두 계유정난이나 단종복위운동과 관련해 사약을 받은 왕자였기 때문이다. 그들은 단종을 복위시키려는 시도가 발각된 1457년에 종친부에서 삭제되었고, 이듬해 7월에는 단종과 금성대군을 비롯한 왕자들의 태실이 훼손되고 철거되었다. 아마도 세조의 왕권을 유지하는 데 불필요한 기운을 제거하기 위한 수순이었을 것이다. 결국 태실의 석물들은 산 아래로 굴러떨어지거나 처참히 부서지고 깨진 채 여기저기 흩어져 오랜 세월 땅속에 묻히고 말았다.

현재는 정비 보수 당시 산재해 있던 부재들을 찾아서 다시 복원해놓은 상태다. 그러나 여전히 왕자 네 명의 태실비는 찾지 못했다. 안평대군의 태실비는 그나마 반 동강이 난 상태로 세워져 있다. 사방석의 네 변은 이중으로 된 연꽃잎이 여덟 장씩, 모두 서른두 장의 연화문으로 둘러져 있다. 성주 태실에서 공통으로 볼 수 있는 사방석의 문양이다. 쓸쓸한 태실에 화려해 보이는 꽃잎 장식이라도 남아 있으니 사방석만 남은 다섯 왕자에게는 그나마 위로가 되지 않겠는가.

수백 년 전 살다 간 사람들의 태항아리를 오늘날 우리가 어떻게 볼 수 있는 것일까. 박물관에서 고려시대나 조선시대의 태항아리를 만날 때마다 드는 생각이다. 아마도 이장이나 도굴에 의해 백자 혹은 분청사기로 미술시장에 나왔을 수 있다. 그러나 가장 결정적 계기는 바로 일제강점기에 이왕직李王職에서 실시한 태실 이장 사건임이 확실하다. 이왕직은 조선왕조를 이왕가李王家라고 폄하한 일제 치하에서 왕실 관련 업무를 담당했던 기구로, 총독부의 감독 아래에 있었다. 이왕직에서는 1928년에 전국의 태실을 정리한다는 구실로 49기의 태실을 이장했는데 그 과정에서 다수의 태를 새로 제작한 백자에 옮기고 원래의 태항아리는 별도로 보관했다. 이는 태항아리를 고미술품으로 인식하고 감상하려 했던 의도로 보인다.

왕실에서 태어난 아기의 태는 항아리에 담은 다음 뚜껑을 덮고, 좀더 큰 항아리 속에 다시 넣는다. 그중 작은 항아리를 내항아리라고 부르고 큰 항아리는 외항아리라고 부른다. 성주 세종대왕자 태실에서 출토된 태항아리의 내항아리는 도기나 분청사기로 제작되었다. 아직 백자가 널리 사용되기 전이었기 때문이다. 태항아리 중에서는 국보로 지정될 만큼 아름다운 항아리도 있다. 고려대학교 인근 공사장에서 발견되었다는 분청사기 인화국화문 태항아리는 국화문을 빼곡하게 두른 아름다운 항아리다.

누군가의 태를 담고 있던 이 항아리는 현재 고려대학교박물관이 소장하고 있다.

분청사기는 조선 초기에 발생했는데, 고려 말기부터 거칠어진 고려청자가 조선이 건국된 이후 분청사기로 이행한 것으로 보인다. 500년을 이어온 고려가 고통과 혼란으로부터 백성을 구하지 못했던 시기, 청자를 만들던 강진과 부안 등 해안가의 가마들은 왜구의 침략과 노략질로 인해 파괴되었다. 결국 도자기 장인들은

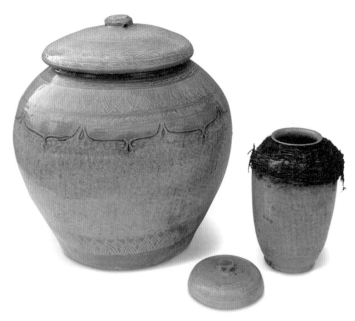

분청사기 인화국화문 태항아리.
내항아리 높이 26.5cm, 외항아리 높이 42.8cm, 15세기, 고려대학교박물관

내륙으로 이동하기 시작했고, 어쩔 수 없이 지방 여기저기로 옮겨간 장인들은 작은 가마를 만들어 자신만의 그릇을 굽기 시작했다. 이성계와 신진사대부들은 성리학의 근간 위에 새로운 국가를 건국했지만 장인의 자손들은 고려가 망하거나 말거나 밥벌이와 일상의 일을 현실에 맞게 이어갔을 것이다.

장인들은 곳곳의 바탕흙을 그대로 이용할 수밖에 없었고, 형태가 갖춰진 자기의 겉면에 백톳물을 입혀 분청사기를 탄생시켰다. 1941년 미술사학자 고유섭이 마치 분을 발라 단장한 것 같다는 뜻에서 분장회청사기粉粧灰青沙器라고 부른 것이 지금의 분청사기로 이름이 굳어졌다.

분청사기는 태종과 세종 연간에 중앙과 지방 관청에서 널리 사용되었는데, 지방에 있는 자기소瓷器所에서 공물로 제작해 상납했다. 그래서 그릇에 자기소의 지명이나 장인의 이름, 또는 상납처를 새기기도 했다. 예를 들어 세조의 태항아리를 받쳤던 대접 바닥에는 '長興庫'라는 글자가 새겨져 있어서, 궐내 물품을 조달하는 부서였던 장흥고의 대접을 태항아리로 사용했음을 알 수 있다.

분청사기로 만든 태항아리는 세종대왕자들의 태실에서 집단으로 발견되었다. 화의군 이영李瓔, 1425~?의 태항아리는 도기와 분청사기로 이루어져 있는데, 도기로 만든 내항아리는 높이가 낮은 동글한 단지 모양이며 입의 가장자리(구연부)가 살짝 밖으로 말린 형태이다. 작은 인화문 대접으로 뚜껑을 대신했고, 내항아리를 덮을 정도의 크기인 분청사기를 덮개로 사용했다. 큰 뚜껑

으로 내항아리를 덮어서 외항아리 역할을 하게 한 것이다. 덮개의 꼭대기에는 연봉 모양의 꼭지를 만들고, 연봉을 중심으로 삼중 원을, 그 아래로 아홉 잎사귀의 연판문蓮瓣文을 그리고, 다시 기하학적 선문線紋을 엇갈리게 배열한 후 맨 아래에 다시 열네 잎사귀의 연판문을 그려넣어 장식했다.

화의군은 1425년에 세종과 영빈 강씨 사이에 태어난 여섯 번째 왕자였는데, 단종 3년(1455)에 금성대군의 집에서 열린 활쏘기 모임에 연루되어 유배를 갔다. 세조의 왕위 찬탈과 관련되어 죽거나 유배를 간 형제들은 모두 다섯 명이었는데 그중 안평대군은 계유정난 직후 사사되었고, 단종복위를 주도했던 금성대군은 유배 후 사사되었다. 혜빈 양씨 소생의 한남군과 영풍군, 그리고 화의군도 유배를 갔고 종친록에서 삭제되었다.

화의군은 평생 대역죄인으로 살아야 했다. 그렇게 살아가는 동

화의군 태항아리, 내항아리 높이 13.8cm, 대접 높이 7.8cm, 분청사기 덮개 높이 14.5cm, 15세기 전기, 국립대구박물관

안 자신의 태가 어디 있는지 어떻게 되었는지 궁금하지도 않았을 것이다. 다행히 화의군은 유배 중에도 다른 죄인과는 달리 혜택을 받았다는 기록이 있다. 세조가 절기마다 옷을 내렸고 특별히 가죽신을 내리기도 했으니 말이다. 아마 세조에게도 자신의
형제를 향한 혈연의 끈끈함이 남아 있었던 모양이다. 1483년 8
월, 성종은 화의군이 죽은 뒤에 그의 자손을 관노비에 속하지 않
게 하라는 명을 내렸다. 어쩌면 성종이 막 태어났을 때 할아버지
의 형제들이 치르고 있던 피비린내 나는 정난을 그만 마무리하
고 싶었던 것은 아니었을까.

화의군이 언제 세상을 떠났는지에 대해서는 의견이 분분하지
만 성종실록에 화의군이 상소를 올렸다는 기록이 나온다. 기록
이 사실이라면 1489년까지 생존해 있었다고 추측할 수 있다. 그
내용을 보면 자신은 이미 늙고 병들었지만 적자가 없고 오직 서
자만 있으니 자신의 서자를 종실로 거두어달라는 상소였다. 이
후 중종 연간에 화의군 복직이 명해졌는데, 영조 10년에는 충경
忠景이라는 시호가 내려졌고, 정조 대에 올린 『장릉배식록莊陵配食
錄』 정단 명부에 화의군의 이름이 올랐다. 『홍재전서弘齋全書』에 있
는 화의군에게 올린 제문은 영혼을 만나 이야기하는 듯 애잔하
게 울린다.

단종은 나의 임금이고
금성대군은 나의 형이었으며

안 자신의 태가 어디 있는지 어떻게 되었는지 궁금하지도 않았안 자신의 태가 어디 있는지 어떻게 되었는지 궁금하지도 않았안 자신의 태가 어디 있는지 어떻게 되었는지 궁금하지도 않았을 것이다. 다행히 화의군은 유배 중에도 다른 죄인과는 달리 혜택을 받았다는 기록이 있다. 세조가 절기마다 옷을 내렸고 특별히 가죽신을 내리기도 했으니 말이다. 아마 세조에게도 자신의 형제를 향한 혈연의 끈끈함이 남아 있었던 모양이다. 1483년 8월, 성종은 화의군이 죽은 뒤에 그의 자손을 관노비에 속하지 않게 하라는 명을 내렸다. 어쩌면 성종이 막 태어났을 때 할아버지의 형제들이 치르고 있던 피비린내 나는 정난을 그만 마무리하고 싶었던 것은 아니었을까.

화의군이 언제 세상을 떠났는지에 대해서는 의견이 분분하지만 성종실록에 화의군이 상소를 올렸다는 기록이 나온다. 기록이 사실이라면 1489년까지 생존해 있었다고 추측할 수 있다. 그 내용을 보면 자신은 이미 늙고 병들었지만 적자가 없고 오직 서자만 있으니 자신의 서자를 종실로 거두어달라는 상소였다. 이후 중종 연간에 화의군 복직이 명해졌는데, 영조 10년에는 충경忠景이라는 시호가 내려졌고, 정조 대에 올린 『장릉배식록莊陵配食錄』 정단 명부에 화의군의 이름이 올랐다. 『홍재전서弘齋全書』에 있는 화의군에게 올린 제문은 영혼을 만나 이야기하는 듯 애잔하게 울린다.

단종은 나의 임금이고
금성대군은 나의 형이었으며

생명을
묻다

1장

박팽년과 성삼문은 나의 벗이었네

(……)

어찌 위로할까

제문을 짓고 잔을 올리네

거품처럼 일어났다 사라진

저들은 무엇을 한 이들인가

魯山吳君 錦城吳兄

醉琴梅竹 亦吾友生

(……)

曷以慰之 錄後奠酹

泡花起滅 彼何爲者

 성종의 비였던 폐비 윤씨廢妃 尹氏, 1455~82의 태항아리는 머리
에 꽃을 인, 고운 모양으로 전해진다. 성종은 한명회의 딸을 왕
후로 삼았으나 자손을 보지 못했다. 후사가 급했던 왕실에서는
1473년 두 사람의 윤씨 여인을 차례로 후궁으로 간택했는데, 한
사람이 폐비 윤씨였고 또 한 사람은 훗날 중종을 낳은 정현왕후
였다. 폐비 윤씨는 연산군을 낳던 해인 1476년, 제헌왕후로 책봉
되었다. 그때 폐비 윤씨의 나이 22세였다.

 폐비 윤씨가 아무리 억울한 삶을 살다 갔다 하더라도 왕후의
자리에 앉았을 때만큼은 세상 부러울 게 없었을 것이다. 손이 귀
한 왕실에 세자를 안겨주었으니 모든 이들의 총애를 받았으리라.

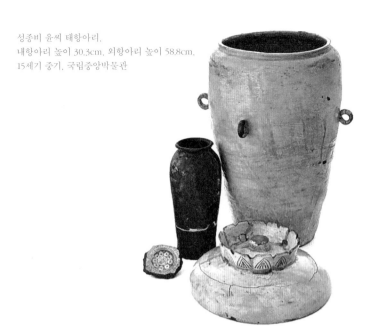

성종비 윤씨 태항아리.
내항아리 높이 30.3cm, 외항아리 높이 58.8cm.
15세기 중기, 국립중앙박물관

윤씨의 태실은 경북 예천에 있었는데, 중전이 된 후 1478년에 태실이 가봉되었다. 즉, 난간석을 두르고 가봉비를 세움으로써 조선의 왕후임을 만천하에 드러낸 것이다.

하지만 누구에게나 화양연화의 시절이란 생각만큼 오래가지 않는 법이다. 제헌왕후는 가봉 태실을 세운 다음해 그만 폐위되고 말았다. 실록에 기록된 대로라면 시기와 질투로 임금의 용안에 손톱자국을 낸 불미스러운 일이 있었고, 갖은 언행이 왕후로서의 덕과 품위가 없다고 여겨졌기 때문이었다. 미모와 소박한 천성과 겸손함으로 칭찬 일색이던 실록은 매몰차게 그녀를 버리기 시작했다.

생명을
묻다

폐비 윤씨의 태실은 일제강점기에 서삼릉으로 이장되었지만 그의 태항아리는 매장되지 않고 이왕직박물관으로 이동했다. 서삼릉 태실은 다른 백자로 대체되었고 원래의 태항아리는 현재 국립중앙박물관이 소장하고 있다. 내항아리는 흑회색의 도기인데, 아마도 태어났을 때 사용한 것을 그대로 쓰고 왕후 책봉 이후 외항아리만 추가로 제작해 사용했을 것으로 짐작된다. 내항아리의 뚜껑으로 사용된 분청사기 접시는 파손되어 밑바닥 부분만 남아 있는데, 국화꽃 문양이 상감되어 있고 그 주위를 연판문이 에워싸고 있다.

외항아리의 몸체는 귀얄기법으로 백토가 두껍게 칠해졌고 네 개의 고리가 몸체에 직각을 이루며 붙어 있다. 귀얄기법은 분청사기 제작 기법 중 하나로, 칠을 할 때 쓰는 솔인 귀얄을 백톳물에 적셔 몸통에 칠하는 방식이다. 무엇보다 폐비 윤씨 외항아리의 특징은 독특한 관을 쓴 뚜껑에 있다. 뚜껑의 맨 꼭대기에 있는 동글한 꼭지를 중심으로 열네 개의 연꽃 봉오리가 하늘을 향해 피어나듯 솟아 있다.

폐비 윤씨 태항아리를 잘 보고 있으면 아름다운 화관을 머리에 인 여인의 모습이 떠오른다. 마치 천경자의 그림 「내 슬픈 전설의 22페이지」(1977)를 보고 있는 듯한 느낌이다. 사슴처럼 목이 긴 여인이 똬리를 튼 네 마리의 뱀을 머리에 이고 있다. 헛바닥을 날름대며 욕망을 탐하는, 그러나 아름다운 황금빛 혹은 장밋빛

비늘을 가진 뱀들. 폐비 윤씨가 왕후의 관을 썼을 때는 아름다운 스물두 살이었다. 그녀 머리 위에 올려진 관은 실은 꽃과 패옥으로 변신한 욕망이었을지도 모른다. 그렇게 폐비 윤씨의 이야기는 슬픈 전설이 되었고, 태항아리를 장식한 꽃잎들은 뱀의 혓바닥처럼 매혹적이다.

폐비라는 이름만으로도 그 안에 슬픔이 있고 아픔과 고통의 서사가 있다. 그녀가 피에 젖은 적삼을 연산군에게 전했다는 항간의 이야기도 절박한 여인을 가엽게 여긴 순박한 백성들이 만들어냈을 것으로 생각된다. 그러니 어쩌면 윤씨는 제헌왕후라는 이름보다 폐비 윤씨로 기억되는 일이 더 기쁘지 않겠는가.

2장

죽음을
애도하다

———

우리는 죽음을 애도한다. 애도란 말 그대로 슬퍼하고 또 슬퍼하는 것이다. 죽어서 천국으로 간다고 해도 슬픔에는 변함이 없다. 죽음을 슬퍼하는 이유는 살아 있는 그 누구도 죽음을 경험하지 않기 때문이다. 나도 언젠가 떠나야 한다는 불안감은 죽음 앞에서 우리를 경건하게 하기도, 슬프게도 한다. 죽음이란 누구나 경험할 수 없는 실제이다. 세상에는 현존하는 지금의 나, 혹은 죽어 있는 나만 있다.

죽음이 지닌 여러 의미 중에서 가장 우선은 '떠남'이다. 떠난다는 것은 분리된다는 것, 사라지고 없어진다는 것을 뜻한다. 멸망을 애도하고 사라짐을 애도하며 영원히 볼 수 없음을 애도한다. 경험하지 못했으므로 검증되지 않은 죽음에 대한 태도는 죽은 자에 대한 공경과 예의를 다하는 데 의미를 둔다. 불에 태워 다시 자연으로 보내주거나 관에 넣어 땅속에 집을 만들어주고, 또 어떤 이들은 독수리에게 강물에게, 바람이나 햇볕에게 죽은 자의 몸을 맡기기도 했다.

장자莊子는 죽고 사는 것은 운명이라고 말했다. '밤낮이 이어지는 하늘의 이치처럼, 사람의 생사는 어찌할 수 없는 만물의 진리라고 하지 않던가(死生命也 其有夜旦之常天也 人之有所不得與 皆物之情也)'. 그러므로 사람들은 애도한다. 애도 말고는 이별의 슬픔을 달랠 방법이 없다. 애도는 기억해주는 것이다. 죽음에 의해 파괴되고 명멸하는 것은 가시적인 형상일 뿐이라고. 기억하는 이상 그 존재는 영원히 사라지지 않는다고.

울어주는 범종

—

종이라고 하면 먼저 떠오르는 그림이 있다. 영화 「노트르담의 꼽추」(1956)에서의 앤서니 퀸, 그의 우물 같은 눈동자에서 울리던 종소리를 잊을 수 없다. 그가 연기했던 콰지모도는 아름다운 집시 여인 에스메랄다를 사랑했던 노트르담대성당의 종지기였다. 콰지모도가 종을 치던 종탑의 삐그덕거리는 소음과 커다란 종의 묘한 소리는 진작에 죽음을 암시하고 있었다. 모든 사랑은 비극이어서 더 아름답다고 나에게 속삭이던 시절이었다. 콰지모도가 목숨과 맞바꿔 울린 종소리는 아름다움을 애도하는 음악으로 들렸다.

고대 바빌론 땅에서 3000년 전의 작은 종이 발견되기는 했지만 서양에서는 주로 5세기 이후에 종을 주조하기 시작했고, 12~13세기에 와서야 커다란 종을 만들었다고 한다. 중국의 전설에 따르면 염제의 후손인 고연이 정鉦과 더불어 제사나 연회에 귀하게 쓰이는 악기로 악풍樂風을 만든 것이 종으로 발전되었다고 하고, 또 인도의 타악기에서 유래되었다는 설도 있다. 우리나라 범종의 유래에 대해서는 중국의 전국시대까지 널리 쓰였던 '용종甬鍾'이라는 고대 악기와 생김새가 유사한 것으로 보아 불교와 함께 전해졌을 것으로 보는 견해가 많다. 중국에서 최초의 종이 전해지기는 했지만, 우리나라 범종은 아름답고 독특한 외형과 울림

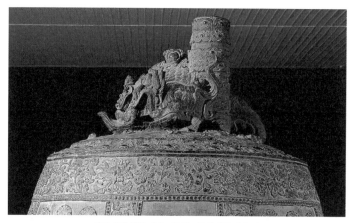

성덕대왕신종 용뉴 부분. 국립경주박물관

을 인정받아 '코리안 벨Korean Bell'이라는 학명으로 불린다.

우리나라 종의 특징을 가장 잘 보여주는 신라의 종은 항아리를 뒤집어놓은 형태다. 종의 두께는 아래쪽이 가장 두껍고 위로 가면서 얇아지다가 맨 위쪽은 다시 두꺼워진다. 종을 매다는 부위인 용뉴龍紐를 한 마리의 용이 꿈틀거리며 감싸고, 그 옆에는 음통音筒이 하늘을 향해 나팔처럼 붙어 있다. 음통 내부에 뚫린 작은 구멍이 종의 몸통과 통하면서 소리의 잡음을 없애준다고 알려져 있지만 조선시대에는 구멍 없이 장식으로만 남게 되었다. 지금도 음통 구멍의 비밀이 온전히 풀리지는 않았다고 한다.

신라의 종에서 볼 수 있는 또 한 가지 특징은 종 아래에 항아리를 놓거나 구덩이를 파서 소리가 공명을 갖게 하는 명동鳴洞을 만들었다는 점이다. 게다가 구리와 주석의 합금인 주석 청동으

죽음을
애도하다

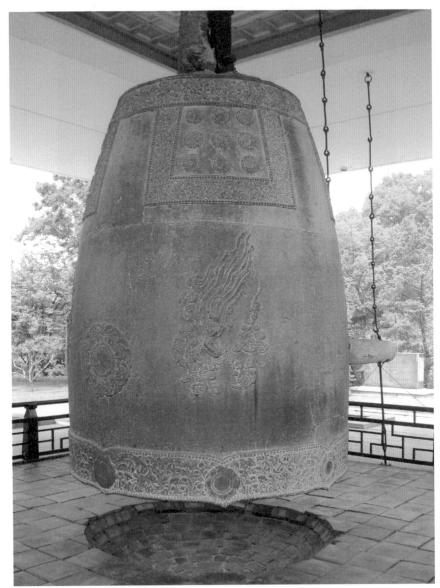

성덕대왕신종. 높이 375cm, 771년, 국립경주박물관 ⓝⓞⒶsadal

로 주조했기 때문에 철로 만든 종에 비해서 소리가 맑고 맥놀이 현상이 오래도록 지속된다고 한다. 이러한 특징들이 신라의 아름다운 종소리를 만들었다.

거기다가 몸통에 대칭으로 조각해놓은 비천상이나 당좌의 아름다운 형태와 문양은 한국 종에만 있는 특징으로, 바라보기만 해도 불국정토에 온 듯 마음이 편해지고 가벼워진다. 그러나 현재 온전하게 남아 있는 신라의 종은 상원사 동종銅鐘과 성덕대왕신종聖德大王神鍾 그리고 청주 운천동에서 출토된 동종뿐이다. 안타깝게도 실상사에 있던 종과 양양 선림원의 종은 파손된 채로 남아 있고, 네 구는 일본에 가 있다.

우리나라 어느 절에 가더라도 범종이 있고 나무로 만든 목어가 있고 청동 운판도 있고 북소리를 내는 법고가 있다. 그중에서 범종은 종소리처럼 부처의 법을 널리 퍼뜨려 알린다는 의미다. 범종 소리 중에서 새벽에 듣는 산사의 종소리는 유난히 사람을 설레게 한다. 어스름 저녁에 울리는 소리는 쓸쓸하고 허전하고 어떤 때는 슬프기까지 하다. 부처의 법이란 때로는 설레기도 하지만 때로는 슬플 수도 있기 마련이다.

아주 오래전 문경에 있는 김룡사의 요사채에서 하룻밤을 기거한 적이 있다. 절에서 자보는 게 희망 사항이던 젊은 시절이었지만 불자가 아닌 탓에 기회가 쉽게 오지 않았다. 그런데 마침 그날 같은 버스를 타고 사하 마을에 내린 스님 덕분에 꿈같은 기회를 얻게 되었다. 그날 새벽, 하늘을 두드리는 북소리, 천천히 돌계

죽음을
애도하다

단을 올라가는 바람 소리, 이윽고 방문을 열어 나를 깨우던 그 소리가 지옥을 헤매는 중생들을 위해 운다는 범종 소리였다는 것을 알았다. 지금 생각하면 네발 달린 짐승들을 위해 울린다는 법고 소리였는지, 날짐승을 위해 울리는 운판이나 물속 짐승을 깨우는 목어 두드리는 소리였는지, 아니면 범종만 혼자 운 것인지 모르겠다. 그러나 분명한 것은 계곡물 소리에 섞여 혼령들이 게송을 외는 듯 온 산이 고요하게 떨고 있었다는 것이다. 그렇게 부처의 진리를 알리는 성스러운 소리라서 그냥 종이 아니라 범종_{梵鐘}이라고 부르는 것이 아닌가.

그리고 30여 년이 흐른 지난 정월, 속리산 법주사의 저녁 사물 공양에 함께할 수 있었다. 천천히 어둠에 물드는 세상과 사람을 깨우는 수도자들의 몸짓이 눈에 들어왔다. 종소리는 종의 몸체를 떠난 뒤 어디로 향하는지 알 수 없었고, 내 눈이 소리를 쫓지 못하고 흔들렸다. 이제 나의 이목구비도 늙고 무디어 범종의 깨달음을 지나치고 있는 건 아니었는지.

강원도 평창군 진부면 오대산 아래에 있는 상원사의 동종은 이름 그대로 청동으로 만든 아름다운 종이다. 청동은 구리와 주석의 합금으로 소리가 맑고 은은하게 퍼지는 특성이 있다. 종을 매다는 용뉴를 중심으로 종의 천판에 새긴 명문_{銘文}으로, 통일신라 725년 성덕왕 대에 제작되었음을 알 수 있다. 고려와 조선시대에 범종의 명문은 대개 종의 몸체에 새겨졌지만, 통일신라시대

에는 상원사 동종처럼 천판에 음각으로 새기거나, 771년의 성덕
대왕신종처럼 종신鐘身의 겉면에 양주陽鑄로 새기기도 했다. 양주
는 종을 주조할 때부터 명문이 도드라지게 주물한 것을 말한다.
또 804년에 제작된 양양 선림원지의 종처럼 종신의 안면에 음각
으로 새긴 경우도 있었다. 선림원지의 종은 현재 국립춘천박물관
에 망실된 상태로 소장되어 있다.

　상원사 종은 원래 경북 안동의 누각에 매달려 있었는데 조선
예종 때 상원사로 옮겨졌다. 안동 누각에서 상원사로 옮길 때 소
백산 죽령에 이르자 구슬픈 소리를 내며 종이 움직이지 않았다
고 한다. 그래서 연곽蓮廓 안에 있는 연뢰蓮蕾 하나를 떼어 고향 안

동에 보냈더니 그제야 움직였다는 전설이 있다. 감탄사가 나올
정도로 아름답게 돌출된 연뢰는 오므린 꽃봉오리를 닮아 금방이
라도 향기가 터져나올 것만 같다.

725년 음력 3월 8일에 종을 완성하여 명문에 기록하기를, 종
을 제작하는 데 구리 3300정이 들었다고 한다(開元十三年乙丑三
月八日鍾成記之 都合鍮三千三百鋌). 현재 알려진 상원사 동종의 무
게는 1226킬로그램이다. 상원사 종은 현존하는 가장 오래된 종
이면서, 그 형태가 전형적이고 소리는 장중하여 종소리가 100리

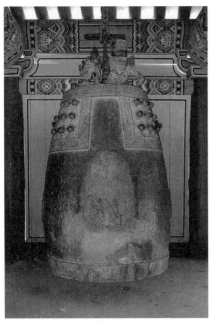

상원사 동종. 높이 167cm.
725년. 강원도 평창군 상원사



밖까지 들렸다는 기록이 있다. 당목이 당좌를 쿵 하고 한 번 칠 때마다 수미산 아래 사바세계에 사는 사람의 오장육부는 움찔거리고 꿈틀거려 1만 겹으로 두른 욕망의 허물을 하나씩 벗게 됐는지도 모르겠다.

또한 동종에는 숱하게 많은 비천상이 조각되어 있다. 잘 들여다보면 상대와 하대 그리고 연곽마다 여러 가지 악기를 연주하는 주악비천奏樂飛天들이 작고 섬세하게 새겨져 있다. 비천상은 고대 인도신화에서 유래되었는데 처음에는 사람이나 새, 짐승 등 때마다 형상을 달리하며 하늘의 음악을 연주하는 천신으로 나타났다. 그러던 천신이 중국의 도교와 서역의 문화를 만나면서 아름다운 비천의 모습으로 변한 것으로 보인다. 그렇게 우리나라에 들어온 비천은 더욱 우아한 곡선미와 하늘을 날아오르는 상승감으로 불국정토를 꿈꾸게 한다.

전면에는 대칭으로 무릎을 꿇고 앉은 두 명의 비천상이 공후와 생황을 연주하는 모습이 보인다. 비단 옷깃을 날리면서 구름을 타고 있는 비천은 금방이라도 날아가버릴까 염려스럽다. 그런데 잘 보니 공후를 타는 비천은 분명 백수광부의 아내가 아닌가! 미쳐버린 남편을 쫓아가 공후를 뜯으며 부르던 「공무도하가公無渡河歌」가 들려오는 듯하다. 남편을 부르는 여인의 노래가 듣는 이의 애까지도 끊어놓을 정도이다.

님이여 저 물을 건너지 마오

죽음을
애도하다

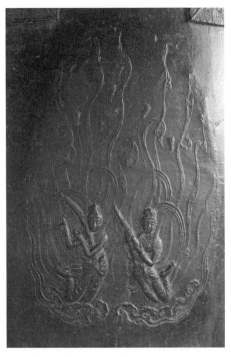

그러나 님은 저 물을 건너고 마네.

물에 빠져 죽고 말다니

어찌할거나 아 어찌할거나

公無渡河　公竟渡下

墮河而死　當奈公何

아름다운 신라 종의 비천상은 국립경주박물관에 있는 성덕대
왕신종에도 있다. 물론 상원사 동종처럼 음악을 연주하는 주악

상이 아니라 공양을 바치는 비천상이라서 「공무도하가」 노래는 들을 수 없지만 무릎을 꿇고 공양하는 아름다운 자태는 가히 세계 최고라고 할 수 있다. 피어오르는 꽃구름을 타고 바람에 날리는 천신의 아름다운 옷자락에서 숭고하고 아득한 천상의 세계가 보인다. 공양하는 비천의 관능적인 몸매는 은근히 매력적이기까지 해서 벗어놓은 날개옷이라도 있으면 숨기고 싶을 정도로 아름다운 여인의 모습이다.

일명 에밀레종 또는 봉덕사종으로도 불리는 성덕대왕신종은 신라 제35대 왕인 경덕왕景德王, ?~765이 돌아가신 아버지 성덕왕聖德王, ?~737을 위해 구리 12만 근을 들여 만들다가 다시 그 아들인 혜공왕惠恭王, 758~80이 771년에 완성했다. 1037자의 명문이 종의 양쪽 면에 새겨져 있어 성덕대왕신종이 만들어진 내력을 알 수 있다. 말 그대로 경덕왕이 아버지의 죽음을 애도하기 위해 거대한 종을 주조한 것이다. 명문 중에 이런 구절이 있다.

무릇 지극한 도는 형상의 바깥을 포함하므로 보아도 그 근원을 알 수가 없고
큰 소리는 천지 사이에 진동하므로 들어도 그 울림을 들을 수가 없다.
(……)
텅 비어서 능히 울리되 그 반향이 다함이 없고
무거워서 굴리기 어렵되 그 몸체가 주름 잡히지 않는다.

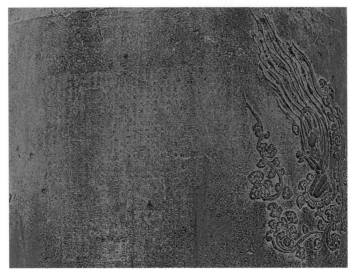

성덕대왕신종 명문과 비천 ©김훈래

(……)

성덕대왕의 덕은 천지와 같이 드높았고

그 명성은 해와 달처럼 높이 걸렸으며

(……)

성덕대왕신종은 처음에는 봉덕사에 걸려 있다가 영묘사와 경주읍성의 남문을 거쳐서 지금은 국립경주박물관으로 옮겨졌다. 가장 큰 종이면서 아름다운 종으로 알려진 성덕대왕신종은 어린 아이를 제물로 바쳐서 만들었기 때문에 엄마를 부르는 곡소리처럼 '에밀레 에밀레' 하는 소리가 들린다고 한다. 혹시 살신공양殺

身共養을 위해 누군가가 정말 죽음을 기획한 것은 아니었을까. 그게 아니라면 경덕왕의 아름다운 애도를 들은 부처님이 마법처럼 아이의 울음소리가 나게 한 것일까. 그도 저도 아니라면, 듣는 사람의 마음에 따라 울음소리로 혹은 범종소리로 들리는 것은 아닌가.

연구자들이 성덕대왕신종의 맥놀이를 분석해 발표한 내용을 보면 타종을 할 때 만들어지는 소리는 범종의 온몸 구석구석으로 날아가 부딪히며 수많은 떨림을 생성하고, 9초가 지나면 숨소리 같은 64헤르츠와 어린아이 곡소리 같은 168헤르츠의 음파만이 소리를 지배하게 된다고 한다. 이때 9초마다 들리는 168헤르츠의 소리는 어~엉 어~엉 하고 들리고 최후까지 남는 64헤르츠의 소리는 3초마다 등장해서 낮은 숨소리처럼 들린다고 한다. 그래서 '에밀레 에밀레'같이 가슴의 밑바닥을 은은히 저으며 긴 여운을 남기는 소리를 갖는다는 것이다. 그러나 아쉽게도 1300세가 다 된 범종의 보존을 위해 종소리는 더이상 쉽게 들을 수 없게 되었다.

과학적으로 분석한 종소리는 그렇다 치고, 얼마나 종소리가 가슴을 파고들었으면 에밀레종이라고 불렀을까. 쇳물 속 어린아이의 울음소리는 온 영혼을 다 떨게 하고 소스라치며 놀라다가 숨죽이면서 울게도 할 것이다. 그 소리는 분명 어미를 부르는 소리이기에 사람들은 에밀레종 소리를 마음에 오래 담아놓는다. 그래서 종의 이름을 성덕대왕신종이라고 고쳐 부르라고 해도 여전

히 에밀레종으로 기억하고 싶어하는 사람들이 많다. 어쩌면 아이가 되어 어미의 이름을 눈물겹게 불러보고 싶기 때문은 아닐까.

죽음을 위로하는 꽃

—

2007년 10월 25일 일간지에는 「백제 황금사리병 1400년 만에 빛나다」라는 제목의 기사가 커다랗게 실렸다. 이 대단한 유물이 발굴된 곳은 백제 제27대 위덕왕威德王, 525~598이 죽은 아들을 위해 세웠다는 왕흥사지 목탑 터의 사리 안치석이었다. 사람들을 흥분시킨 것은 청동제 사리합 전면에 쓰인 스물아홉 자의 명문이었다.

> 정유년(577년) 이월 십오일 백제왕 창이 죽은 왕자를 위하여 절을 세우고 사리 두 매를 묻으니 신의 조화로 셋이 되었다.
> 丁酉年二月 十伍日百濟 王昌爲亡(三)王 子立刹本舍 利二枚葬 時 神化爲三

남겨진 글로 인해 왕흥사의 창건 연대가 위덕왕 24년이었음이 새롭게 밝혀졌다. 위덕왕은 성왕의 아들로 554년에 왕의 자리에 올랐는데, 죽기 전 이름이 창昌이었던 그에게 일본에 파견된 아좌태자 이외에 먼저 죽은 왕자가 있었다는 사실도 알게 되었다. 잘

왕흥사지 출토 사리기, 사리함 높이 10.3cm, 사리호 높이 6.8cm,
사리병 높이 4.6cm, 577년, 국립부여문화재연구소

알다시피 아좌태자는 597년에 일본에 건너가 쇼토쿠태자의 스
승이 된 인물이다.

 이처럼 유물이 품고 있는 명문은 천년의 역사를 확인해주기도
하고 천년 동안 믿어온 역사의 오류를 찾아내기도 한다. 학자들
은『삼국사기』에 쓰인 왕흥사의 창건 연대와 명문에 쓰인 연대가
23년이나 차이 나는 이유를 연구했고, 한자를 해석하는 방법에
도 죽을 망亡이니 석 삼三이니 하며 의견이 분분했다. 이런 논란
이 있었다는 것은 1400년을 기다려온 글자의 획 하나하나에 그
만큼의 가치가 있기 때문이다.

 그런데 정작 내 눈에 들어온 것은 사리 안치석의 남쪽 부분에
서 금은 장신구·곡옥·유리구슬·청동 젓가락·오수전 등과 함께

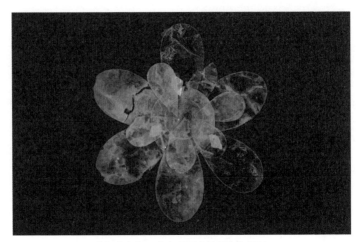

왕흥사지 출토 운모. 국립부여문화재연구소

꽃 모양의 운모雲母판이 발견되었다는 기사였다. 국립부여문화재
연구소에서 발굴했을 당시, 중앙에 둥근 운모를 두 겹으로 겹쳐
놓고 그 위에 꽃잎 모양의 운모를 여섯 장씩 빙 둘렀으며, 두 겹
의 꽃잎 사이에 마름모꼴의 작은 금박을 넣어 장식한 형태였다고
한다. 관모의 철심 중앙에 얹혀 있었기 때문에 관모 장식이 아닐
까 추정했다. 다만 부처님의 사리를 모시는 탑에서 도교의 이미
지를 띠는 운모로 만든 공양구가 발견된 것은 처음이어서 많은
사람의 관심을 받았다. 운모 장식은 매미의 날개처럼 투명하고
아름다운 꽃잎을 매달고 있었다. 누군가의 주검 곁에서 살았을
때의 부귀영화를 꿈꿨을 한 송이 꽃이라니.

운모에 대한 이야기는 고고학 발굴에 관한 글에서 심심찮게

발견되곤 한다. 운모는 화강암이나 변성암에서 흔히 발견되는 규산염의 광물로 물고기의 비늘처럼 얇게 벗겨지는 성질이 있어서 '돌비늘'이라고 불리기도 한다. 운모에는 백운모·흑운모·금운모 등이 있으나 고분 유적에서 발견되는 운모는 대부분 백운모이다. 고고 유적 중에서도 천마총, 황남대총 북분과 남분 등 신라 고분에서 가장 많이 출토되었다. 우리나라에서는 5세기 전반에서 6세기 중반까지의 적석목곽분積石木槨墳에서 발견되었고, 중국이나 일본에서도 출토되고 있어 당시 동아시아에 널리 성행한 도교와 관련된 장례 문화였을 것으로 생각된다. 운모와 함께 도교적 상징성을 보이는 것은 단사丹沙라고도 불리는 주사朱砂이다. 천마총이나 황남대총 남분에서도 운모와 함께 주사가 발견되었는데 특히 황남대총에서는 주사가 덩어리로 발견되었다.

출토된 운모는 대부분 나뭇잎이나 꽃잎의 형태이고 크기도 10센티미터 이하다. 처음에는 죽은 이의 머리 부분에서 많이 발견되었으나 허리 근처나 관 내부, 관 주변에서 발견되는 경우도 있다. 1973년 경주 계림로 제44호 고분에서 발굴된 운모에는 양파 껍질처럼 얇은 면에 일정하게 뚫린 바늘구멍이 있었는데, 이는 가공된 운모를 장식용으로 사용했음을 알려준다. 한편, 울주군에 있는 신라 고분군 제243호 피장자 머리 부근에서 운모가 대량 발굴된 것은 운모가 오로지 장식품으로만 사용되지 않았음을 알려준다. 서울 풍납토성의 발굴 현장에서도 10여 개의 말 머리뼈와 함께 다량의 운모가 발굴되었다. 특히 그곳은 기우제를

죽음을
애도하다

지낸 곳으로 추정된다고 하니 제물이었던 동물들을 위해서도 운모가 부장품이 되었던 게 아닌가 싶다. 도대체 운모가 뭐길래 죽은 자의 곁에 함께 묻혔던 것일까.

당시 『산해경山海經』에서 비롯된 불사不死의 추구가 도교로 이어지면서 신선이 되기 위한 양생養生에 대한 관심이 높아졌다. 그중 운모는 아주 오랜 옛날부터 선약仙藥의 하나로 알려져왔다. 고대 중국의 약물서인 『신농본초경神農本草經』에도 등장하고, 동진의 문인 갈홍이 남긴 『포박자抱朴子』에는 구체적인 운모 복용법이 나오기도 한다. 특히 『포박자』의 「내편」은 신선이 되는 이론과 방법이 구체적으로 서술된 책으로 알려져 있다. 갈홍은 신선이 될 수 있는 선약으로 단사·금·은·영지·오옥伍玉 등과 함께 운모를 꼽았다. 운모를 1년 복용하면 모든 병이 사라지고, 3년 동안 복용하면 노인이 젊은이가 되고, 5년 동안 빠뜨리지 않고 매일 먹으면 귀신도 부리게 된다고 했다. 10년을 복용한다면 우주 자연의 이치에 이를 수도 있다고 한 것을 보면, 과학기술 시대를 사는 우리에겐 황당하게 들리기는 하지만 오랫동안 불로장생을 위한 비방이라고 믿었던 것이 확실하다.

영생이나 불사약 하면 떠오르는 중국신화가 있다. 요임금 시절 천제인 제준帝俊과 여신인 희화羲和는 바다 밖 탕곡湯谷이라는 곳에서 살았는데 그 바다는 펄펄 끓어오르는 물로 가득했다. 그 한가운데에 있는 부상扶桑이라는 나무에서 제준과 희화가 낳은 아들인 열 개의 태양이 살았다. 어머니 희화는 하루에 한 개의 태

양을 깨끗하게 씻긴 후, 수레에 태우고 동쪽 하늘에서 서쪽 하늘을 가로질러 지나가곤 했다. 그러던 어느 날 무슨 일인지 열 명의 아들이 모두 수레에 올라타 하늘에 열 개의 태양이 한꺼번에 떠오르는 일이 생기고 말았다. 열 개의 태양을 갖게 된 세상은 논밭이 갈라지고 강물은 말라붙어 엄청난 재앙으로 혼란스러워졌다. 제준은 명궁인 예羿를 인간세상에 내려보내 재난으로 어지러워진 세상을 정리하게 했다. 그런데 그만 활쏘기의 달인 예가 세상의 참혹함에 화가 나서 열 개의 태양 중에 아홉 개의 태양을 쏘아서 떨어뜨리고 말았다. 그러자 땅에 떨어진 태양 안에서 세 발 까마귀의 금빛 깃털이 날아올랐고, 놀란 요임금이 예의 활집에서 화살 한 개를 뽑지 않았더라면 지금 우리는 한 개의 태양도 가지지 못할 뻔했다.

세상은 다시 평온을 되찾았으나 졸지에 아홉 아들을 잃어버린 제준의 노여움으로 예는 하늘로 돌아가지 못했다. 그러니 예도 예지만 그의 아름다운 아내 항아姮娥는 너무나도 속상하고 억울했을 것이다. 항아는 남편 예와 함께 다시 하늘로 올라갈 날을 기다려야 했다. 그러다가 어느 날 곤륜산에 사는 서왕모西王母를 찾아가서, 몰래 훔친 것인지 아니면 눈물과 하소연으로 동정을 산 것인지 알 수는 없지만 결국 불사약을 얻어서 돌아왔다. 혼자만 불사약을 먹은 항아는 드디어 몸이 가벼워져 하늘로 오르게 되었고, 뒤늦게 그 사실을 알게 된 예가 화살을 쏘며 쫓아와 그녀는 하늘이 아닌 달궁으로 급하게 몸을 피했다. 신화 속에서 달

죽음을
애도하다

속 항아는 두꺼비가 되었다가 다시 계수나무 아래 약절구를 찧는 토끼로 변한다. 우리가 동요로 잘 알고 있는 계수나무의 열매도 역시 선약이라고 하니 불사에 대한 항아의 꿈은 지금도 계속되고 있는 것이다.

무덤 속에 넣어둔 운모는 불사를 위한 선물이었을까. 잘 생각해보면 불사약이라면 죽음을 맞이하기 전에 선물해야 한다. 죽은 자에게 불사약이란 떠나버린 버스를 기다리는 것과 마찬가지다. 백제의 왕이나 신라의 귀족이라 하더라도 이미 죽고 난 뒤에 함께 묻힌 운모는 남은 자들의 애도였다는 생각이 더 어울린다. 사람들은 왕의 무덤에 운모를 넣으며 이런 위로를 건넨 건 아니었을까. 당신은 비록 무덤에 묻히셨지만, 언젠가 운모로 만든 날개를 달고 신선이 되어 하늘로 오를 것입니다. 그때 영원불멸을 누리소서.

잔치를 파한 후, 용왕이 시종에게 명하여 토끼를 안내해서 별전에 가서 쉬게 하고
토끼가 시종을 따라 들어가니, 광채 영롱한 운모 병풍과 진주발을 사면에 드리웠는데
저녁밥을 올리거늘 살펴보니, 그 진수성찬이 모두 인간세상에서는 보지 못한 바라.

구전설화 『토끼전』을 보면 죽을병을 얻은 용왕이 토끼를 데려와 하룻밤을 재운 방에도 운모로 만든 병풍이 놓여 있었다. 용왕은 죽음을 앞둔 토끼를 위해 영롱한 운모로 장식된 아름다운 병풍을 준비한 것일지도 모른다. 소설가 박완서의 『그 많던 싱아는 누가 다 먹었을까』(1992)에도 운모 이야기가 나온다. 일제강점기에 군수물자로 쓰기 위해 학생들에게 돌비늘을 얇게 벗겨내는 일을 시켰다는 것이다. 그때 어린 학생들이 벗겨낸 운모는 제국주의 전쟁의 제물이 되었지만, 박완서 선생의 손가락 끝에 달라붙던 얇고 투명한 운모는 더이상 형체로서의 운모가 아니었으며, 고통스러운 시대를 살았던 조선인들에게 보내는 애도였다.

작가들에게는 운모처럼, 의도하지 않았어도 특별한 오브제 혹은 상징이 되는 빛나는 영감이 있다. 최재은 작가의 설치미술 전시인 〈루시의 시간〉(2007)에도 운모 가루가 등장한다. 루시는 320만 년 전 아프리카에서 살았던 여자의 이름이다. 최고最古의 직립 여성으로 알려진 그녀의 뼈는 1913년에야 발견되었다. 작가는 320만 년의 시간 속에 운모 가루를 뿌려놓음으로써 루시의 죽음을 애도했다.

우리 중에 누군가 사랑하는 이의 죽음을 경험했다면 운모의 복용법이 궁금할 것이다. 중국 여산廬山에서 나는 백운모를 구해서 붉은빛이 날 때까지 불에 달군 다음, 식초로 일곱 차례 식히고 물에 뜬 것만을 건지고 말려서 절구에 간 뒤 먹으면 불로장생

을 얻을 수 있다고 옛사람이 말하지 않았던가. 만약 운모의 효능이 참이라면 몸이 정말 가벼워져 사랑하는 사람을 만나게 되거나, 아니면 신선이 되어 불멸의 몸이 될 수도 있을 것이다.

무덤 안의 청자

고려 제17대 임금이었던 인종仁宗, 1109~46의 무덤인 장릉長陵에서 나온 청자는 최고의 고려청자 중 하나로 평가된다. 임금을 애도하며 함께 무덤 안에 묻혔던 청자가 앞으로도 수백 수천 년 동안 사람들을 행복하게 해줄 것이니, 그 덕분에 인종의 이름은 아름다운 청자와 함께 영원히 기억될 것이다. 이보다 더 큰 애도가 있겠는가.

고려 인종은 예종과 순덕왕후 사이에 태어난 왕자였다. 순덕왕후는 인종을 낳은 뒤 1114년에 왕비로 책봉되었으나 4년 뒤인 1118년에 세상을 떠났다. 열 살에 어머니를 여읜 인종은 열네 살이 되던 1122년, 외조부 이자겸의 도움으로 왕위에 오를 수 있었다. 이후 이자겸은 자신의 권력을 굳건히 하기 위해 자신의 셋째 딸과 넷째 딸을 인종의 왕비로 들이도록 강요했는데, 이미 이자겸의 둘째 딸이 인종의 어머니였으니 족보가 꼬일 대로 꼬여버렸다. 그러나 1126년, 이자겸이 패망한 뒤 두 딸은 모두 폐비가 되었고, 다행히 그들이 후궁으로 있던 시기는 겨우 1~2년밖에 되

지 않았다. 이자겸의 딸들이 폐위된 후 인종은 자신의 이모였던 두 폐비에게 노비와 곡식을 보내며 돌봐주었다고 기록은 전한다.

1123년, 송나라의 사신으로 고려에 왔던 서긍徐兢, 1091~1153은 고려의 왕 인종이 용모가 준수한데, 키는 작고 얼굴이 후덕해 살이 찐 편이었다고 기록했다. 그러면서 지혜롭고 배운 것이 많으며 엄하기도 했다고 평했다. 서긍은 사신으로 왔다가 개성에서 한 달 동안 머물렀던 인물로, 송나라로 돌아가서 『선화봉사고려도경宣和奉使高麗圖經』이라는 책을 엮었다. 이 책은 송나라 휘종에게 바칠 목적으로, 직접 경험한 고려의 문물과 풍물 그리고 풍습 등에 관해 글을 쓰고 그림을 그려넣은 기록서이다. 고려의 생활상이나 문물에 대한 중요한 자료인 이 책 덕분에 현대를 사는 우리도 900년 전 고려의 모습을 상상하고 이해할 수 있다. 특히 서긍이 고려에 왔던 시기가 고려의 공예 예술이 최고조로 발전했던 시기였다는 점에서 『선화봉사고려도경』은 매우 중요한 자료이다. 물론 송나라 사람이 썼기 때문에 왜곡되거나 잘못된 정보가 있을 수 있음을 참고해야 한다.

『선화봉사고려도경』에 도자기로 만든 술병에 대한 내용이 있는데 여기에 비색翡色 청자를 가리키는 말이 나온다.

도기의 빛깔이 푸른 것을 고려인은 비색이라고 하는데, 근래에 와서 솜씨가 더 좋고 빛깔도 더욱 좋아졌다. 술그릇은 오이같이 생겼는데, 위에 있는 작은 뚜껑은 연꽃에 엎드린 오리의

죽음을
애도하다

형상을 하고 있다.

陶器色之青者 麗人謂之翡色 近年以來 制作工巧色澤尤佳 酒
尊之狀如瓜 上有小蓋面爲荷花伏鴨之形

　한 시대의 문화예술 수준은 권력자의 지향에 따라 움직이기
마련이다. 예종과 인종이 집권했던 12세기는 학문과 예술을 좋아
했던 왕의 영향으로 이전에 이뤄놓은 문물을 확장하고 번성시켜
나가던 문화의 전성기였다. 고려는 12~13세기에 걸쳐 가장 아름
다운 비색 청자와 상감청자를 만들어내는 절정의 시기를 맞았다.
　개성에 있는 인종의 능에서 나온 출토품에는 잔과 뚜껑, 사각
받침대, 국화 모양 그릇, 그리고 옥돌로 만든 시책諡冊, 청동 합, 청
동 인장 등이 포함된다. 그중 가장 눈에 띄는 것이 청자 참외 모
양 병이다. 몸체는 여덟 개의 골로 구성된 영락없는 참외 모양이
고 입 부분은 활짝 핀 꽃처럼 벌어져 있다. 기다란 목으로 보면
모딜리아니의 그림 속 여인을 닮았는데 긴 목에 그어진 세 줄의
선으로 인해 순간 기품 있는 분위기로 변한다. 누가 봐도 고귀한
왕가의 여인이다. 풍성한 치마를 잡아주는 밑단의 주름은 단아
하고 정갈한 비색은 입을 다물게 한다. 그야말로 절제의 아름다
움을 온몸으로 보여준다. 서긍은 사대부와 벼슬아치들의 말을 빌
려 고려 인종을 다음과 같이 평가했다. 그래서인지 장릉에서 나
온 출토품에는 무늬가 없다.

청자 참외모양 병. 인종 장릉 출토, 높이 22.6cm, 12세기, 국립중앙박물관

자애와 검소를 보배로 삼고 넘치는 행동이 없으며, 옷은 무늬 있는 비단을 입지 않고 그릇은 조각한 것을 쓰지 않는다. 오히려 한 사람이라도 제자리를 얻지 못할까, 행여 한 가지 일이라도 법도에 맞지 않을까 하여, 날마다 정사에 부지런한 중에도 노심초사하여 가엾게 여긴다.

한편, 1159년에 죽은 문공유文公裕. ?~1159라는 관료의 묘에서 국화 넝쿨무늬 상감청자 대접과 접시가 출토되었다. 현재 남은 상감청자 중에 편년을 알 수 있는 가장 이른 시기의 청자이다. 즉, 1159년에 죽은 문공유의 무덤에서 나왔으니 최소한 그즈음 제작된 것이라 추정할 수 있고, 그렇게 따지자면 인종이 죽은 지 겨우 13년이 지났을 뿐인데, 그동안 상감기법이 발전해 이처럼 아름다운 청자가 나왔다는 말인지 의아해진다. 어쩌면 인종의 생전에도 좋은 상감청자가 이미 제작되지 않았을까 하는 의문이 들기도 한다.

어쩌면 상감 문양을 새긴 청자가 있었다 하더라도 인종은 장식이 없는 순청자를 더 사랑했을지도 모르는 일이다. 남은 자들이 인종의 무덤에 넣을 청자로 문양이 없는 순박한 청자를 선택한 것이라면 인종은 참으로 복이 많은 사람이다. 그들은 인종이 무늬 없는 그릇을 썼던 검소하고 자애로운 임금으로 기억되기를 기원하며 애도했을 것이니 말이다.

고려시대에는 새로운 부장품을 제작하기보다는 평소에 아끼

청자 상감 국화 넝쿨무늬 대접(안쪽 면), 문공유 묘지 출토, 높이 6.2cm,
지름 16.8cm, 12세기, 국립중앙박물관

던 물건을 껴묻거리로 선택했을 것으로 생각된다. 특히 임금의 경
우는 더더욱 평소 귀하게 여기던 애장품을 함께 보내주는 것이
애도의 한 방법이었을 것이다. 그 덕분에 인종의 아름다운 도자
기를 천년 후를 살아가는 사람들에게도 보여줄 수 있게 되었고,
보는 이들은 인종이라는 임금을 고운 빛깔의 도자기로 확실하게
기억할 수 있게 된 것이 아닌가. 그것이야말로 시간과 공간을 초
월하는 애도의 깊은 뜻이었다고 믿고 싶다.

죽음을
애도하다

일반적으로 고려시대의 유약은 점토나 장석 가루에 식물의 재를 섞어 만들었다. 유약의 철 성분과 티타늄의 금속이온 등이 가마에서 구워지는 동안 녹으면서 자기의 겉면에 얇은 유기질의 표면을 형성하는데, 도자기의 몸체를 이루는 태토의 철분 함량에 따라서 도자기의 색이 결정된다. 산화철과 산화 티타늄이 너무 높으면 갈색빛이나 녹색빛이 나는 반면, 철의 함량이 2퍼센트 정도인 점토로 빚었을 때 도자기는 회색빛을 갖는다. 또 유약의 경우 철분은 1.5퍼센트 이내, 티타늄은 0.2퍼센트 이내일 때 최고의 비색이 만들어진다는 연구가 있다. 도자기를 구울 때의 조건도 마찬가지로 조심스럽다. 가마의 내부에서 태토에 포함된 철분이 적당하게 환원되는 불꽃을 피웠을 때 비로소 비색에 이르기 때문이다. 철분이나 티타늄의 과학적인 분석이나 가마 온도를 측정할 온도계도 없던 시대의 도공들이 아름다운 빛깔을 찾아내기 위해 얼마나 많은 열정의 시간을 보냈겠는가. 아름다움은 하루아침에 만들어지지 않는다는 진리를 다시금 깨닫는다. 그래서 비색 청자는 고려와 조선을 지나 현대에서 더 높은 가치를 인정받고 있는 것이 아닐까.

사실 도자기 하나를 만드는 데 도공의 미학과 재주만 필요한 것이 아니다. 유약과 안료 등의 물질뿐만 아니라 물과 흙, 불과 공기도 중요하다. 유약이 없다면 윤기가 없는 담백한 도자기가 될 터이고, 안료가 없다면 문양이 없는 순박한 도자기가 될 터이지

만 물·흙·불·공기는 없어서는 안 되는 필수불가결한 요소인 것 이다.

프랑스 문학비평가인 가스통 바슐라르Gaston Bachelard, 1884~1962가 떠오른다. 그는 문학적 상상력을 물·불·공기·흙으로 나누었다. 『물과 꿈』『불의 정신분석』『공기와 꿈』『공간의 시학』 등 바슐라르의 이름으로 출판된 책의 제목만 봐도 짐작이 된다. 사실 문학적 상상력은 삶의 근원을 향한 호기심이자 변화에 대한 욕망이다. 바슐라르의 상상력은 신기하게도 청자의 네 가지 요소와 유사하다. 바슐라르의 이미지를 청자에 적용한다면 한 점의 청자에 인간의 생과 삶과 죽음이 다 들어 있다고 생각할 수 있다. 그렇다면 청자는 흙을 거쳐 물, 불, 공기를 만나 새로운 생명으로 변화해 거듭난 것이 아닌가. 더군다나 무덤 속에서 나온 청자라니. 그들은 죽음을 뚫고 나와 부활한 것이다.

천년을 살아 있는 그들이야말로 불멸의 생을 체득하고 있는 존재이다. 그의 앞에 서면 무덤의 마지막 주인은 왕도 귀족도 아닌 바로 자기 자신이라고 하는 말이 들릴지도 모른다. 이제 우리가 할 일은 아직도 무덤 속에서 빛나고 있을 또다른 청자를 그리워하며 무덤의 주인을 애도하는 일이다. 쓸쓸하지만 그것이 천년 동안 살아 있는 청자에 대한 순박한 예의가 아닌가.

3장

부활을
꿈꾸다

———

죽음은 끝인가 시작인가. 더이상 이처럼 어리석은 질문은 하지 않는다. 봄날이 와도 죽음이라는 단어는 우리 곁에 있다. 인류가 세상에 존재하면서부터 시인들은 시를 쓰고, 화가들은 그림을 그렸을 것이다. 그러는 동안 살고 죽고 살고를 반복하며 인간의 역사는 계속되어왔다.

누구도 죽음 다음의 생을 경험한 사람은 없다. 경험하지 못한 죽음에의 공포가 환생이나 불멸의 꿈을 갖게 했다. 그래서 죽음은 여전히 신비로운 영역으로 남아, 인간으로 하여금 도덕적인 삶을 지향하게 했는지도 모르겠다. 만약 우리에게 죽음이 없었다면 굳이 종교나 예술을 흠모하지도 않았을 것이고, 우리가 꾸는 꿈이 그다지 혁명적이지 않아도 충분할 것이다.

선사시대 한반도의 사람들은 들판에서 바람을 맞거나, 좀 나으면 구덩이 속에 눕거나, 그보다 나으면 항아리 속이나 돌무지 속에 누워 부활을 꿈꾸어왔다. 죽음은 천년, 만년이 지나도록 삶의 벼랑에서 만나는 초월의 의례이다. 그렇다. 통과의례. 그러므로 사람들은 죽음을 통과하여 새로운 세상으로 나가기를 기대하는 것인지도 모른다.

아직 풀지 못한 죽음을 인간은 기다림에 의지해왔다. 미라를 만들거나 '사자死者의 서書'를 죽은 자의 가슴에 묻어줌으로써 다시 살아 돌아오기를 기약했다. 오죽하면 인간이 죽음에 관해 만들어낸 것에 예술이라는 이름을 붙여 장의葬儀 예술이라고 하겠는가.

부활을
꿈꾸다

작자 미상, 미라 싼 붕대에 쓴 사자의 서, 리넨에 잉크,
기원전 332~기원후 1세기, 미국 브루클린박물관

의 '사자의 서'가 런던 영국박물관에 소장되어 있다. 파피루스에
적힌 심판의 장면은 이렇게 시작된다. 자칼의 머리를 한 아누비
스Anubis가 죽은 자의 손을 잡고 사후세계의 왕 오시리스의 심판
을 받기 위해 들어선다. 물론 여기에 오기까지 '사자의 서'에 쓰
인 대로 안내인과 문지기와 전령의 이름을 부른 뒤, 신들 앞에서
자신이 잘못을 저지르지 않았음을 하나하나 고백해야 한다. 그리
고 가장 두려운, 심장의 무게를 다는 단계에 도달한다. 저울의 한
쪽 위에는 타조의 깃털이 올라가 있다. 타조의 깃털은 정의의 무
게를 상징한다. 심장의 무게가 타조 깃털의 무게와 평형을 이루어
야 내세로 부활할 수 있다. 저울 한쪽이 기울어진다면 저울 아래
서 기다리고 있던 괴물 아무트Ammut에게 심장이 먹혀 영원히 죽

부활을
꿈꾸다

기 때문이다. 다행히 이 모든 과정을 통과한다면 드디어 오시리스를 알현할 수 있다. 물론 몸과 마음을 다해 진심으로 오시리스를 찬양하는 주문을 외야 한다. 그렇게 죽음의 관문을 통과해 또 다른 세상을 허락받는 일이 '사자의 서'가 가진 목적이다.

우리가 고구려시대라고 부르는 시간을 살았던 사람들은 흙과 돌덩이를 쌓아 죽은 자에게 대궐 같은 집을 지어주었다. 우리가 고분古墳이라고 부르는 죽은 이의 집은 생전의 신분을 짐작하게 할 만큼 화려하고 아름답다. 한국 회화는 그들의 무덤에 벽화를 그렸던 이름 없는 화공의 손끝에서 시작되었다 해도 과언이 아니다. 살아 있는 자들이 고분을 통해 산 자와 죽은 자의 공간을 구별한 이유는 무엇이었을까? 생물학적인 부적절함 때문이라고 말한다면 너무 솔직한 대답이다. 그러나 그들은 문과 복도와 방을 만들어주었고 벽에는 아름다운 벽화를 그려주었다. 해와 달, 신과 자연, 인간과 동물, 집주인의 초상화를 그리기 위해 붉고 푸른 물감을 풀어 붓을 적셨다. 고분이 몸을 떠난 영혼이 다시 알맞은 몸을 찾을 때까지 기다리는 공간이 되기를 바랐거나, 살아남은 이들이 이별의 슬픔을 다독거리는 곳이 되기를 바랐을 것이다.

안악3호분은 황해남도 안악군 오국리에 있다. 벽에 쓰인 묵서墨書에 357년이라는 기록이 남아 있어 축조 연대를 짐작할 수 있다. 학계에는 묵서에 등장하는 '동수冬壽'가 무덤의 주인이라는

주장과 고구려 고국원왕의 무덤이라는 북한학자들의 주장이 있다. 이 고분은 1949년에 발굴되어 미술사학자 김용준이 조사했고, 월북 화가 정현웅이 직접 벽화를 모사했었다. 남쪽 연구자들이 벽화를 실견한 바에 의하면, 부분별로 솜씨가 차이 나는 것으로 보아 여럿이 구역을 나눠 그렸으리라고 추정된다. 그러나 전체적으로 묘사가 수준급이고 다양한 색채를 사용한 점에서 회화의 격이 높다고 평가되고 있다.

안악3호분은 고구려 고분벽화의 초기 특성을 잘 보여준다. 내부는 여러 개의 방으로 구성되어 연도羨道와 전실前室, 좌우로 측실側室, 그리고 시신을 안치한 현실玄室이 있고 현실의 북쪽과 동쪽에 회랑回廊이 있다. 고구려 후기로 갈수록 방의 개수가 점차 줄어들었으며, 강서대묘와 강서중묘는 하나의 방으로만 구성되어 있다.

고구려 고분의 특징은 벽화의 채색 기법에서도 찾을 수 있다. 안악3호분에는 습식회벽화濕式灰壁畵가 일반적인데, 석회를 바른 뒤 다 마르기 전에 그림을 그리는 기법이다. 이때 안료는 마르지 않은 석회와 섞어 함께 고착시킨다. 그런데 최근 안악3호분의 벽화에 대해 건식기법의 가능성이 제기되었고, 회벽화와 판석에 직접 그린 석벽화가 공존하는 것으로도 알려졌다. 물론 강서대묘가 출현한 후기에는 커다란 판석을 다듬어 석면에 직접 안료를 칠했을 것으로 보고 있다.

동쪽 회랑에 남아 있는 벽화에는 수레를 탄 귀족과 그를 호

위하는 300여 명의 악사와 병사들이 웅장하게 그려져 있다. 자세히 들여다보면 한 사람 한 사람의 의상과 지물, 몸짓이 흥미롭게 묘사되었다. 고취악대鼓吹樂隊의 연주에 행렬의 리듬이 살아나고, 발소리, 깃발 나부끼는 소리, 무희가 흔드는 방울 소리, 말발굽 소리까지 들리는 듯하다. 예나 지금이나 행렬을 널리 알리고 기념하기 위해서는 장중한 음악이 필요하다. 타악기와 관악기들이 그 역할을 하는데, 한 손에 칼을, 다른 한 손에 활을 들거나 북을 두드리는 사람들이 있다. 어깨에 북과 종을 메고 가는 사람, 북과 종을 두드리는 사람, 말을 타고 행렬을 호위하는 사람, 푸른 저고리에 물방울무늬 치마를 입은 여령女伶들도 보인다. 그리고 그들의 뒤를 따르는 귀인은 소가 끄는 수레를 타고 있다.

이 모든 장면 하나하나는 살아 있는 동안의 시간과 공간을 죽어서도 놓치고 싶지 않다는 바람을 보여준다. 수레를 탄 귀인이 당장이라도 눈을 뜬다면 자신이 살아 있다고 생각할 만하다. 어쩌면, 수레 곁에서 춤을 추고 노래를 부르게 해서 자신이 죽었음을 눈치채지 못하게 하는 것이 죽은 자를 위로하는 것이라고 생각했을 수 있다. 마치 나비였던 내가 나인지, 회화나무 그늘에서 한바탕 꾼 꿈에서 돌아온 내가 나인지 아무도 알 수 없는 것처럼, 우리가 진실이라고 믿는 것은 단지 지금 여기에서의 판단일 뿐 아니던가.

안악3호분 동쪽 곁방의 벽에는 무덤 주인이 생전에 살았던

안악3호분 동쪽 회랑 행렬 부분 모사도, 황해남도 안악군

공간을 재현했을 법한 그림이 그려져 있다. 부엌과 고깃간과 차
고와 외양간과 마구간 그리고 우물과 방앗간의 모습이 생생하게
1600년 전으로 우리를 데려간다. 고깃간에는 사냥해온 지 얼마
안 돼 보이는 노루와 멧돼지로 보이는 짐승이 갈고리에 걸려 있
다. 짐승의 붉은 살코기는 언제라도 칼질 몇 번으로 주인의 석쇠
위에 올라갈 것이다. 주인은 죽고 난 뒤에도 육즙을 내며 지글지
글 익어가는 고기반찬을 그리워할 것이니 그 얼마나 다행인가.

　죽은 이여, 생전에 타고 다니던 당신의 수레도 그대로이고, 소
와 말도 바로 곁에서 대기하고 있으니, 죽음에서 돌아오게 된다
면 언제라도 돌아오시라. 이런 뜻이었을 것이다. 당신이 마시던
우물물도 그대로이고 우물가에 두레박도 그대로이며 당신을 위

부활을
꿈꾸다

해 쌀을 찧던 방앗간도 그대로 있다고. 그뿐인가. 부엌에는 당신에게 올리던 밥상이며 그릇이며 모두 그대로이고, 당신을 따르던 강아지들도 여기서 기다릴 것이라고 말하는 것 같다. 어쩌면 저 벽화는, 당신은 죽지 않았고 지금부터가 당신의 또다른 생의 시작이라고 속삭이며 죽은 이를 달래는 도구가 아니었을까.

부엌 아궁이 속에서 나뭇가지 타는 소리가 들리는 듯, 보는 이를 소름 돋게 한다. 달그락거리며 상을 차리는 여인을 그려넣음으로써 무덤에 묻힌 사람에게 밥 짓는 냄새를 전해주고 싶었을 것이다. 밥 짓는 냄새는 어머니의 냄새와 통한다. 밥 냄새를

안악3호분 동쪽 측실 부엌 그림

따라가다보면 그곳에 어머니가 기다리고 있다. 한잔의 아메리카노에 별별 디저트를 다 먹어도 뒤돌아서면 밥이 그리운 건 바로 어머니가 그립기 때문이다. 아궁이에 불을 지피는 여자는 얼굴이 벌겋게 달아오르도록 땔감을 밀어넣고, 넣었다 뺐다를 반복하며 불의 세기를 조절하고 있다. 또 한 여자는 부뚜막에 올려놓은 시루를 들여다보며 음식이 익을 때를 기다리고, 또다른 여자는 그릇을 정리하며 밥상 차릴 준비를 한다. 달그락거리는 밥그릇 소리며 젓가락 소리, 무덤 속까지 따라와 밥을 지으시는 어머니, 어머니.

밥 냄새를 맡은 강아지들이 부엌 앞마당에서 코를 킁킁거리고 있다. 그러다가 한 마리는 인기척을 느꼈는지 고개를 돌려 바깥쪽을 쳐다본다. 강아지의 목에 걸린 붉은 목걸이만 봐도 주인의 신분이 짐작된다. 붉은 목걸이를 한 강아지를 보면 떠오르는 화가가 있다. 조선 초기 왕족 화가였던 두성령杜城令 이암李巖, 1507~66이다. 이암은 중종의 어진을 그릴 정도로 솜씨가 뛰어났는데, 그의 그림 중 「모견도母犬圖」에 등장하는 어미 개가 붉은 목걸이를 하고 있다. 안악3호분에 나오는 저 강아지들은 주인이 누렸던 신분에 걸맞은 대접을 받았을 것이다. 그런데 먼 유럽, 그리스의 아테네 국립고고학박물관에 다녀온 지인에 의하면, 기원전 12세기로 추정되는 티린스Tiryns 궁터에서 발견된 벽화에 붉은 목걸이를 한 사냥개의 모습이 있다고 한다. 시간과 공간을 초월한 우연이

라는 생각이 든다.

안악3호분 부엌의 지붕을 잘 보면 단정한 맞배지붕 끝에 새가 앉아 있다. 지붕 용마루의 양 끝 치미鴟尾에 검은 새와 흰 새가 앉아 있는데, 마주보는 것이 아니라 같은 곳을 바라보는 것으로 보인다. 겉모양만으로도 평범한 새가 아니다. 어쩌면 무덤 주인의 영혼을 다른 세상으로 데려가려는 새일지도 모른다. 분명 삶과 죽음을 이어준다는 영매靈媒로서의 신성을 가진 새일 것이다. 예로부터 새가 가진 비상 능력이 신의 세계와 인간의 세계를 연결

안악3호분 부엌 지붕에 앉은 흰 새와 검은 새 그림

해준다고 믿어왔다.

인간이 자유롭게 날아다니는 새를 보고 비행기를 만들었다고 는 하지만, 그 목적이 단순히 이동과 여행이었다고 하면 좀 섭섭 하다. 창공 저 너머에 있을지 모르는 다른 세계에 대한 호기심과 열망이 비행기를 발명하게 하지 않았을까. 지금도 우리는 먼 세 상으로 떠나가신 어머니가 그리울 때면 새의 날개 위에 그리움을 얹어 보낸다. 새는 부엌만이 아니라 마차와 수레를 보관하는 차 고 지붕 위에도 앉아 있다. 새들은 언제든지 부르면 달려오거나 달려갈 준비를 하고 기다린다. 무덤 안 새들은 무덤을 뚫고 날아 가 살아 있는 이들에게 죽은 이의 소식을 전하고야 말 것이다.

김소월은 시 「접동새」에서 죽은 누나의 영혼이 접동새에 빙의 되어 자신의 슬픔과 한을 전하고 있다고 노래했다.

접동 접동
아우래비 접동
진두강津頭江 가람가에 살던 누나는
진두강 앞 마을에
와서 웁니다.

옛날, 우리나라
먼 뒤쪽의
진두강 가람가에 살던 누나는

의붓어미 시샘에 죽었습니다.

누나라고 불러보랴
오오 불설워
시새움에 몸이 죽은 우리 누나는
죽어서 접동새가 되었습니다.

아홉이나 남아 되던 오랍동생을
죽어서도 못 잊어 차마 못 잊어
야삼경 남 다 자는 밤이 깊으면
이 산 저 산 옮아가며 슬피 웁니다

지금도 새는 무덤 속에서 아직 무덤을 떠나지 못한 죽은 이의 영혼 곁을 지키고 있거나, 아니면 떠난 영혼이 다시 돌아오기를 기다리고 있는 것은 아닐까.

가시는 길 평안하소서

—

현대를 살아가는 우리는 부활을 꿈꾼다. 죽음에 초연한 듯하지만, 사실은 죽음 앞에서 겸손한 척할 뿐이다. 종교가 어루만지는 위안에 힘입기도 하면서 한 사람도 빠짐없이 그 길로 가야 한

다는 삶의 속성에 순응하는 것이다. 그러면서도 한편으로는 다이어트와 운동으로 젊음을 연장하고 금주와 금연으로 질병을 멀리하고 불로장생의 명약을 탐하기도 한다. 얼마 전 한 텔레비전 프로그램에서 수의를 짓는 아흔여섯의 할머니를 보았다. 그분의 말에 따르면 사람이 죽어서 염라대왕 앞에 다다르게 되는데, 염라대왕은 죽은 자가 입고 온 옷의 매듭을 손수 푼다고 한다. 그 매듭이 이승과 저승의 연결고리여서 염라대왕이 쉽게 매듭을 풀어야만 죽음의 길을 편하게 갈 수 있다고 한다. 그래서 수의를 지을 때는 옷의 매듭을 쉽게 풀 수 있도록 매듭짓는 시늉만 한다는 것이다. 어차피 이승의 세계로 돌아올 수 없다면 저승세계로 가는 길이라도 편하길 바라는 마음은 이집트 사람이나 한반도 사람이나 같음을 알 수 있다.

덕흥리 고분은 평양과 가까운 평안남도 남포시에 있고, 기록을 통해 408년에 축조했다고 알려졌다. 안악3호분보다 50여 년 늦게 축조되어 고국원왕에서 광개토대왕 시대의 찬란했던 고구려 고분벽화의 변화 양상을 보여준다. 덕흥리 고분은 여러 개의 방이 있던 안악3호분과 다르게 전실과 현실로만 구성되어 있다. 전실에서 현실로 들어가는 측면 벽에는 유주의 태수 열세 명이 읍하는 자세로 서 있는 그림이 있다. 물론 전실의 북쪽 벽에 그려진 무덤 주인의 초상화를 향한 것인데, 태수들은 사후에도 여전히 신하의 예를 다하고 있는 것이다. 달리 생각하면 죽은 이가

부활을
꿈꾸다

생전의 부와 권리를 이어가기를 바라는 서글픈 희망일 뿐이다.

덕흥리 고분 전실의 북쪽 벽에 초상화가 그려져 있고, 현실로 들어가는 문 위에는 408년에 유주자사幽州刺史 진鎭이 죽어 묻혔다는 묵서 기록이 남아 있다. 묵서에 의하면 진은 건위장군建威將軍 국소대형國小大兄 우장군尤將軍 용양장군龍驤將軍 요동태수遼東太守 사지절史持節 동이교위東夷校尉 유주자사幽州刺使를 지낸 사람이다. 진은 일흔일곱의 나이로 세상을 떠났는데, 무덤을 만드는 데 1만 명이나 되는 사람들이 힘을 썼고, 날마다 소와 양을 잡아서 술과 고기와 쌀을 다 먹지 못할 정도였다고 한다. 그러면서도 무덤을 찾는 이들이 끊이지 않기를 기원했으니, 그의 후손들은 죽음 이후에도 그의 풍요와 덕을 남기고 싶었던 것이다.

덕흥리 고분 묘지명. 평안남도 남포시

남쪽 천장 쪽에는 우리가 잘 아는 고대 중국신화 속 견우와 직녀가 그려져 있다. 그리고 견우와 직녀 사이에는 검푸른 색의 물길이 그려져 있다. 굽이굽이 흐르는 그 물길은 바로 은하수다. 견우는 소를 끌며 은하수를 건너가고, 직녀는 은하수 건너편에서 견우를 물끄러미 바라보고 있다. 직녀는 돌아보지도 않고 담담히 떠나가는 견우를 보며 한참 동안 서 있었을 것이다. 연인과의 이별을 슬퍼하며 발을 동동 구르기에는 세월이 많이 흐른 두 사람이다. 이제 이별쯤은 담담하게 받아들일 나이가 된 것일까. 직녀의 뒤에서 그녀를 위로해주는 건 오히려 검은 개 한 마리다. 눈이 큰 검둥개가 꼬리를 흔들며 직녀를 기다리고 있다. 고구려에 전해진 고대 중국신화의 내용 그대로다. 그러나 단순히 그뿐이었을까. 어쩌면 죽은 이와 살아남은 이의 이별을 묘사한 것일지도 모른다. 함께 있다고 영원한 동반이 아닌 것처럼, 헤어지더라도 영원한 이별이 아니라고.

흥미로운 건 서쪽 벽화에 그려진 '마사희馬射戲' 장면이다. 말 그대로 '말을 타고 활을 쏘는 놀이'인데, 현재에도 마상 무예의 한 분야로 재현되고 있다. 마사희 놀이는 우리나라뿐 아니라 다른 나라에서도 행해졌던 기예 자랑 대회다. 말을 타고 달리면서 앞으로 활을 쏘는 기법과 몸을 돌려 뒤를 향해 활을 쏘는 기법으로 점수를 매겼는데, 벽화에 세 사람의 판정관이 있고 그중 왼쪽 인물은 붓을 들고 점수를 기록하고 있다.

이 마사희 장면은 조선시대 무과시험 그림을 떠오르게 한다.

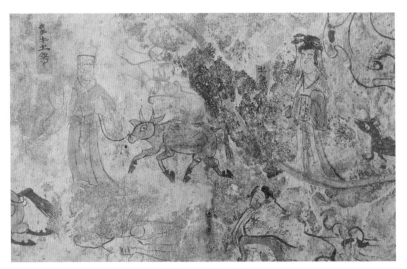

덕흥리 고분 남쪽 천장

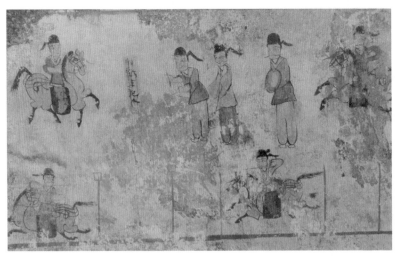

덕흥리 고분 마사희 장면

화원이었던 설탄雪灘 한시각韓時覺, 1621~91은 1664년에 함경도 길주에서 열린 무과에 수행화원으로 참여했다. 한시각은 8월에 길주에서 열린 문과 및 무과 시험의 현장과 10월에 함흥에서 있었던 과거 합격자 발표 장면을 그림으로 기록했는데, 그중 무과시험을 그린 「길주과시도吉州科試圖」에 덕흥리 고분벽화의 마사희와 흡사한 장면이 나온다. 말을 타고 과녁을 향해 화살을 쏘는 무인의 모습은 비슷한데, 한시각의 그림에는 국가의 큰 행사인 만큼 많은 심판관이 등장한다. 심판관들은 화살이 명중했을 때는 붉은 기를 올리며 북을 울렸고, 과녁을 맞추지 못했을 때는 백기를 올리며 징을 쳤다고 한다. 한시각의 이 그림은『북새선은도권北塞宣恩圖卷』으로 묶여 국립중앙박물관에 소장되어 있다.

장식 그 이상의 의미

—

일제강점기였던 1926년, 일제는 경주역 개축 공사를 위해 필요한 흙을 황남동 대 고분군 사이에 있는 밭에서 퍼오기로 했다. 곡괭이를 휘둘러 2미터 이상의 토층을 앞으로 파내는 작업이었는데, 놀랍게도 그 토층 속에는 헤아릴 수 없을 만큼 많은 소형 돌덧널무덤이 있었다.

겨우 한 사람이 누울 정도의 작은 석곽마다 수많은 부장유물이 쏟아져나왔는데, 항아리 모양의 호壺와 뚜껑 달린 높은 잔인

고배高杯류가 대부분이었다. 현재 국립중앙박물관이나 국립경주 박물관에 보관된 토우土偶들은 낱개로 존재하지만, 대부분 항아리나 고배에서 떨어져나갔거나 당시에 일부러 뜯어낸 것이다. 지금도 경주 지역의 발굴 현장에서는 토우가 달린 고배나 호가 출토되었다는 뉴스가 왕왕 나온다. 토우는 사람이나 동물 또는 기물을 흙으로 빚어낸 모형을 말하며, 춤추는 사람, 노래하는 사람, 연주하는 사람의 모양을 본뜬 형상이 많고 개·돼지·뱀·개구리·물고기·오리·거북 등 동물 모양도 다양하다.

고구려 사람들이 무덤이라는 이름의 새로운 집에 그가 살던 세상을 벽화로 남겨주는 동안, 신라 사람들은 죽은 자의 곁에 상서로운 물건들을 넣어줌으로써 죽음의 참혹함을 달래려 했다. 이러한 껴묻거리는 순장殉葬이 금지된 지증왕 시대 이후 더욱 발달했으리라 짐작된다. 물론 그 이전에도 순장을 할 수 없는 신분의 사람들은 살아 있는 사람 대신 껴묻거리로 순장을 대신했을 것으로 본다. 죽은 자의 곁에 남아 있을 그 무엇을 빚어 넣어줌으로써 죽은 자가 외롭지 않고 그들의 세계에서 평온하기를 기도했을 것이다. 아마도 살아 있는 사람들이 죽은 이의 세계와 작별하기 위한 방법이기도 했으리라.

한 시대의 미술품에는 그 당시를 살았던 사람들의 생각과 사상이 무의식적으로 표현되기 마련이다. 그래서 미술적 표현은 그 시대를 살아가는 사람들의 삶의 내용이 새겨진 상징적인 기록이

다. 우리는 토우가 장식된 껴묻거리 그릇에서 신라인들이 지녔던 죽음에 관한 무의식의 집단적 표현을 읽을 수 있다.

신라 미추왕릉지구 계림로 30호분에서 출토된 토우장식 긴목 항아리(장경호)는 예술적인 원형을 유지한 아름다운 형태로 국보 제195호로 지정되었다. 국보 제195호에는 두 점의 긴목 항아리가 있는데, 다른 하나는 노동동 277번지에서 출토되었다.

먼저, 계림로 30호분에서 출토된 긴목 항아리는 각각 세 마리 의 개구리와 뱀, 다섯 마리의 새와 물고기, 거북과 토끼, 성기가 과장된 남자, 성교하는 남녀, 그리고 신라금을 연주하는 임신부 등 모두 열아홉 점의 토우로 장식되어 있다.

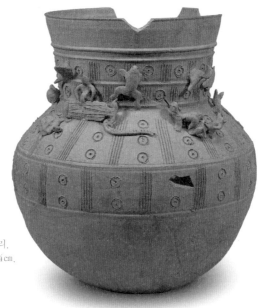

토우장식 긴목 항아리.
계림로 출토. 높이 34cm.
5～6세기,
국립경주박물관

부활을
꿈꾸다

과장된 남근을 드러내고 있는 남자 토우는 두상이 파손되어 그 표정을 읽을 수 없어 아쉽지만, 다행히 국립중앙박물관에 비슷한 모양의 남자 인물상이 남아 있어 그 표정과 자세를 짐작할 수 있다. 아마 양팔과 양다리를 옆으로 크게 벌리고 당당하게 남근을 내밀고 서 있었을 것이다. 오랫동안 남근숭배는 우리나라뿐 아니라 동북아시아 및 동남아시아 지역과 인도까지도 널리 퍼져 있던 사상이었다. 남근은 생명력과 관계되어 삶을 이루는 근본적인 에너지를 상징한다. 지금도 인도네시아 오지의 한 부족에는 남성들이 '코테카Koteka'라는 성기 가리개를 차는 풍습이 있다. 가리개는 뿔처럼 힘차게 위로 뻗어올라 자신들이 지닌 힘을 과시하는데, 신분에 따라 코테카의 크기와 모양이 다르다고 한다.

중국 사원 앞의 거대한 남근석이나 힌두사원의 링가Linga 역시 남근숭배 사상과 동일한 기원을 가진다. 예를 들어 힌두사원의 링가는 요나와 더불어 생명을 잉태하고 생명의 에너지를 부여하는 신神이었다. 우리나라에도 마을 입구에 남근석을 세워놓은 곳이 많았고, 삼척의 해신당海神堂처럼 나무로 깎은 남근 모형을 매달아놓고 제사를 지내기도 했다. 또 성기를 과장한 짚으로 만든 인형을 풍어제에 사용하기도 했다.

남근은 동양의 음양사상에서는 양陽의 에너지이며, 힌두교의 시바신(링가)이 가진 창조의 에너지이고, 한국의 민간신앙(남근석)에서는 삶의 영속성(대를 이음)을 말한다. 결국 껴묻거리로 넣은 그릇에 과장된 남근을 만들어 부착함으로써 죽음 이후에도

삶이 이어지기를 기원한 것이다. 죽은 자의 재생을 기원하면서도 살아남은 자손들 역시 끊임없이 번창하기를 간절히 바라는 마음에서 비롯되었으리라 이해할 수 있다.

한편 성교는 단순한 쾌락을 넘어 새로운 생명을 탄생시키기 위한 성스러운 행위이다. 사람들은 성교라는 상징을 통해서 농사짓는 사람들에게는 풍작을, 어부에게는 풍어를, 부부에게는 자손을 기원하고자 했다. 당시 사람들은 성행위를 초자연적인 힘이나 정령에 의해 이루어지는 주술적이면서 신비한 과정이라고 생각했을지 모르겠다. 무표정하게 엎드려 얼굴을 슬쩍 올린 여성의 몸집은 남성에 비해 훨씬 크게 만들어졌고 둔부 역시 남성의 성기처럼 과장되었다. 풍만한 여성의 유방이나 둔부가 생산과 풍요의 상징으로 여겨졌다는 것은 오스트리아에서 출토된 「빌렌도르프의 비너스」에서도 보인다. 생명의 젖줄은 지극히 존엄하고, 둔부는 생명의 잉태와 보호를 위한 안전지대이기에 엄숙하게 여길 수밖에 없다. 여성의 몸은 생명을 잉태하고 기르는 영험한 존재였던 것이다. 이렇듯 인간은 성교를 통해 생명을 낳고 기르며 삶의 즐거움과 고통을 경험하면서 죽음으로 간다.

계림로 출토 긴목 항아리에는 현악기를 연주하는 토우가 장식되어 있어 신라에서도 현악기가 연주되었음을 알 수 있다. 다만 고구려의 거문고나 가야의 가야금과는 다른, 신라의 금琴이었을 것이다. 우륵이 신라에 가야금을 전했을 때가 6세기였고 신라에

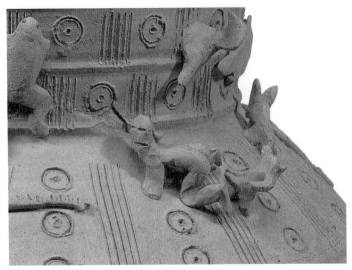

성교하는 토우

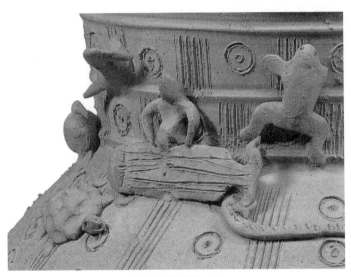

현악기를 연주하는 토우

는 5세기에 백결선생이 있었으므로 토우 장식의 현악기는 신라 고유의 현악기였을 것이 당연하다. 그런데 현악기를 연주하고 있는 여인은 임신한 듯 배가 불룩하다. 확실하진 않지만 여인은 악기를 연주하면서 배 속의 아이에게 인생의 희로애락을 알려주고 있었을지도 모른다. 생명이란 태어나고 죽는 것이고 다시 태어나고 또 죽는 것이라고. 음악은 아름다운 운율만 담는 것이 아니라, 삶의 기쁨과 슬픔까지도 은근하게 담아내고 드러내는 매력을 가지고 있다.

이 항아리에는 개구리와 뱀 장식이 세 쌍 있다. 개구리는 물과 육지를 오가는 파충류이다. 물과 육지가 삶과 죽음을 상징한다면 개구리는 두 세계를 모두 오가며 경험하는 생명체인 것이다. 겨울잠을 잔 개구리는 봄이면 다시 깨어나 살아서 돌아온 것을 자랑하듯 이른 봄 계곡물 여기저기에 수많은 알을 낳지 않던가. 뱀 또한 일반적으로 재생을 상징하는 동물이다. 허물을 벗고 다시 태어나는 동물이면서 죽은 듯이 겨울잠을 잔 후 다시 살아나는 습성 때문에 죽지 않고 환생하는 동물로 여겼다. 그래서 뱀은 동서양을 막론하고 신화에 많이 등장하는 동물이기도 하다.

중국의 화상석에 등장하는 복희伏羲와 여와女媧의 신화 도상은 둘 다 뱀의 몸을 하고 있다. 고구려의 고분벽화에도 가장 많이 등장하는 동물 중 하나가 바로 뱀이며 신라의 부장된 도기 중 고배 뚜껑에는 뱀의 형상을 한 토우가 징그러울 정도로 많이 장

부활을
꿈꾸다

식되어 있다. 고대 그리스에서 자신의 꼬리를 무는 뱀의 모습을 그린 '꼬리를 삼키는 자ouroboros' 도상은 우주와의 총체성을 상징한다고 전한다. 또 그리스·로마 신화에는 의술의 신 아스클레피오스의 상징으로 '뱀이 감긴 지팡이'가 등장하는데 이는 탄생과 죽음, 환생의 끝없는 순환을 의미한다고 한다.

계림로 항아리의 긴 목 위아래로 거북과 물고기 모양의 토우도 매달려 있다. 거북은 수백 수천 년을 산다는 신성한 동물이어서 무병장수를 상징하는데, 고구려 고분벽화의 사신도에 등장하는 현무는 뱀을 휘감은 거북의 모습을 하고 있다. 사신도가 그려질 당시는 음양오행 사상이 성행했으며, 그중에서 현무는 북쪽을 지키는 신이었다. 거북은 무덤 속에서 죽은 이의 몸이 영원히 썩지 않게 지켜줄 신령한 존재였을 것이다.

또다른 한 점의 국보 제195호 토우장식 긴목 항아리는 경주시 노동동 277번지에서 출토되었다. 계림로에서 출토된 항아리에 비해 순박하고 일그러진 형태지만 신라의 죽음 의식을 이해하는 데 중요한 껴묻거리의 요소를 지니고 있다. 목과 입의 가장자리가 한쪽으로 기울었고 몸체 군데군데 생겨난 기포 덩어리를 보건대 아마도 흙을 빚고 구울 때 환경이 좋지 않았을 것이다. 그러나 이 항아리가 매달고 있는 토우 장식을 보면 처음부터 껴묻거리용으로 맞춤 제작된 항아리라고 생각된다.

노동동에서 출토된 항아리는 목과 어깨의 경계가 비교적 분명

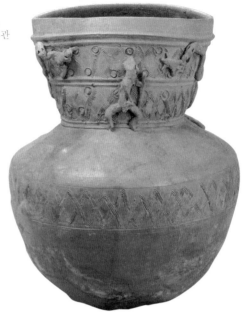

토우장식 긴목 항아리,
노동동 출토, 높이 40㎝,
5~6세기, 국립중앙박물관

하고 목 부분의 길이가 전체의 3분의 1이 넘을 정도로 긴 편이
다. 전체적으로 입구로 갈수록 벌어지다가 입술 부분에서 안으로
약간 오므려졌다. 문양은 어깨 아래에서 없어졌다가 몸통의 가운
데 부분에만 다시 파상문波狀文을 새겼다. 토우의 종류는 계림로
항아리에 비해서는 적어서, 세 쌍의 뱀과 개구리, 남자 인물상 두
점으로 모두 여덟 점의 토우가 장식되어 있다.

　노동동 항아리에 장식된 뱀과 개구리와 남성상이 보여주는 상
징은 계림로 항아리와 동일할 것으로 짐작된다. 다만, 노동동 항
아리에 장식된 두 명의 남성은 몽둥이처럼 굵고 길쭉한 물체를

부활을
꿈꾸다

땅을 향해 쥔 모습을 하고 있어 지팡이를 지닌 것으로 해석이 된다. 한 인물은 유난히 성기가 과장되었는데 왼손에는 비교적 작은 지팡이를 들었고 오른손은 훼손되었다. 또다른 한 인물은 한 손에 좀더 큰 지팡이를 들었으며 다른 손을 자신의 성기 위에 올려놓고 있다. 이러한 모습은 신라의 다른 토우에서도 종종 발견된다.

지팡이는 동서고금을 막론하고 지도자를 의미한다. 가톨릭교회에서는 교황이 십자가 장식을 한 지팡이를 곁에 두고 있는 모습을 볼 수 있다. 양을 몰던 목동으로부터 유래해서 목장牧杖이라고 부르는데, 가톨릭신자들의 지도자로서의 권위를 상징한다. 마찬가지로 불교에서도 고승의 지팡이가 있다. 옛날에 존경받는 고승이 꽂아놓은 지팡이에서 싹이 나서 고목이 되었다는 이야기가 여러 사찰의 전설을 통해 전해지기도 한다.

노동동 항아리에 달라붙은 뱀들은 매우 사실적이며 역동적이어서 마음이 여린 이들은 징그러워 눈을 돌릴 지경이다. 세 마리의 뱀은 몸통의 길이나 굵기가 각각 다르지만 모두 입을 벌린 채 개구리를 잡아먹으려 하고 있다. 잡아먹고 잡아먹히기 직전의 순간이 매우 역동적으로 묘사되어 생명의 에너지가 느껴진다. 머리 부분은 굵고 꼬리 쪽으로 갈수록 가늘어지는 뱀의 본연의 형태를 잘 표현했고, 뱀이 가진 특성을 살려 아래턱을 두툼하게 만들었다는 점도 재미있다.

신라시대의 꺼묻거리였던 두 점의 긴목 항아리는 죽은 자의 안식과 환생을 기원하는 의례품이었다. 묘지 안에 토우로 장식한 그릇 수십 수백 점을 죽은 이와 함께 부장했던 것은 당시 사람들 사이에 공감대가 형성되었기에 가능했을 것이다. 노잣돈이나 쌀, 십자가나 묵주처럼 의례적인 꺼묻거리가 아니었을까 싶다.

죽은 자와 후손에게 이로운 뜻을 지닌 여러 가지 토우는 죽음을 맞은 사람들에게 위안이 되었을 것이 분명하다. 5~6세기 신라시대에 한 사람의 무덤에 엄청난 도기와 토우를 꺼묻었던 이유를 정신분석이나 신화학, 인류학, 민속학, 미술사적으로 연구를 하고 있지만 그 이유는 지극히 단순한 것인지도 모른다. 짐승 토우는 죽은 자들이 환생할 때까지 필요한 먹을거리였고 사람과 악기는 고달픔을 달래줄 위안이었으며, 임신과 출생은 절망하지 말고 기다리라는 희망의 메시지였을 수도 있다.

그러나 아무도 모른다. 그들이 왜 그렇게 했는지. 우리는 다만 인간 본성의 눈으로 그들의 정신을 이해하고 싶을 뿐이다.

4장

고통을
초월하다

계로季路가 공자에게 귀신의 일에 대해 물었더니 공자께서 말

씀하시되 사람의 일을 모르는데 어찌 귀신의 일을 알겠는가

하였다. 계로가 감히 죽음에 대해 여쭙니다라고 하자, 공자께

서는 사는 것을 모르는데 어찌 죽음을 알겠는가 하였다.

季路問事鬼神 子曰 未能事人焉能事鬼 曰敢問死 曰 未知生焉

知死

—『논어論語』「선진편先進篇」

죽음을 아는 사람은 없다. 아는 것은 누구나 죽는다는 사실뿐

이다. 피할 수 없다면 즐길 수밖에 없는 법. 그래서 사람들은

죽음을 초월하는 방법에 골몰한다. 그 욕망이 꿈을 만들고 아

름다운 예술 작품을 만들어내는 에너지가 된 것은 아닐까.

동아시아에 널리 퍼진 도교적인 상상세계에는 신선이 많이 등

장한다. 불에 익힌 음식은 먹지 않으면서 명상과 수련으로 생과

사의 경계를 초월한 도사들도 있다. 선경仙境에서 사는 이들은

불로장생을 꿈꾸고 신선이 되기를 기대한다. 그래서 신선들의

이야기는 여전히 매력적으로 우리를 잡아당긴다. 신선이야말로

죽음의 불안을 안고 살아가는 사람들에게 위로와 치유의 힘이

되어주기 때문이다.

도원으로 향하는 길

—

봄, 그리고 꿈이라고 하면 제일 먼저 떠오르는 그림은 바로 안견의 「몽유도원도」, 즉 '꿈에 노닌 도원을 그린 그림'이다. 세종의 셋째 아들 안평대군이 꿈속에 찾아갔던 무릉도원은 이상향이며 유토피아였다.

정묘년(1447) 사월 이십일 밤 내가 막 잠이 들려고 할 때 정신이 아득해지더니 깊은 잠에 빠져들었고 곧 꿈을 꾸었다. 문득 인수와 더불어 어느 산 아래에 이르렀는데, 겹겹이 산봉우리마다 골짜기가 깊고 산세가 험준하여 아득하였다. 복숭아꽃이 핀 나무가 수십 그루 있고 오솔길이 나 있었는데 숲에 이르자 갈림길이 나왔다. 어찌할까 하여 서 있는데, 산복 차림을 한 사람을 만나게 되었다. 그는 허리를 굽혀 내게 말하기를 "이 길을 따라 북쪽으로 가면 곧 도원입니다"라고 하였다. 나와 인수가 말을 달려 찾아갔는데, 절벽의 언덕이 빼어나고 숲이 울창하게 우거졌으며, 물길이 휘돌아 마치 백 번이나 꺾인 듯 아스라해서 길을 잃을 지경이었다. 골짜기로 들어서니 동굴 안이 넓게 트여 못해도 이삼 리는 되어 보였다. 사방 절벽은 구름과 안개로 가려졌고, 멀고 가까운 복숭아나무 숲은 노을이 비쳐 불그레했다. 또 대나무 숲에 떠풀로 엮은 집이 있는데, 사립문이 반쯤 열려 있었고, 흙으로 된 섬돌은 오래되어 무너져내렸

으며, 닭이나 개, 소나 말은 없고 앞쪽 냇가에 오로지 작은 배가 있어 물결을 따라 흔들리는 풍경이 고요하여 마치 신선의 마을 같았다. 그렇게 머뭇거리며 한참을 살펴보다 인수에게 말하기를 "바위를 얽어매고 계곡을 뚫어 집을 짓는다는 게 이와 같지 않을까? 참으로 도원의 동네이다" 하였다. 곁에 몇 사람이 있는 것도 같았는데, 돌아보니 최항과 신숙주 등 평소 함께 시를 지으며 어울리던 사람들이었다. 그러다가 신발을 가다듬고 오르락내리락하면서 서로 돌아보며 즐기다가 갑자기 잠에서 깨어났다. 아! 큰 도시와 큰 고을은 항상 번화하여 이름난 벼슬아치가 노니는 곳이고, 깊은 골짜기와 절벽은 은자가 거처하는 곳이다. 그러므로 화려한 옷을 걸친 자는 산림에 이르지 못하고, 자연에 마음을 둔 자는 꿈에도 높고 큰 집을 생각하지 않는다. 조용함과 시끄러움이란 본디 길이 다르다는 것이 자연스러운 이치이다. 옛사람이 말하기를 "낮에 한 일을 밤에 꿈으로 꾼다"라고 하였다. 나는 궁궐에 몸을 담아 밤낮으로 일에 매달리는데, 어찌하여 그 꿈에서 산속까지 갔을까? 또한 어찌하여 도원까지 이르렀을까? 나는 좋아하는 이가 많은데 왜 하필 도원을 노닐면서 몇 사람만 따른 것인가. 생각하면 내 성품이 고요하고 외진 곳을 좋아하여 평소에 산수를 마음에 품고 있었고 몇 사람들과 함께 친분이 더욱 두터웠기 때문에 그랬을 것이다.

이에 안견에게 그림을 그리게 하였다. 옛날의 도원이라는 것을

『몽유도원도권』, 1447년, 일본 덴리대학도서관
(오른쪽부터 『몽유도원도권』 표제, 안평대군의 시, 안견의 「몽유도원도」 순)

잘 알지 못하니 또한 이와 같았을까? 훗날 그림을 보는 이가
옛 그림을 구해서 내 꿈과 비교한다면 반드시 어떤 말을 할 것
이다. 꿈을 꾼 지 사흘째 되는 날, 그림이 완성되어 비해당의
매죽헌梅竹軒에서 쓴다.

안평대군은 무릉도원 꿈을 꾸고 난 아침, 안견을 불러 그림을
청했다. 생생하게 남아 있는 도원의 황홀경을 안견에게 이야기하
며, 꺼내 보여줄 수 있다면 그대로 보여주고 싶은 마음이었을 것
이다. 「몽유도원도」에 보이는 강의 왼편에는 인간의 세상이 있다.
그리고 강물 건너에는 신선의 세계가 있다. 강물은 평온하고 한
가롭게 흘러가고, 강을 건너면 산으로 오르는 길이 보인다. 굽이

굽이 산길을 가다보면 깎아지른 벼랑을 만나게 되고, 벼랑은 너무 높고 험해서 가슴이 서늘할 정도다. 600년 전 안평대군은 말에서 내려 바위 벽을 손으로 짚고 바위틈에 손가락을 밀어넣으며 산길을 갔을지 모른다.

몽유도원의 꿈을 꾼 사람은 안평대군 이용이고, 대군의 꿈을 그림으로 그린 화가는 안견이다. 도화서의 화원이었던 안견은 이미 안평대군의 초상을 그리는 등 재주를 인정받은 화가였다. 아쉽게도 안견의 생몰년은 알 수 없으나, 세종 대에 가장 왕성하게 활동했고 세조 대까지도 생존했던 것으로 알려졌다. 「몽유도원도」가 그려지기 두 해 전인 1445년, 신숙주는 안평대군이 보여주는 서화 수장품守藏品을 감상하고 「화기畵記」를 남겼다. 안평대군이

소장했던 서화 222점의 대부분이 중국 최고 화가들의 작품이었는데, 그중에 우리나라 화가의 작품으로는 안견의 그림이 유일했다. 그렇게 뛰어난 화가였음에도 불구하고 「화기」에서의 기록이 안견에 대해 전해지는 유일한 개인 정보라고 할 수 있다. 안견의 어릴 때 이름은 득수得守, 자는 가도可度였으며 충남 서산의 지곡池谷 사람으로 알려져 있다. 당시 정4품 벼슬인 호군護軍이었던 안견은, 종5품(경국대전 이후 종6품)에 한정되어 있던 화원의 품계를 넘어 파격적인 관직을 제수除授받은 화원이었다. 물론 실질적인 직품은 아니었고 명예직이었지만 그만큼 안견은 화가로서의 재주와 공로를 인정받았던 것이다. 신숙주는 안견의 성품이 영특하고 면밀하며, 옛 그림을 많이 보아 그 요체를 잘 알고 장점을 잘 모았다고 평가했다. 그러면서도 어느 한 분야로 기울지 않고 골고루 다 통했으며 그중에 산수화는 더욱 뛰어났다고 기록했다.

안견의 아들 안소희는 성종 대인 1478년에 병과 2위로 문과에 급제하여 종8품인 승사랑承仕郞를 지낸 이후, 아버지 안견이 화원 신분이었다는 이유로 정6품인 사헌부 감찰 자리로 승진하지 못했다. 조선의 사대부들은 감찰이라는 중요한 자리에 화원 집안 출신이 임명되길 반대했던 것이다. 결국 안소희는 능력과 관계없이 다른 자리에 임명되었다. 조선시대에는 천민과 서자가 아니라면 과거에 응시할 수는 있었으나, 신분이 낮은 사람들이 고위 관리로 승진하기란 매우 어려웠다. 과거에 급제하는 경우, 갑과의 수석은 종6품이나 정7품에, 을과와 병과의 수석은 정8품이나 정

9품에 제수되었지만, 집안이 좋지 않으면 과거에 급제한다 하더라도 높은 직급에 나아가기가 쉽지 않았다.

태조 이성계가 건국한 조선은 국가의 관제 아래 도화원圖畵院을 두었다. 도화원에 속한 화가들을 화원이라 불렀는데, 그들은 임금과 공신의 초상화를 그리거나 궁중에서 사용할 병풍과 각종 장식화, 국가 행사의 기록과 지도 제작, 각종 의례의 격식과 용법을 그림으로 남기는 업무를 담당했다. 조선이 유교 국가로 시작했으니 예와 관련된 수많은 격식과 상례도 글보다는 그림으로 그려서 보급하는 것이 훨씬 쉬웠을 것이다. 이후 도화원은 도화서로 개칭되었고, 화원이 되려면 국가시험인 취재取才에 합격해야 했다. 취재는 '재주를 취한다'는 의미로, 시험 과목은 대나무, 산수, 영모翎毛, 화초 그리기였는데 그중에서 대나무 그림에 가장 높은 점수가 주어졌다. 그러나 정식 화원의 수는 많지 않아서 국가의 중요한 행사가 있을 때는 임시로 화원을 선발했고, 조선 후기에는 아예 차비대령次備待令 화원 제도를 마련하고 언제 있을지 모를 국가의 일에 대비해 화원을 미리 숙련시키기도 했다.

사실 「몽유도원도」는 중국 동진東晋의 시인 도연명陶淵明, 365~427의 『도연명집陶淵明集』에 실린 「도화원기桃花源記」에 그 연원이 있다.

동진東晋 태원太元 연간, 무릉武陵에 고기잡이로 먹고사는 어부

고통을
초월하다

가 있었다. 어느 날 강물을 따라가다가, 먼 곳인지 가까운 곳인지 가늠하지 못할 만큼 그만 길을 잃고 말았다. 그러다가 홀연히 복숭아나무 숲을 만났는데, 물가 언덕으로 수백 걸음에 다다르도록 복숭아나무가 이어졌고 다른 나무는 없었다. 향기로운 풀들은 정말 생생했고, 떨어지는 복숭아 꽃잎이 바람에 흩날리고 있었다. 어부는 너무도 신기하여 앞으로 더 나아갔고 숲의 끝까지 가보고 싶어졌다.

복숭아나무 숲이 끝나고 물이 다한 곳에서 물길이 시작되고 있었다. 거기 언덕에 작은 구멍이 있었는데, 마치 그곳에서 빛이 나오는 듯해서 어부는 배를 버리고 입구를 따라 들어갔다. 처음에는 매우 좁아서 겨우 지나갈 정도였는데, 수십 걸음을 걸어가니 갑자기 확 트인 공간이 나왔다. 대지는 편평하면서 넓었으며 반듯반듯한 집들이 있었다. 기름진 땅과 아름다운 연못 그리고 뽕나무와 대나무 숲이 있고, 밭두렁 사이로 길이 통하고 개와 닭 소리가 서로 들릴 정도로 작은 마을이었다. 그런 중에 오가며 농사를 짓는 남녀들이 입은 옷은 바깥세상과 다름이 없었고 노인과 아이들이 함께 어우러져 즐거워 보였다. 사람들이 어부를 보자 깜짝 놀랐다. 그들은 어부에게 어디서 왔느냐고 물었고, 어부는 자세히 대답해주었다. 그러자 어부를 집으로 초대해서 닭을 잡고 음식을 만들어 술상을 차려왔다. 마을에 어부가 왔다는 소식을 들은 사람들이 몰려와 바깥세상의 소식을 물었다. 그러면서 자신들에 대해 말하기를 조상들

이 진秦나라 때의 혼란을 피해 처자식과 고을 사람들을 데리고 이곳으로 왔는데, 다시는 바깥세상으로 나가질 않아서 결국은 소식이 끊어졌다는 것이었다. 지금이 어느 시대인가 묻는데, 그들은 위魏, 진晉은 말할 것도 없고 한漢나라가 있었다는 것도 몰랐다. 어부가 자신이 듣고 아는 것을 하나하나 말해주었더니 모두 한탄을 금치 못했다. 마을 사람들이 돌아가면서 술과 음식을 내어 자신들의 집으로 초대하였다. 수일 동안 머물다가 작별을 고하고 떠나려 하는데, 마을 사람 중 누군가가 바깥사람들에게는 자신들에 대해 말하지 말라고 당부하였다.

어부는 마을을 나와 배를 찾아 물길을 잘 살피고 나오면서 곳곳마다 표시를 해두었다. 마을에 돌아오자 무릉의 태수에게 자기가 겪은 일을 말했다. 태수는 곧장 사람을 보내어 어부가 해놓은 표시를 찾게 했지만 곧 길을 잃고 말았으며 다시는 그 길을 찾지 못했다. 남양 땅에 유자기劉子驥라는 고상한 선비가 살고 있었는데, 이 이야기를 듣자 기쁜 마음으로 그곳을 찾아가려 했지만 찾지 못했고 결국 병이 들어 죽었다. 그 이후로 도원으로 가는 나루를 묻는 이는 아무도 없었다.

안평대군은 평소에 도원에 관심이 많았던 것으로 보인다. 낮에 생각한 것을 꿈으로 꾼다고 했으니 안평대군의 몽유도원 역시 그런 상상 속의 어떤 대상이 아니었을까. 부귀와 권력을 양손에 쥔 사람이 두려워할 것은 오직 죽음뿐이었을지도 모르겠다. 전쟁과

고통을
초월하다

죽음으로부터의 초월, 현실로부터의 도피, 억압과 충동으로부터의 자유. 그런 생각이 도원을 꿈꾸는 자들의 공통점이기도 하다. 일부는 안평대군이 꿈꾼 도원이 정치적인 야망을 상징한다고 말하기도 한다. 그러나 몽유도원은 그저 봄날의 꿈일 뿐이다. 봄날은 꿈꾸기에 알맞고 봄날 밤에는 더욱더 꿈자리가 사납다. 그러나 하고 싶은, 보고 싶은, 가고 싶은 이상적인 세상을 꿈에서라도 마음껏 누릴 수 있다면 사나운 꿈자리라도 받아들이는 게 마땅하지 않겠는가.

문종이 죽고 단종이 즉위한 후, 수양대군의 권력의지는 점점 확대되었다. 수양대군은 조선이라는 땅에서 유가적 도를 이루기를 꿈꾸었을지 모르겠다. 그래서 신숙주 같은 이들은 현실적인 군주를 선택했던 것이 아닐까. 반면에 세속과 다른 별천지를 꿈꾸며 도원을 찾았던 안평대군은 그들의 손에 죽임을 당하고 말았다. 안평대군의 세상은 비현실적인 곳에 있었기 때문일 수도 있다. 꿈이 가진 예지의 힘을 부정할 수는 없다. 함께 말을 타고 도원을 찾아간 안평대군과 박팽년은 수양대군의 야망에 제물이 되었고, 그림 뒤쪽에 있었던 최항과 신숙주는 수양대군의 편에 서서 살아남았기 때문이다. 그러나 그때 그것을 알았다 한들 역사는 바뀌지 않았을 것이다. 그림은 그림이고 꿈은 꿈이다.

결국 「몽유도원도」에 찬문한 이들은 서로 제각기 갈 길을 찾아 갔다. 박팽년은 안평대군의 꿈에 공감하면서 우리 인생도 한바탕

꿈이라고 했고, 성삼문도 예나 지금이나 도원이 있음을 믿는다고 했다. 초월적인 시공간을 믿고 싶었던 이들은 결국 사육신이라는 이름으로 남게 되었음을 두 사람만 봐도 알 수 있다. 안평대군도 박팽년도 성삼문도 현실적인 세상을 만들고 싶었던 이들에 의해 죽고 말았다. 도원은 죽음을 초월해야만 만날 수 있는 별천지이다. 초월하지 않고는 꿈꾸거나 상상할 수 없는 저 밖의 다른 세상이다. 도연명이 「도화원기」에서 예언처럼 말하지 않았던가.

그 이후로 도원으로 가는 나루를 묻는 이는 아무도 없었다.
後遂無問津者

그러나 도원의 나루를 묻는 이들은 지금도 차고 넘친다. 도원이 어디에도 없고 어디에도 있다는 것을 모를 리 없으면서도 오늘도 도원을 묻고 또 묻는다. 도원을 묻는 하루하루는 숙명을 초월하고 고통을 초월하는 한 방법이 아니겠는가. 그래서 오늘 도원을 묻던 이가 죽은 뒤에, 다음에 오는 이가 다시 도원을 묻는다. 그게 우리들의 숙명이다. 무릉도원은 떨림의 한 시작일 뿐이다. 어디에선가 떨림은 다시 시작될 것이고 도원의 꿈에 취하기도 전에 새로운 무릉도원을 찾아나서야 하는 우리는 행복에 오래 취해 있을 시간이 없다.

조선의 마지막 화원 중 한 사람이었던 심전心田 안중식安中植, 1861~1919의 그림 중에 「도원문진도桃源問津圖」가 있다. 청록색으로

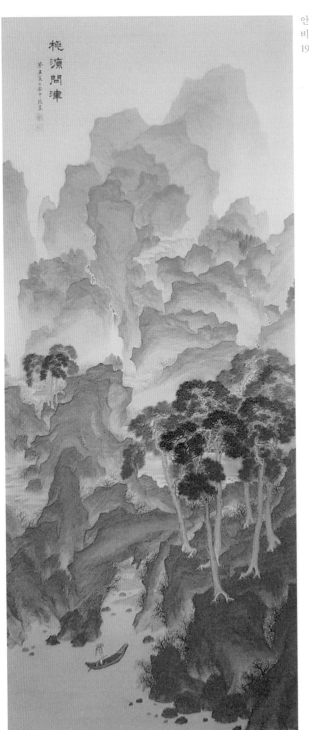

안중식, 「도원문진도」,
비단에 채색, 164.4×70.4㎝,
1913년, 삼성미술관리움

화려하게 채색된 이 그림에는 어부가 나룻배를 타고 도원의 입구 쯤에 와 있는 모습이 그려져 있다. 강가 언덕에는 복숭아꽃이 만 발했고 먼 산등성이에서 하얀 비단처럼 흘러내리는 폭포수가 보 인다. 그 골짜기를 타고 꽃을 피운 나무들이 줄을 이루었다. 사람 들의 집은 꽃나무에 둘러싸여 있고, 산은 온통 봄빛이며 꽃빛이 다. 신록에 붉은 복숭아꽃이 가득한 그림을 보는 우리의 마음은 이미 도원에 와 있는 듯하다. 어부는 어느새 강물의 끝에 거의 다다랐고, 언덕 위에는 익숙한 모습의 쭉 뻗은 소나무들이 서 있 다. 그러고 보니 그림 속 어부는 패랭이를 머리에 쓴 조선 사람으 로 보인다. 도원이 어디에도 있고 어디에도 없다고 생각하면 무릉 의 땅이든 한반도의 땅이든 상관없는 일이니, 「도원문진도」의 도 원 역시 안중식의 도원일 뿐이다.

도원의 세상이 지금 펼쳐지기를 기대하지 말아야 한다. 진정한 도원은 그리 쉽게 곁을 내어주지 않을 것이기 때문이다.

신선과 노니는 꿈

—

사람은 누구나 죽는다고 믿고 있지만, 죽지 않은 이름들이 있 다. 그들은 인간으로 태어났지만 양생과 수련을 통해 신선이 되 었고, 이제는 죽음을 초월한 천상에서 살고 있다고 한다. 이런 이 야기는 시간과 공간을 떠나 사람들을 현혹한다. 그래서 신선이

되어 학의 날개 위에 올라타서 구름 너머 세상을 자유롭게 오갈 수 있다는 영생불사의 약을 구하고 싶어진다. 죽음을 초월하고자 하는 의지는 상상력을 키웠고 상상력은 예술 작품을 창작하기에 이르렀다.

신선을 그린 '신선도'도 그중 하나인데, 서왕모의 아름다운 연못인 요지에서의 연회 장면을 그린 「요지연도瑤池宴圖」는 신선들의 모습을 화려하면서도 구체적으로 묘사했다. 그림을 들여다보면

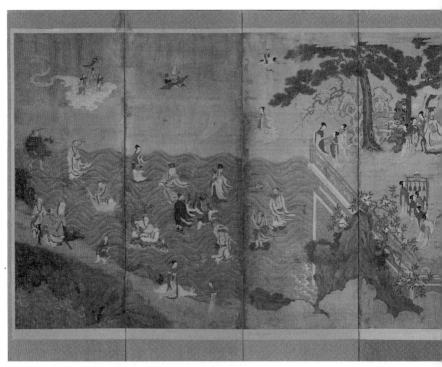

작자 미상, 「요지연도 8폭병풍」, 비단에 채색, 156×504㎝, 18~19세기, 국립고궁박물관

누가 말해주지 않아도 이야기가 들리는 듯한 묘한 그림이라서 자기도 모르는 사이에 상상의 세계 속으로 끌려가고야 만다. 「요지연도」의 시작은 오래전부터 전해오는 이야기에서 비롯되었다. 주周나라 목왕穆王이 팔준마八駿馬가 모는 수레를 타고 천하를 유람하다가 서쪽으로 왔는데, 곤륜산崑崙山에 도착하자 서왕모가 극진히 대접하며 연회를 베풀었다는 이야기다.

곤륜산에 사는 서왕모는 반도蟠桃라는 복숭아가 열리는 나무

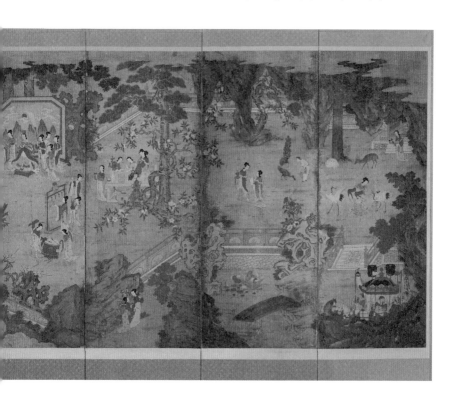

고통을
초월하다

를 가지고 있었다. 그곳에 있는 복숭아나무는 3000년마다 꽃을 피우는데 또 3000년을 더 기다려야 복숭아가 열리는 신성한 나무였다. 그 복숭아를 먹으면 영생불사를 누린다고 하니, 천상과 지상의 내로라하는 인물들이 서왕모를 찾아오는 것은 당연한 일이었다. 서왕모는 복숭아가 익으면 그것을 따서 곤륜산에 있는 아름다운 연못에서 '반도회'라는 연회를 열었다. 반도회가 열리는 연못의 이름이 요지였고 그 화려한 연회를 그린 그림이 「요지연도」다. 서왕모의 연회는 싱싱하고 탐스러운 복숭아로 가득하고 하객들은 하늘을 날아오거나 바다를 건너온다. 물론 목왕은 연회가 열리는 요지에 미리 자리를 잡고 앉아서 신선들을 기다린다.

그림에 등장하는 불로장생의 상징물을 통해서 죽음을 초월하고자 하는 사람들의 내면을 들여다볼 수 있다. 경위야 어찌 되었든 신선계에 속하는 서왕모와 인간계에 속하는 목왕이 만났다는 사실만으로도 인간이 신선성神仙性을 얻을 수 있다는 희망이 아니었을까. 그림 속 서왕모는 아름다운 자태를 지닌 여신의 모습을 하고 있다. 그런데 사실 서왕모는 중국 최고의 신화인『산해경』에서는 사람의 형상이면서 호랑이의 몸에 표범의 꼬리를 가졌고, 휘파람을 잘 불며 더부룩한 머리에 머리꾸미개를 꽂은 모습으로 묘사되어 있다. 또 서왕모는 오행伍行과 재앙을 주관한다고 기록되었다.

인간과 동물의 모습을 반씩 지닌 반인반수半人半獸는 단지 위험하고 괴기하고 두려운 대상의 표현이라기보다 인간과 자연의 상

호 교감을 상징하는 것일 수도 있다. 그래서인지 오랜 세월을 거치면서 서왕모의 이미지는 시대적·사회적 상황이나 민중의 기대에 따라 많은 변화를 겪었다. 두렵고 기이한 존재였던 서왕모는 반도가 열리는 나무를 키우며 불로장생을 주관하는 신선으로 변모했다. 또한 동물도 인간도 아니었던 서왕모는 언제부터인가 그림 속에서 절세의 미인으로 묘사되기 시작했다. 서왕모를 비롯한 도교의 신선들은 영원한 생명력으로 사람들을 환상세계로 이끌고, 사람들은 초월적 상상을 통해 불안한 현실로부터 자신의 존재를 잠시나마 잊게 되는 것이다.

조선시대 후기에 들어서면서 유행하기 시작한 「요지연도」는 장수와 안녕을 비는 장식화의 목적으로 주로 병풍으로 제작되었을 것으로 짐작된다. 국립고궁박물관에 소장된 「요지연도」는 18~19세기의 병풍 그림으로, 여덟 폭으로 이루어져 있다. 1폭에서 5폭까지는 연회가 열리는 무대의 여러 장면을 보여주는데 그중 4폭과 5폭에는 서왕모와 목왕이 의자에 앉아 있는 모습이 그려져 있다. 정면 방향으로 앉은 서왕모의 뒤쪽 족자에는 붉은 태양과 다섯 봉우리가 그려져, 태양이 서왕모를 상징하고 있음을 짐작할 수 있다. 서왕모의 오른쪽 측면으로 목왕의 자리가 있는데 그의 뒤에도 족자가 있다. 족자 그림에는 하늘의 구름과 바다의 일렁대는 파도가 묘사되어 서왕모의 족자와는 차이가 있다. 즉, 곤륜산 요지의 주인이자 영생불사를 주관하는 신선인 서왕모가 요지

연의 중심이라는 의미를 강조한 것으로 보인다. 두 사람 뒤편으로 소나무와 오동나무 그리고 커다란 태호석이 다양하게 펼쳐져 있고 나무들의 상층부가 구름 속에 들어가 있어서 그곳이 곧 천상임을 알려준다. 아마도 구름 위에는 옥황상제가 주관하는 천상세계가 있을 것이니 말이다.

곤륜산의 꼭대기에 있는 요지에서 신선들의 잔치가 열린다. 요지는 천상과 이어지는 지상세계의 끝에 있다. 그곳이 바로 서왕모가 관장하는 지상의 선계이다. 그림의 오른쪽 하단에 연못이 일부 보이는데, 일곱 송이의 연꽃이 피어 있고 가까이에는 팔준마를 타고 온 목왕의 시종들이 화려하게 꾸며진 마차 곁에서 대기하고 있다. 요지의 축대 위에 꾸며진 연회장은 서왕모가 기거하는 궁궐의 아름다운 건축양식을 보여준다. 석축을 쌓은 뒤 그 위에 올린 기단에 새긴 문양이나 난간의 조형이 매우 정교하고 섬세하다. 연분홍 복숭아가 탐스럽게 매달린 나무가 연회장 양쪽을 호위하듯 자리를 잡고 있어 누가 봐도 평범한 복숭아나무가 아님을 알 수 있다. 서왕모와 목왕의 곁에 커다란 복숭아 두 개를 쟁반에 받쳐든 시녀의 모습이 보인다. 그들 앞의 너른 마당에서는 한 쌍의 봉황이 춤을 추고 있고, 봉황을 빙 둘러싼 여인들이 음악을 연주하고 있다. 편종·편경·대금·피리·퉁소·생황·북·박·비파를 연주하는 여인들은 앞을 바라보거나 옆으로 비켜서서, 혹은 허리를 돌린 채 반쯤 돌아서서 연주에 흥취를 더하

고 있다. 바로 근처에는 잘생긴 소나무와 수천 년을 살았을 복숭아나무가 어울려 있는데 그 아래에서 여인들이 술항아리와 그릇을 벌여놓고 음식 준비를 하고 있다. 아직 도착하지 않은 손님들을 기다리면서 요지연의 개막 축제를 연 것이다. 그래서 서왕모와 목왕 앞에는 아직 음식상이 보이지 않는다.

여덟 폭의 병풍 중에서 6·7·8폭 그림은 요지연으로 오고 있는 신선들이 주제이다. 축대 위에서는 난간에 기대어 담소를 나누는 사람들이 있고, 축대 아래로는 바닷물이 흐른다. 「요지연도」를 감상하는 즐거움은 서왕모의 초대를 받은 신선들을 하나하나 찾아보면서 그들의 모습에 웃기도 하고 설레기도 하는 것이다. 그러는 동안 나 자신도 그들과 더불어 탐스러운 복숭아가 주렁주렁 열린 요지를 향해 날아가는 듯 즐거워진다. 국립고궁박물관에 소장된 「요지연도」를 펼쳐놓고 보면 가장 왼쪽에서 구름을 타고 내려오는 일행 네 사람이 보인다. 아름다운 여인 한 사람과 세 명의 시종인데, 향로를 받들고 있는 시동 곁에 점박이 토끼 한 마리가 다소곳이 앉아 있다. '계수나무 아래 방아를 찧고 있던 토끼'가 틀림없으니 저 여인은 달궁에 사는 항아다. 태양을 쏘아 황금 깃털을 흩뿌렸던 예의 아내이며 달궁에서 두꺼비로 변했다는 전설이 있는 바로 그 여신이다. 그 옆으로는 수성노인壽星老人이 학을 타고 오는 중이다. 머리가 기이하게 길고 툭 튀어나온 이마가 특징인 신선으로, 수명을 관장하며 남극노인으로 불리기도 한다.

고통을
초월하다

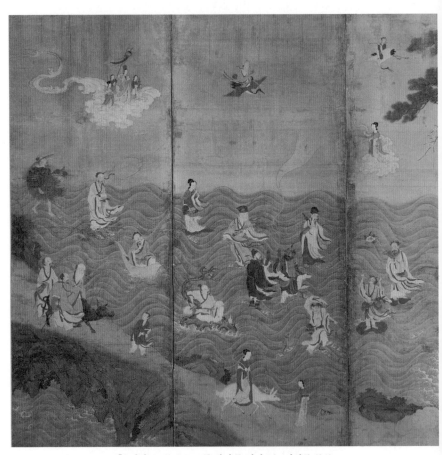

「요지연도」 중 6·7·8폭 바다를 건너오는 신선들 부분

또 그 옆으로 학을 타고 대금을 부는, 쌍 상투를 튼 신선은 당나라 문장가 한유韓愈의 조카이기도 한 한상자韓湘子다. 한상자가 서왕모의 정원에서 흰 학을 타고 여러 가지 꽃을 얻어왔다는 일화가 있다. 퉁소를 즐겨 분다는 이야기와는 다르게 이 그림에서는 가로로 부는 젓대를 연주하고 있다. 한상자의 아래에는 구름을 타고 오는 아름다운 여신이 보인다. 마고麻姑인가 싶지만 확실하지 않다. 마고는 손톱이 길어서 등을 긁어준다고 했는데 그림 속 여인의 손톱은 길어 보이지 않기 때문이다.

난간에서 가까운 순서대로 보자면 불룩한 배를 내밀고 파초선을 든 채 고개를 살짝 돌린 이가 종리권鍾離權이다. 무슨 일인지 호리병에 올라서서 파도를 타고 있다. 종리권의 옆에는 남채화藍采和가 있다. 꽃바구니를 어깨에 걸고 모란꽃 한 송이를 공중으로 던져올리는 묘기까지 보여준다. 남채화는 짙은 녹색의 연잎 위에 가볍게 올라가 있다. 남채화 옆의 신선은 유해섬劉海蟾이다. 끈에 묶은 엽전을 흔들며 두꺼비와 장난을 치는 모습인데 다리가 셋뿐인 금두꺼비다. 조선 후기 심사정의 그림 「하마선인도蝦蟆仙人圖」에도 다리가 셋이고 발가락도 세 개뿐인 두꺼비가 등장한다. 그래서 다리가 셋인 두꺼비를 데리고 나오는 신선을 유해섬이라고 짐작할 수 있다. 달궁에서 항아가 변했다는 두꺼비도 다리가 셋이고, 예가 쏘아 떨어뜨린 태양 속 까마귀의 다리도 셋이니 묘하게 숫자가 통한다.

그 위로 두 신선이 마주보면서 무슨 이야기를 나누는 게 보인

고통을
초월하다

다. 한 신선은 이철괴李鐵拐이고 또 한 신선은 조국구曹國舅이다. 이철괴는 무서운 표정을 하고 한 손으로 호리병을 치켜들고, 다른 쪽 팔로는 철 지팡이를 받치고 있다. 그의 호리병에서 나온 연기를 따라가보면 점차 넓게 퍼지는 연기 속에 손을 번쩍 든 사람의 혼령이 보인다. 원래 이철괴는 자신의 육체에서 빠져나와 돌아다니는 묘술을 부렸는데, 이레 동안 돌아다니다 와보니 그의 육체는 이미 장례가 치러진 이후였다. 돌아갈 몸이 없던 그는 길에서 만난 거지의 몸으로 들어갔고 그 때문에 보기 싫은 외모를 갖게 되었다고 한다. 조국구는 점잖게 가죽신을 신은 모습이다. 딱따기(박판)를 치면서 이철괴에게 말을 건네는 것처럼 보인다. 이철괴의 위쪽에 있는 근엄한 신선은 등 뒤에 검을 차고 있는 여동빈呂洞賓이고, 조국구의 위쪽에는 장과로張果老로 생각되는 신선이 흰 수염을 날리며 웃으며 오고 있다. 일반적으로 장과로는 흰 당나귀를 거꾸로 탄 채 책을 읽는 도상이 많은데, 이 그림에서는 대나무 채로 대나무 통을 두드려 소리를 내는 악기, 어고간자魚鼓簡子를 들고 있다.

장과로의 뒤에는 영지와 푸른 잎사귀로 가득한 바구니를 든 하선고何仙姑가 있다. 하선고는 여성으로, 그림 속에서는 통소를 불고 있다. 일반적으로 하선고는 연꽃을 들고 있다고 알려졌지만 이 그림에서는 보이지 않는다. 하선고의 아래쪽에는 시인 장지화張志和가 있다. 나무뿌리를 송두리째 뽑아 뗏목처럼 타고 있는데 공중으로 뻗은 가지 끝에 술병을 매달아놓았다. 그뿐 아니라 뱃

전에는 아름다운 형태의 술병과 술잔이 얌전히 놓여 있다. 아마도 지금 막 시 한 수를 지은 것은 아닐까.

시선詩仙으로 불리는 당나라의 시인 이백李伯은 꽃잎 모양의 분홍빛 배를 타고 오는 중이다. 그의 시선은 서왕모의 요지가 아니라 물결에 이는 거품을 향해 있다. 무슨 생각을 하는 중일까. 이백의 바로 뒤에는 갈대로 보이는 나뭇잎을 타고 오는 신선이 있다. 복숭아를 들고 오는 걸 보면 동방삭東方朔으로 생각된다. 서왕모의 복숭아를 훔쳐먹고 삼천갑자를 살며 신선이 되었다는 동방삭은 반성과 사과의 의미로 복숭아를 되가져오는 것인지도 모르겠다.

바로 뒤로는 안기생安期生으로 생각되는 신선이 따라온다. 안기생은 진시황이 동쪽으로 영생불사의 약을 찾아 떠났을 때 만나 삼일 밤낮으로 이야기를 나누었다는 인물이다. 그는 떠날 때 자신을 만나고 싶으면 봉래산으로 찾아오라고 했다고 전한다. 봉래산은 방장산, 영주산과 함께 원래는 다섯이었던 선산으로 여섯 마리의 자라가 떠받치고 있었다는 이야기가 있다. 안기생에 대해서는 바닷가에서 약을 파는 신선이라고도 하며 참외만큼 큰 대추를 먹는 걸 보았다는 기록도 있다. 어깨에 영지를 늘어뜨리고 연잎 위에 자라 한 마리를 받쳐든 신선이 안기생일 것으로 짐작된다.

바다를 건너오는 신선 말고 땅으로 걸어오는 신선이 있다. 바로 소를 타고 해변 길을 걸어오는 노자老子 일행이다. 노자는 태

상노군太上老君으로 불리며 도교에서 숭상받던 인물이다. 『열선전
列仙傳』에는 노자가 푸른 소가 끄는 청우거靑牛車를 탔다는 내용이
있는데 그림의 소는 검은색에 가깝게 보인다. 노자 일행보다 앞
서가는 일행 중 사슴을 타고 가는 여인은 소선공蘇仙公으로 생각
된다. 소선공은 늘 사슴을 타고 죽장을 들고 다녔으며, 생선이 먹
고 싶다는 어머니 말에 눈 깜빡할 사이에 생선을 사서 돌아올
정도로 매우 효자였다고 한다. 그림 속 신선의 오른손에 죽장으
로 보이는 구부러진 막대기가 들려 있는 것으로 보아 소선공임을
유추할 수 있다. 이 그림에서 소선공이 여성으로 묘사된 것을 보
면 아마도 어머니의 모습으로 화한 것은 아닐까 상상해본다.

이 세상에 던져진 인간이 살아가야만 하는 시간 속에는, 기쁨
과 희망과 행복이 있는 반면 슬픔과 절망과 불행도 동전의 양면
처럼 존재한다. 살아 있는 동안 슬픔을 이기는 법, 절망을 희망으
로 치환하는 법, 불행을 행복으로 바꾸는 방법이 바로 초월적 상
상이다. 우리는 종교, 신화, 예술 작품을 통해서 초월적 세계를
만난다. 그 상상들이 죽음으로 가는 길에 곤륜산이 되고 요지가
되고 삶의 반려가 되어 함께 살아가는 것이다.

미륵彌勒은 불교 경전에서 온 부처의 이름이다. 사람들은 수백 수천의 역사를 지나오면서 '미륵'을 불교적 교리로만 받아들이지 않았다. 삶의 질곡 속에서 기다려야 할 대상, 초월적 대상으로 숭상해왔다. 그 오랜 세월이라면 미륵은 이미 우리에게 왔을 수도 있으며 지금 와 있을지도 모른다. 그러나 여전히 고통스러운 삶과 번뇌 속에서 살아가는 사람들은 미륵이 곧 올 것이라는 믿음으로 그 시간을 버틴다. 기어이 오고야 말 미륵, 기어코 올 미륵을 기다리는 것이다. 사람들은 가보지 못한 미래의 어느 때, 초월의 상상세계에 있다는 미륵을 기다린다. 그 기다림은 수상한 세월을 만날수록 더 간절해지고 초현실적이 되기 마련이다. 무엇보다 중요한 것은 사람들이 기다리는 미륵은 사람들의 얼굴과 닮아 있다는 사실이다. 그래야만 불현듯 닥쳐올 미륵세상에서 미륵의 존재를 친근하게 알아볼 수 있지 않겠는가.

어른이 되고 나서 낯선 여행지의 산길을 걷다가, 혹은 오랜만에 내려간 고향의 언덕 모퉁이에서 돌부처를 만난다. 분명히 그 자리에서 수십 수백 년의 세월을 지켰다고들 하는데 어린 시절에는 왜 보이지 않았을까. 미륵은 큰 바위 얼굴이나 오케스트라의 지휘자처럼 대단하고 고상한 풍채와 외모를 지닌 것은 아니다. 어쩌면 고향 고샅길에서 만나는 동네 할아버지처럼, 아랫집 할머니처럼 평범한 표정을 하고 있어서였는지도 모른다.

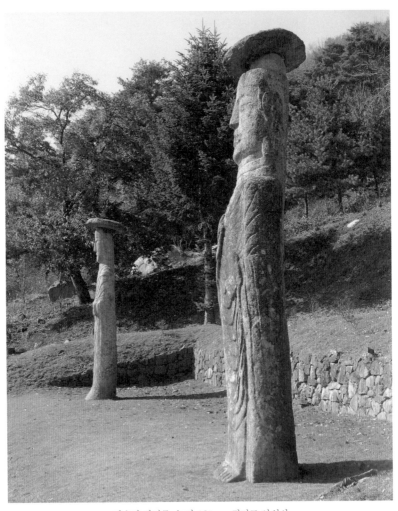

기솔리 쌍미륵, 높이 560cm, 경기도 안성시

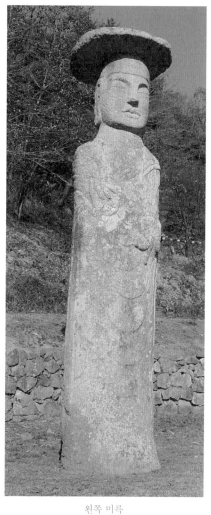 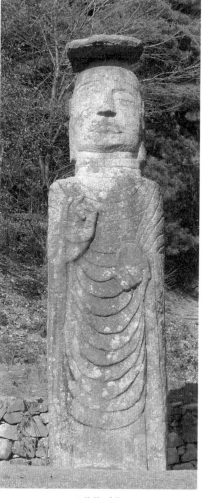

왼쪽 미륵 오른쪽 미륵

기솔리 쌍미륵은 안성시 삼죽면에 있다. 나란히 서 있는 두 기 중 오른쪽 미륵을 남미륵으로 왼쪽에 있는 미륵을 여미륵으로 부르기도 한다. 높이가 5.6미터나 되는 거불로 둥근 모양의 자연석 보개寶蓋를 쓰고 있다. 몸체에 비해 크게 과장된 불두佛頭로 인해 전신의 비례가 맞지 않는다. 두 석불 모두 사각에 가까운 방형이며 콧등이나 입술이 두툼하게 조각되었다. 이 미륵불은 낯설다. 우리가 익히 알고 있는 불상을 상상해서는 안 된다. 두상이 지나치게 크거나 팔다리가 심하게 길기도 하다. 눈은 가늘게 찢어졌고 어깨는 좁으며 팔뚝은 씨름 선수를 방불케 한다. 왜 사람들은 고전적인 비례와 우아미를 버리고 각진 턱과 좁은 어깨와 불균형의 신체를 지닌 불상을 그들의 땅에 모셨을까.

사람들에게 우리나라 최고의 불상을 꼽으라고 하면 대부분이 석굴암 본존불을 떠올린다. 유려한 곡선과 온화하면서 위엄 있는 신성 때문에 누구라도 그 앞에 서면 가슴이 서늘해진다. 자신도 모르게 불상 앞에 엎드려 다 내려놓고 싶은 감동에 몸을 담그게 된다. 이상적인 절대자의 모습이 표현된 석굴암 본존불은 통일신라에 이어져온 왕과 귀족이 지닌 지배의 미덕이 그대로 전이된 부처의 모습이라고 할 수 있다. 그래서인지 기솔리 미륵처럼 기이하고 못생긴 고려 불상을 곱지 않은 시선으로 보았던 게 사실이다. 그러나 미륵을 기다리는 사람들은 못생기고 낯선 미륵불 앞에서 새로운 시대를 갈망했다. 민중은 평범한 사람들이 행복해지는 세상이 진실로 미륵세상이라고 믿었던 것이다.

지금의 안성인 옛 죽주竹州 지역은 후삼국시대 호족 세력의 근거지였다. 통일신라 말의 혼란기와 후삼국의 어지러움 속에서 호족들은 지방 곳곳에서 자신의 세력을 확장하고 있었다. 죽주는 1100여 년 전, 통일신라 말의 어지러운 정세 속에서 백성을 구하고 새로운 나라를 만들겠다는 호족들이 번갈아 세력을 과시했던 땅이었다. 후삼국시대에는 신라 말 호족인 기훤箕萱이 차지했다가, 다시 궁예가 빼앗았으며 결국에는 왕건의 차지가 되었다. 가난하고 힘없는 백성들은 권력의 소용돌이 속에서 무엇을 할 수 있었을까. 정치가 혼란스러우면 가장 고통받는 이들은 가난한 백성이다. 착한 이들은 자신이 살아가기 힘든 이유가 정치권력에 있음을 알지 못하고 오히려 스스로를 탓하기 마련이다. 그래서 마을이나 산등성이에 모신 불상을 찾아가 기도를 하면서 난세를 구원해줄 미륵을 갈망했을 것이다.

궁예는 죽주 지역을 차지한 기훤의 휘하에 1년여 있다가 원주의 양길梁吉을 찾아 떠났다. 궁예의 야심과 의지는 기훤과 양길을 딛고 일어서기에 충분했고, 드디어 901년에 후고구려를 세우고 왕이 되었다. 궁예는 왜 스스로를 미륵이라고 불렀을까? 백성의 마음을 자신에게 돌리기 위해 '내가 바로 당신들을 가난과 질병에서 해방해줄 사람'이라고 말하고 싶었을 것이다. 역사란 승자의 기록이라는 면에서 볼 때, 궁예에 대한 역사의 평가에 그가 지녔던 꿈과 능력이 가려졌을지도 모른다. 궁예는 진실로 백성들에게 미륵이 되고 싶었을 것이다. 그러나 권력을 손에 넣기 전에는 기

꺼이 미륵이 되어주겠다고 단언했던 자들 중 권력을 쥔 이후에 스스로 미륵에 합당해진 자를 우리는 알지 못한다. 미륵은 언제나 먼 미래에 있기 때문이다.

우리는 이미 알고 있다. 그래서 말한다. 살아가는 날들이 전쟁인 세상에서 점령해야 할 목표가 극락이라면, 궁예여, 칼을 든 권력자여, 우리에게 극락을 주지 말고 당신의 극락부터 파괴하라고.

광종 대인 970년, 고려의 불교 신앙은 논산의 반야산에 거대한 불상을 세우기에 이르렀다. 높이가 18미터에 이르는 그 미륵을 흔히 '은진미륵'으로 부르지만 정식 명칭은 '관촉사 석조미륵

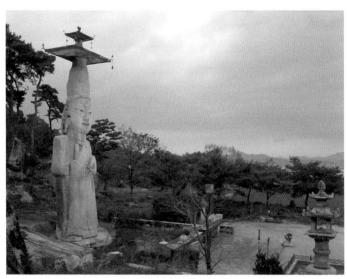

관촉사 석조미륵보살입상. 높이 1812cm, 968년, 충청남도 논산시

보살입상'이다. 왜 그토록 큰 바위를 깎아 불상을 세웠는지는 알 수 없다. 다만 우리나라의 커다란 불상 대부분이 고려시대에 만들어졌다는 사실이 힌트가 될 수도 있다. 또 왕실이나 귀족의 세력 다툼이나 토속화된 불심佛心에서 그 이유를 찾을 수는 있겠지만 각자가 믿는 대로 바라는 대로, 부처님은 부처님일 뿐이다.

은진미륵은 얼굴 윤곽이 뚜렷하고 이목구비가 시원시원하다. 너부데데한 사다리꼴 얼굴에 큰 눈은 반쯤 감긴 채 끝이 치켜올라갔고, 콧방울은 옆으로 퍼져 있다. 나를 닮은, 우리 친척을 닮은 은진미륵은 불균형한 몸매와 별스러운 얼굴 생김만으로도 당당하게 카리스마를 뿜어낸다. 얼굴 길이보다 더 긴 보관寶冠은 위로 갈수록 점점 좁아지며, 맨 위에는 두 개의 사각형 보개가 얹혀 있다. 원래 보관 자리에 화불化佛이 있는 금동제 화관花冠이 둘러 있었고 가운데에 금동 화불이 있었다고 전해지지만 현재는 화관을 고정했던 흔적만 남아 있다. 조선 말 지도에 그려진 관촉사 석불에 화불이 있는 것을 보면 19세기까지도 화불이 있었던 것으로 보인다.

물론 은진미륵은 화불만이 아니라 오른손에 연꽃 가지를 들고 있어서 관음불로 불러야 한다는 주장도 있다. 아마도 처음에는 관음불로 조성되었지만 시대가 흐르면서 사람들이 미륵으로 불렀을 것으로 추측하기도 하는데, 왠지 관촉사의 석불은 미륵으로 부르는 것이 더 정겹다. 사람들의 마음이 미륵불을 원했으니 부처께서는 스스로 미륵이 되셨을 것이다. 그러니 미륵이 아니라

고통을
초월하다

고 우기는 일은 별로 설득력이 없다.

은진미륵이 이고 있는 보개의 사방 모서리에 불꽃무늬의 보주
寶珠가 있고 보개의 아랫면에는 연화문이 장식되어 있다. 풍경이
라고도 불리는 풍탁風鐸이 보개의 모서리마다 매달려 있는데, 풍
탁이 바람과 햇빛에 흔들릴 때마다 사람들의 귀가 쫑긋한다. 풍
탁의 불법은 모든 이들의 귓바퀴에 내려앉았겠지만, 그 소리를
알아듣는 이는 많지 않을 것이다.

관촉사 은진미륵은 흰빛이 많은 화강암의 너른 바위 위에 우
뚝 서 있다. 마치 금방 바위를 뚫고나온 듯 발가락이 유난히 뽀
얗게 보인다. 설화대로 저 발가락이 바위 속에 묻혀 있다면 바위

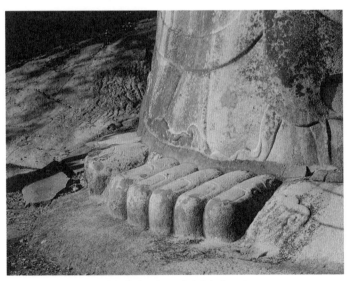

관촉사 석조미륵보살입상의 발 부분

를 뚫고나왔다는 이야기가 더 설득력이 있을 것이다. 별도의 기단도 없이 바위의 표면을 맨발로 딛고 계이신 부처는 분명 바위를 뚫고나온 모습이라고 믿어도 될 듯싶다. 세 덩어리의 암석을 조각한 후 쌓아올려 만든 부처님은 무섭기도 하고 친근하기도 한 얼굴로 알 듯 모를 듯 미소를 머금고 있다.

아버지가 총각 시절에 찍으셨던 사진에서 은진미륵을 본 적이 있다. 어릴 적 기억 속 은진미륵은 그저 괴이하게 생긴 미륵불일 뿐이었다. 어른이 되어서야 못난 것, 열등한 것, 소외된 것의 진정성을 배웠고 그중 하나가 은진미륵의 아름다움이었다. 은진미륵은 수백 년 동안 못난이로 괄시받던 세월을 뒤로하고, 2018년에 비로소 국보의 명예를 얻었다. 드디어 사람들이 생김새에 가려진 내면을 들여다보기 시작한 것이다. 가분수의 못생긴 부처님이었던 미륵은 새로운 시대정신을 보여주는 독창적인 불상으로 거듭났다. 그래서 곧 다가올 미륵세상에서 사람들을 구원할 미륵은 보통의 얼굴을 가진 부처님일 것이라는 믿음을 준다. 사람들이 고대하는 미륵은 근엄하고 건장하고 아름다운 몸매를 지닌 부처님이 아니라, 내 곁에 내 앞에 내 뒤에 나와 함께할 그런 부처님이기 때문이다. 그런 미륵이야말로 고난과 번뇌와 두려움을 이기고, 살아가는 동안 미륵세상을 기다리게 할 에너지원이 아니겠는가.

논산에서 조금 더 내려가면 부여 땅에 대조사라는 절이 있다. 대조사 석불도 관음의 모습을 하고 있지만, 은진미륵과 마찬가지

로 언제부터인지 미륵불로 불린다. 관촉사나 대조사의 미륵이 관음인지 미륵인지를 밝히는 것은 연구자들의 몫이다. 중생들은 그들이 원하는 대로 미륵이라고 불러왔을 뿐, 그것을 틀렸다고 말하지 못한다.

대조사의 미륵불을 보면 더더욱 낯선 불상의 얼굴에 놀라움을 금치 못한다. 미륵불의 얼굴이 이 땅에서 살아가는 평범한 사람들을 너무 많이 닮았기 때문이다. 가만히 미륵을 보고 있으면 마치 돌아가신 고모 같기도 하고 초등학교 시절 짝꿍의 얼굴 같기도 하고 지하철 옆자리의 아주머니 같기도 하다. 대단하게 고상하지도, 대단하게 위엄 있지도 않은, 고향의 친척 어른 같은 이 미륵은 긴 치마 속에 사람들의 수다와 한을 품어주었을 것이다.

대체 아름다움이란 무엇일까. 예술은 디오니소스적이거나 아폴론적이거나 모두 인류의 역사와 함께 존재해왔다. 미술이라는 행위도 의도된 의식이 아니라 주술 같은 노동의 한 형태로 시작되었을 것이다. 20세기에 들어와서 보편적인 미에 저항하는 미술가들이 등장했다. 마르셀 뒤샹은 「샘」(1917)이라는 이름으로 변기를 내밀었고, 모나리자의 코 밑에 수염을 그려넣기도 했다. 당시 뒤샹은 논란을 일으킨 급진적인 예술가였지만, 그가 했던 예술 행위는 오늘날 너무나 일상적인 소재가 되었다. 그렇게 사람들은 오랫동안 믿어왔던 아름다움에 대한 인식을 버리고, 발상의 전환과 내면의 과감한 분출을 통해 좀더 솔직하고 독특하게 새로운 예술세계를 드러내기 시작했다. 그런 면에서 움베르토 에코의 말

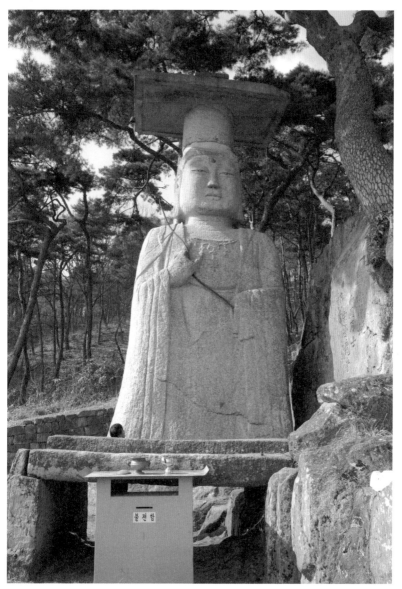

대조사 석조미륵보살입상, 높이 1000cm, 고려시대, 충청남도 부여군 ⓒ김훈래

대조사 석조미륵보살입상
얼굴 부분 ⓒ김훈래

대로 미美와 추醜는 인간의 역사 속에서 오랫동안 동거해온 아름
다움의 양면이라고 말할 수 있을 것이다.

대조사 미륵은 은진미륵처럼 커다란 관을 머리 위에 쓰고 있
는데, 2014년에 폭설로 꺾인 소나무 가지로 인해서 보개의 일부
가 파손되었다. 은진미륵과 마찬가지로 대조사 미륵은 이중의 보
개를 얹고 있는데, 아래 보개의 끝에 풍탁을 매달고 있다는 점도
같지만 다른 장식품은 보이지 않는다. 대조사 석불의 표정이 근
엄하고 엄숙하기보다는 친근하고 평면적이라고 해서 조각 기술

이 서툴고 조잡한 것은 아니다. 영락 장식의 화려한 문양을 구체적이고 섬세하게 표현했고, 옷 주름이나 흘러내리는 머리칼도 매우 유연하게 조각했다.

가스통 바슐라르는 『물과 꿈』에서 자기의 아름다움을 믿는 존재는 범미주의汎美主義 경향을 갖는다고 말했다. 사람들은 대조사의 미륵을 보면서 자기 자신을 아름답게 느꼈을 것이다. 나와 닮은 미륵을 보면서 스스로가 고귀하다고 느낀다면, 세상사를 아름답게 받아들일 수 있는 힘을 얻게 될 것이다. 그래서 대조사 미륵을 보며 나르시시즘에 잠시 몸을 담그고 나면 한동안 삶이 행복해진다. 미륵의 가늘게 뜬 눈과 초점을 잃은 듯한 동공이 직시하는 이데아의 나라, 도원을 향해 강물에 몸을 담글 수도 있다. 그러다보면 언젠가 우리도 미륵이 될 수 있지 않을까.

우리가 미륵이 된다면 엄숙하고 근엄한 모습이 아니라 키다리 아저씨같이 친근한 얼굴을 하고 있을 것이다. 그런 미륵이라면 전라남도 화순읍 대리大里에 있는 석불입상이 떠오른다. 대리의 석불은 오래된 느티나무 아래 우뚝 서 있다. 멀리서 바라보면 두 그루의 나무만 보일 뿐이지만, 가까이 가면 나무와 나무 사이에 돌기둥 같은 커다란 미륵불이 있다. 마치 자신을 드러내지 않고 남몰래 도와주는 키다리 아저씨처럼, 높이가 3.5미터나 되는 말 그대로 키다리 불상이다.

전남 화순은 '천불천탑'으로 유명한 운주사가 있는 곳이니, 운
주사 골짜기에 쏟았던 민중의 염원이 화순읍의 논 한가운데 있
는 미륵에게로 이어진 것은 아닐까. 대리석불입상은 얼마 전까지
만 해도 벽나리의 들판에 있어서 '벽나리민불碧蘿里民佛'로 불렸다.
이름이 바뀌었어도 석불입상은 그곳에 사는 사람들이 기다리는
그대로의 미륵일 뿐이다.

선돌처럼 커다란 불상은 자연석을 통째로 다듬어 만들어졌고,
얼굴은 양각된 눈·코·입·귀로 표현되었다. 장승처럼 커다란 눈
은 두툼한 코와 잘 어울리면서 무엇이든 다 용서해줄 것 같은 푸

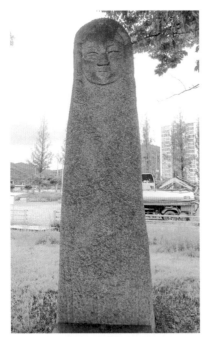

화순대리석불입상, 높이 350cm,
조선 후기, 전라남도 화순군

근함을 준다. 어깨로부터는 선각을 사용해 늘어진 옷 주름을 지면에 닿는 부분까지 여러 방향으로 다양하게 표현했다. 또 사선으로 긴 꽃가지를 들고 있는데 왼손은 꽃가지의 아래쪽을, 오른손은 윗부분을 살짝 쥐고 있는 것으로 보인다. 연꽃 봉오리로 보이는 저 꽃가지가 혹시 미륵불이 들고 있다는 용화수龍華樹는 아닐까. 용화수 가지가 아니라도 상관없다. 사람들이 미륵에게 용화수 대신 연꽃을 들게 했다고 해서 민중의 염원이 변하는 것은 아니기 때문이다.

대리의 석불입상은 조선 후기에 마을마다 형성한 마을미륵이었을 가능성이 크다. 마을미륵이란 주로 미륵정토를 꿈꾼 사람들이 스스로 제작해 마을의 입구에 세운, 민간 주도의 미륵이라는 데서 나온 용어다. 대리의 석불입상도 불교 신앙과 민간신앙이 합쳐진 신앙 행위의 대상이었을 것이라고 짐작된다.

오래된 느티나무는 무수한 세월을 지나보내며 수많은 사람이 태어나고 죽는 시간을 함께했고 세상의 많은 일을 지켜봐왔다. 길어야 100년도 다 살지 못하는 인간으로서 어떻게 나무의 침묵을 감히 이해할 수 있겠는가. 나무가 서 있는 당산堂山은 마을의 성스러운 구역이다. 마을로 가기 위해서는 몸과 마음을 경건히 하고, 당산나무의 신에게 인사하고 나서야 비로소 들어갈 수 있었다. 그래서인지 여름날 무성한 당산나무 잎사귀가 미륵불의 정체를 숨기고 있어도, 미륵이 주는 기운은 화순읍을 다 덮고도 남을 듯하다.

2부

소멸에서 영원으로

1장

이승에
노닐다

———

우리에게는 갈 수 없는 시간이 있다. 또 도달할 수 없는 먼 공간도 있다. 장자는 북쪽 바다에 살고 있는 곤鯤이라는 물고기의 크기와 새가 된 붕鵬의 등 길이가 몇천 리인지 알 수 없다고 했다. 곤은 도대체 어떤 물고기이고 붕은 어떤 새라는 것인가.

어차피 모르겠다면 지금 세상을 즐길 일이다. 멀고 깊은 바다에 살고 있다는 물고기를 만날 수 없다면, 물고기가 변해서 되었다는 커다란 새를 만날 수 없다면 어쩌겠는가. 이제는 콧속으로 바람 냄새를 맡으면서 두 발로 흙길을 걸어보고, 깊은 산사 누각에 앉아 구름 아래를 내려다보면 된다. 그러면 저 아래 바닷속 어딘가에 있을 곤이나 저 공중을 날아오를 붕새도 두렵지 않다.

누구에게나 주어진 삶의 시간만큼은 행복할 권리가 있다. 그래서 사람들은 소동파의 적벽 놀이를 따라 적벽을 찾아다녔고, 주자가 노닐었던 무이구곡의 뱃놀이를 흉내 내며 시를 짓고 강을 오르내렸다. 그뿐인가. 장생불사의 영약이 있다는 동쪽 어딘가의 봉래산을 찾아 금강산 구석구석을 누비며 그림을 그리고 시를 지었다.

이승을 노닌다는 것은 살아가는 시간을 꾸미는 일이다. 꽃으로 햇빛으로 바람으로 언어로 죽음으로 가는 시간을 아름답게 치장하는 일이다. 그래야만 죽음의 어둠이 걷히고 불안을 잊어버릴 수 있기 때문이다.

이승에
노닐다

―

　송나라 문인 동파東坡 소식蘇軾, 1037~1101의 「적벽부赤壁賦」는 수
세기 동안 여러 문인에 의해 읊어졌고 많은 화가가 그림으로 그
렸다. 특히 중국 명나라 문인화가 중 오파嗚波 화가들은 문학을
소재로 많은 그림을 그렸는데, 소식의 「적벽부」는 도연명의 「도화
원기」, 왕희지의 「난정서蘭亭序」, 백거이의 「비파행琵琶行」과 함께 그
림으로 그려진 대표적인 문학작품으로 꼽힌다. 오파는 대표적인
화가였던 심주와 문징명이 오현嗚縣 출신인 것에서 그 명칭이 유
래했다. 오파 화가들이 문학적인 주제를 많이 그렸던 이유는 당
시 고문운동古文運動의 영향으로 옛 문장과 시가를 많이 접하면서
옛 문인들과 정신적인 교감을 했기 때문으로 보인다. 화가들이
화제로 삼았던 소식의 「적벽부」 역시 그림으로 다시 재현함으로
써 소식의 정신세계를 계승하고, 소식의 삶과 정신의 가치를 이
어받고자 했던 것이다.

　오랜 역사 속에서 중국인들의 가치체계에 영향을 준 사상은
당연히 유가와 도가이다. 공자의 유가는 사회통치를 위한 지배계
층의 사상적 근간이 되어왔지만 중국인들의 삶을 지배하는 사상
은 도가적이었다고 할 수 있다. 이러한 사상의 흐름 속에서 초월
적인 가치를 추구하는 선비의 지향점은 당연히 산수 자연의 이
치에 있었다. 소식이 썼던 「적벽부」의 내용을 관통하는 정신도
장자가 추구했던 자연관이었다.

소식의 적벽 놀이는 1082년 7월 16일 후베이성에서 있었다. 소식은 22세 때 진사에 급제하고, 구양수歐陽脩, 1007~72의 인정을 받아 문단에 등장했으나 필화 사건으로 황저우에 유배되었다. 이 때 불후의 명작인 「적벽부」를 쓰게 되었다. 소식의 「적벽부」는 7월 16일 밤 뱃놀이를 노래한 「전前적벽부」와 3개월 뒤인 10월 15일 밤 다시 적벽을 방문했을 때를 읊은 「후後적벽부」가 있다. 조선시대에 「적벽부」는 문인이라면 누구나 달달 외워야 하는 명문이었다. 그만큼 우주 자연의 순리를 바라보는 문인들이 「적벽부」에 담긴 장자적 사유에 함께 공감했던 것이다.

임술년(1082) 칠월 십육일, 적벽 아래에서 객과 더불어 뱃놀이할 때, 바람은 맑고 고요하여 물결은 잔잔하기만 했다. 술잔을 들어 권하며 명월明月의 시를 읊고 요조窈窕의 장을 노래로 부르니 이윽고 달이 동쪽 산 위에서 떠올라 북두와 견우 사이를 서성이고 있었다. 이슬은 강을 비껴 내리고 물빛은 하늘에 닿아 있어 조각배가 가는 대로 맡겨두니 마치 만 이랑의 아득한 물결을 헤쳐나가는 것과 같고 허공에서 바람을 탄 듯 그 그치는 데를 알 수 없었다. 날개 돋은 신선이 되어 세상을 버리고 훨훨 하늘로 날아오르는 기분이었다. 이에 술 마시고 흥을 더하니 뱃전을 두드리며 노래를 했다.

계수나무 노와 목련나무 상앗대를 저어 달빛으로 훤히 맑은 물을 치고 거슬러오르니, 아, 아득하도다. 나의 회포여! 아름

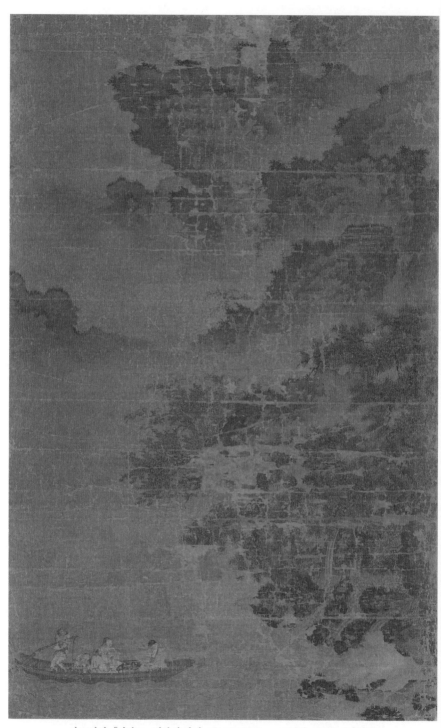

전傳 안견, 「적벽도」, 비단에 담채, 161.5×102.3cm, 15세기, 국립중앙박물관

다운 이를 바라보는 세상의 한 처소여!

객 가운데 퉁소를 부는 이가 있어 노래를 따라 장단을 맞추니 그 소리가 슬프고도 구슬프다. 원망하는 듯, 연모하는 듯, 울고 있는 듯, 호소하는 듯, 소리는 가늘게 실같이 이어져 그윽한 골짜기에 잠겨 있는 교룡을 춤추게 하고 외로운 조각배의 홀어미를 울리는구나. 내가 걱정스럽게 옷깃을 세우고 단정히 앉아 어찌 그러한가 물으니 객이 말하였다.

달은 밝고 별은 성긴데 까막까치가 남으로 날아가네.

이 시는 조조의 시가 아니던가. 서쪽으로 하구를 바라보고 동쪽으로 무창을 바라보면, 산천이 서로 얽혀 울울창창 푸르른데, 이는 조조가 주유에게 곤욕을 당한 곳이 아니던가.

바야흐로 형주를 치고 강릉 아래를 흘러 동으로 가니, 강에는 배가 천 리에 이어지고 깃발은 하늘을 가렸구나. 술을 걸러 강에 다다라 창을 내려놓고 시를 읊으니, 진실로 일세의 영웅은 지금 어디에 있는가. 하물며 나와 그대는 강가에서 어부와 나무꾼으로, 물고기와 짝하고 사슴과 벗하지 않는가. 일엽편주를 타고 술을 들어 서로 권하고 하루살이 같은 삶을 세상에 부치니 아득히 넓은 바다 위 한 알의 좁쌀이로다. 우리 일생의 짧음을 슬퍼하고 장강의 무궁함을 부러워한다. 비선飛仙을 옆에 두고 즐겁게 노닐며 밝은 달을 품어도 오래지 못하고 홀연히 얻을 수 없음을 깨달았기에, 이 슬픈 마음을 노래로 남길 뿐이다.

이승에
노닐다

내가 말하길 그대는 또 저 물과 달을 아는가. 흘러가는 것도 이와 같지만 아직 가버린 것은 아니며, 차고 기우는 것이 저와 같으나 마침내 영원히 사라지는 것은 아니다. 대체로 변한다는 데서 들여다보면 천지도 한순간일 수밖에 없으며, 변하지 않는 데서 보면 사물과 내가 다함이 없으니 어찌 또 부러워하리오. 또한 천지의 사물에는 제각기 주인이 있어, 나의 것이 아니라면 한 터럭이라도 취하기 어렵고, 오로지 강물 위의 맑은 바람과 산속의 명월은 귀로 들으면 소리가 되고, 눈에 보이면 색을 이루니, 취하는 것에 아니 될 것이 없고 쓰고자 함에 모자라지 않는다. 이는 조물주의 다함이 없는 무궁함이라 나와 그대가 함께 누릴 바로다.

객이 기뻐 웃으며 술잔을 씻어 다시 술을 마시니 안주가 다하고 잔과 쟁반이 어지러웠다. 배 안에서 서로 베고 누워 아침이 밝아오는 것을 알지 못하였다.

壬戌之秋 七月旣望 蘇子與客 泛舟遊於赤壁之下 淸風徐來 水波不興 擧酒屬客 誦明月之詩 歌窈窕之章 少焉月出於東山之上 徘徊於斗牛之間 白露橫江 水光接天 縱一葦之所如 凌萬頃之茫然 浩浩乎如憑虛御風 而不知其所止 飄飄如乎遺世獨立 羽化而登仙 於是 飮酒樂甚 扣舷而歌之 歌曰 桂棹兮蘭槳 擊空明兮訴流光 渺渺兮余懷 望美人天一方 客有吹洞簫者 倚歌而和之 其聲嗚嗚然 如怨如慕 如泣如訴 餘音嫋嫋 不絶如縷 舞幽壑之潛蛟 泣孤舟之嫠婦 蘇子愀然正襟 危坐而問客曰 何爲其

然也 客曰 明月星稀 烏鵲南飛 此非曹孟德之詩乎 西望夏口 東
望武昌 山川相繆 鬱乎蒼蒼 此非孟德之困於周郎者乎 方其破
荊州 下江陵 順流而東也 舳艫千里 旌旗蔽空 釃酒臨江 橫槊賦
詩 固一世之雄也 而今安在哉 況吾與子 魚樵於江渚之上 侶魚
蝦而友麋鹿 駕一葉之輕舟 舉匏樽以相屬 寄蜉蝣於天地 渺滄
海之一粟 哀吾生之須臾 羨長江之無窮 挾飛仙以遨遊 抱明月
以長終 知不可乎驟得 託遺響於悲風 蘇子曰 客亦知夫水與月
乎 逝者如斯 而未嘗往也 盈虛者如彼 而卒莫消長也 蓋將自其
變者而觀之 則天地曾不能以一瞬 自其不變者而觀之 則物與我
皆無盡也 而又何羨乎 且夫天地之間 物各有主 苟非吾之所有
雖一毫而莫取 惟江上之淸風與山間之明月 耳得之而爲聲 目遇
之而成色 取之無禁 用之不竭 是造物者之無盡藏也 而吾與子
之所共樂 客喜而笑 洗盞更酌 肴核旣盡 杯盤狼藉 相與枕藉乎
舟中 不知東方之旣白

— 소식, 「전적벽부」

　소식은 적벽을 유람하고 석 달 뒤인 10월 보름, 다시 적벽을 찾아 유람하고 「후적벽부」를 썼다. 내용을 요약하면 다음과 같다. 그날, 소식이 설당雪堂에서 나와 임고정臨皐亭으로 돌아갈 때 서리가 내리고 낙엽은 떨어지는데, 함께 가던 두 객이 물고기를 잡았으니 안줏거리는 있는데 술이 없다며 탄식을 하는 것이었다. 소식이 집에 와 아내에게 말하니 마침 오래된 술이 있다며 바로 이

때를 위해 마련한 것이라며 내주었다. 소식과 객들은 술과 안주를 들고 나가 배를 타고 적벽 아래를 노닐었다. 그러다 배에서 내려 험준한 바위산에 올라 수풀을 헤치고 바위와 고목에 걸터앉아 아래를 내려다보았는데, 함께 온 객들은 산 위까지 따라오지 못했다. 그때 갑자기 초목이 진동하고 골짜기가 울리면서 바람이 일고 물이 소용돌이쳐서 두려운 마음에 그대로 있을 수가 없었다. 할 수 없이 배로 돌아와 강의 한가운데에 고요히 떠 있기로 했는데 어디서 한 마리의 학이 날아와 수레바퀴 같은 날개짓으로 뱃전을 스치며 서쪽으로 날아가는 것이었다. 뱃놀이가 끝나고 집에 돌아와 객이 돌아간 뒤 누워 잠이 들었다. 그런데 꿈에 어떤 도사가 나타나 적벽의 놀이가 즐거웠느냐고 물었다. 가만히 생각해보니 그 도사는 바로 어제 뱃전을 스치며 날아간 학이 아닌가. 놀라서 깨어 사립문을 열어보았지만 그가 간 곳을 알 수 없었다.

넓고 깊으면서 끊임없이 흘러가는 강물의 무궁함에 비한다면 우리의 삶이란 참으로 소박하고 소소하며 무상하기만 하다. 그러나 알고 보면 우주 자연의 변화란 돌고 도는 것. 우리의 삶과 죽음도 생성과 소멸을 반복하면서 무한성을 얻게 된다. 이런 깨달음을 얻는다면 세상사의 상처쯤은 얼마든지 견딜 수 있을지도 모르겠다.

조선시대에는 당연히 적벽도가 많이 그려졌다. 그중 안견이 그렸다고 전해지는 「적벽도」는 소식의 「전적벽부」를 주제로 그린 그

림이다. 배를 탄 사람은 모두 다섯 사람이다. 서서 노를 젓는 사공이 있고 그 옆으로 어린 소년이 보인다. 사공의 모습은 거칠고 낯설어서 마치 신라 왕릉을 지키는 서역의 무인처럼 강렬하다. 일하는 사내인 만큼 노를 젓는 팔뚝의 근육이 단단해 보인다. 옆의 소년은 선비를 따라다니며 술병이나 거문고나 지필묵을 챙겨주는 어린 노비다. 아이는 푸른 병을 기울여 술잔에 콸콸 술을 따르고 있다. 일하는 사람 말고 풍류를 즐기는 세 사람이 있다. 그중 머리에 검은 모자를 쓴 사람이 바로 소식이다. 소식이 머리에 쓴 관은 탕건을 쓴 뒤 망건으로 옆머리를 깔끔하게 올려붙이고 그 위에 쓰는 관모다. 소식이 썼다고 해서 소식의 호인 동파를 붙여 동파관東坡冠이라 불렀다고 전한다. 그러므로 옛 그림에서 비

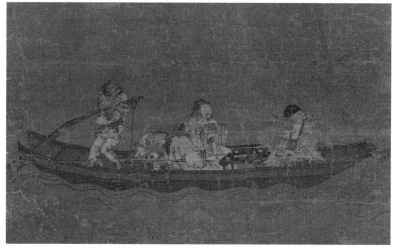

「적벽도」 부분

이승에
노닐다

슷한 모양의 관을 쓴 인물은 소식일 가능성이 매우 높다.

소식은 절벽 위에서 떨어지는 폭포수를 바라보고 있다. 한 객은 두 손으로 생황을 잡아들고 연주를 막 시작하려는 것 같은데, 또다른 한 사람은 오른팔을 배의 난간에 걸친 채 불던 통소를 손에 들고 잠시 숨을 고르며 물소리를 듣는다. 조금 전 그가 불던 통소 소리는 소식을 감동시켰다. 그의 통소 소리는 구슬프게 울려 마치 누군가를 원망하듯 그리워하듯 울고 있는 듯 하소연하는 듯했다. 세 사람은 밤새 소년이 따르는 술을 마시며 가져갔던 술항아리를 모두 비우고 서로 몸을 겹쳐 올린 채 날이 밝는 것도 모르고 잠이 들었다.

조선시대 문인들의 산수 유람은 성리학이 지배하던 시대에 군자로서 행하던 수양의 한 방법이었다. 『논어』의 「술이述而」편에 나오는 유어예遊於藝를 보면, 주자가 '유자완물적정지위遊者玩物適情之爲'라고 하여 '노닌다(유)'는 것은 사물을 좋아하여 마음을 주는 일'이라고 했는데, 이는 '사물을 좋아하여 마음을 잃는다(玩物喪志)'라는 의미와는 구별되었다. 여기서 '노닌다'는 것은 물상과의 대면에서 이치를 깨닫는다는 뜻에서 여가餘暇와 연관되고 문인들의 예술활동과 연결되는 개념이다. 결국 예藝에 노니는 것은 수양의 한 방편이며 산수 유람 역시 이러한 예의 한 가지였다. 동아시아의 문화적 공유와 보편성을 생각한다면, 소식이라는 위대한 문인의 사상과 예술성을 받아들인 적벽 놀이는 그의 행적을 흉내 낸

것이라고 할 수 있다. 음력 7월 16일과 10월 15일의 적벽 놀이는 소식의 삶을 지향하고자 하는 조선시대 지식인들의 열망이 있었기에 가능한 놀이였다.

조선 초기 문인인 서거정徐居正, 1420~88은 1462년 7월 16일에 광나루에서 벗들과 노닐었다. 서거정은 소식이 적벽 놀이를 했던 임술년을 기다리고 싶었지만, 자신과 동갑인 신숙, 채신보, 양자순이 이미 장년의 나이여서 다음 임술년인 1502년을 기다리기가 어렵겠다는 생각이 들었다. 마침 그때가 다행히도 임오壬午년이라서 같은 임壬년이니 7월 16일에 몇몇이 광나루의 석벽 아래 모여 뱃놀이를 했다는 것이다. 그리고 수년 후 7월 16일, 서거정은 그때를 추억하며 함께했던 김뉴에게 시를 써서 부쳤다. 당시 김뉴는 젊은 나이에 시와 초서와 거문고 연주로 이름을 날려 당대의 명사들과 교유했던 문인이었다.

(……)
적벽놀이 이후 사백 년이 지났으니
우리들이 또한 옛 행적을 이어간 것이네
아, 인생의 만나고 헤어짐은 본디 무상하거니와
백 년 세월은 사나운 바람처럼 지나갈 뿐이어서
지난해와 올해는 저절로 같지 않거늘
어찌 남북으로 떨어져 만날 수 없는가
늙은 나는 지금 다시 병을 품고 있으니

옛 감회에 젖어 마음이 아득하구나

어찌 술 항아리에 맛있는 술이 없겠으며

어찌 마신 뒤에 삼백 편의 시가 없겠는가

기나긴 강물은 다하는 때가 없거니와

예로부터 밝은 달은 하늘에 걸려 있으니

내년의 오늘은 건강하게 몸을 만들어

그대와 함께 가서 같이 웃어보기를

赤壁以後四百年 我輩亦足繼芳躅

塢呼 人生聚散本無常 百歲荏苒如風狂

去年今年自不同 奈此南北爲參商

老夫今復抱沈綿 感懷疇昔心茫然

豈無樽中十千酒 豈無飮後三百篇

長江之水無時窮 終古明月懸天中

明年今日博身健 與爾一往一笑同

조선 중기, 이식李植, 1584~1647의 문집에도 소식의 적벽 놀이를
기억하며 뱃놀이를 했다는 기록이 있다. 그는 1622년 7월 16일을
맞아 몇몇 벗을 불러 여강驪江에서부터 배를 끌고 가서 양평 근
처의 양강楊江에서 뱃놀이를 했다. 마치 소식 일행처럼 시를 짓고
술을 주고받으며 사흘 밤이나 노닐었는데 밤새 낭랑한 달빛만 쏟
아졌다고 한다. 풍류와 시의 아름다움에서 보자면 옛 성인들의
경지를 엿보는 정도였다고 겸손해하면서도, 눈에 보이는 강산의

아름다움은 손색이 없었다고 뿌듯해했다. 이처럼 조선의 문인들은 소식을 흠모하며 그가 살다간 생애를 기억하고 그를 닮고 싶어했다는 것을 알 수 있다.

서거정이 400년 후였고, 이식이 500년 후였다면 660년 후인 임술년 1742년 7월 16일에 적벽 놀이를 했던 문인이 있다. 당시 스물세 살의 젊은이였던 채제공蔡濟恭, 1720~99은 마포 강변에서 배를 타고 한강을 유람하면서 친구들과 어울려 술을 마시고 소식의 적벽부를 큰 소리로 읊었던 일을 시로 남겼다. 채제공은 16일 밤에 기생과 악사를 대동하고 영화정 앞에서 배를 띄워 놀다가 첫닭이 운 뒤에야 돌아왔다고 썼다.

목련배 흔들리며 출렁거리고 달은 떠오르니
열 무리 미인에 백 동이 술이로다
그때 소식 신선에겐 오히려 소소할 뿐이라
안주와 술이 정신을 해쳐도 예사로 여겼다네
蘭舟搖漾月昇輪 十隊紅粧百斛樽
當日蘇仙猶瑣瑣 等閒肴酒費精神

소식의 문학적 영향력은 수백 년이 지나도록 조선의 문인들로 하여금 임술년 강물에 배를 띄우게 했다. 소식을 닮고 싶어서 같은 계절 같은 시간에 배를 띄운 사람들의 지적 욕망과 의지는 존경할 만하다.

이승에
노닐다

소동파의 적벽 놀이가 있은 지 930년이 지난 임술년 음력 7월 16일에 임진강을 다녀왔다. 임진강의 하늘은 초가을같이 맑고 아름다워서 하늘에 강물이 비친 것인지 강물에 하늘이 비친 것인지 분간하기 어려웠다. 임진강에서 진경산수의 화가 겸재謙齋 정선鄭敾, 1676~1759이 적벽 놀이를 하고 그림을 그렸을 때가 1742년 10월 15일이었다. 그로부터 거의 300년 가까운 세월이 지났으니, 그 강물은 그 강물이 아니고 벼랑과 모래 벌도 그때의 모습이 아닐 것이다. 그날, 징파나루 자리에 서서 절벽 위로 떠오르는 달을 기대하는데 후드득 비가 떨어지기 시작했다. 세상의 섭리는 그리 호락호락하지 않은 법. 그처럼 쉽게 수백 년 전의 모습을 보여 주겠는가. 그런데 돌아오는 길에 난데없이 중천으로 보름달이 떠올랐다. 들녘의 집도 사람도 분간이 안 되는 시간 속에서 소식의 「적벽부」를 꺼내 읽었다.

차고 기우는 것이 저와 같으나 마침내 영원히 사라지는 것은 아니다. 대체로 변한다는 데서 들여다보면 천지도 한순간일 수밖에 없으며, 변하지 않는 데서 보면 사물과 내가 다함이 없으니 어찌 또 부러워하리오.

무이구곡武夷九曲은 중국 푸젠성에 있는 무이산의 높고 기이한 봉우리 사이를 아홉 굽이로 돌아 흐르는 약 7.5킬로미터 길이의 계곡이다. 무이구곡 곳곳에는 도교적인 배경을 가진 경물과 유적이 많이 있으며 무이산의 이름도 도교 설화에 등장하는 '무이군武夷君'에서 나온 것이라고 전해진다. 빼어난 봉우리와 암벽 사이를 흐르는 계곡의 아름다운 경관으로 지금도 세계의 여행객이 찾아오는 곳이다.

남송의 유학자였던 주자朱熹, 1130~1200는 1183년, 무이구곡의 제5곡에 있는 은병봉 아래에 무이정사武夷精舍를 짓고 제자들에게 강학講學을 했다. 정사가 완공된 이듬해에 주자는 제자들과 함께 무이구곡을 유람하며 시를 지었는데, 각 계곡마다 대표적인 경치를 주제로 뱃놀이의 흥취를 쓴 「무이도가武夷櫂歌」 10수는 다음과 같다.

무이산 위에는 신선이 살아
산 아래 차가운 물은 굽이굽이 맑네
그중에 기이한 절경을 알고 싶어
두세 마디 노 젓는 소리 한가롭구나

일곡의 물가에서 낚싯배에 오르니

만정봉 그림자는 청천에 잠겼네

홍교가 끊어지고 나니 소식이 없어

만학천봉萬壑千峯이 푸른 안개 속에 갇혀 있구나

이곡에 우뚝 솟은 옥녀봉이라

꽃을 꽂고 물가에서 누구를 위해 단장했나

도인은 양대陽臺의 꿈을 다시 꾸지 않으니

앞산에 흥취가 젖어 푸르름 겹겹이구나

삼곡에서 그대는 가학선架壑船을 보았는가

노를 내려놓은 게 몇 년인지 모르네

뽕밭이 바다가 되는 세월이 지금 이와 같아서

물거품처럼 바람 앞 등불처럼 내가 가련하구나

사곡은 동서 양쪽으로 바위 암벽이 있어

벼랑에 핀 꽃은 이슬이 맺혀 푸른빛이 늘어졌네

금계가 울음을 그친 후 본 사람이 없는데

달빛은 빈산에 차고 물빛은 연못에 가득하구나

오곡은 산 높고 구름이 짙어

오랫동안 안개비에 평평한 숲이 어둑하네

숲속에 있는 나그네를 사람들은 알지 못하니

육곡에는 푸른 병풍이 푸른 물굽이로 둘러싸이고
초막은 종일 사립문을 닫아놓았네
나그네가 노를 기울이니 벼랑의 꽃이 떨어지는데
원숭이도 새도 놀라지 않는 봄의 정취가 한가롭구나

칠곡에서 떠난 배가 푸른 여울을 거슬러
은병봉과 선장봉을 다시 돌아보네
안타깝게 어젯밤 산 위에 비가 내려서
폭포가 더 생기니 더욱 서늘하구나

팔곡의 바람이 안개를 걷으려 하니
고루암鼓樓巖 아래 물길이 휘감아 거스르네
이곳에 아름다운 경치가 없다 말하지 말라
여기에서부터 유람객은 올라오지 않는구나

구곡에 다다르니 눈앞이 확 트여서
이슬 젖은 뽕나무와 삼麻, 평천이 보이네
어부는 다시 도원 가는 길을 찾지만
모름지기 인간세상의 별천지로구나

한편 성리학을 건국이념으로 삼았던 조선의 문인들은 주자의 일생과 학문을 삶의 모범으로 삼았다. 주자의 뱃놀이를 떠올리며 이 땅의 강이나 계곡에서 뱃놀이를 했고, 「무이도가」를 차운해 시를 지었다. 또 주자의 초상화를 걸어놓고 「무이구곡도武夷九曲圖」의 그림을 모사하고 간직하면서 주자의 삶을 본받고자 했다. 그러면서 아예 산수가 수려한 곳을 찾아 구곡이라고 이름 짓고 실제로 그곳을 거처로 삼아 살기도 했다.

구곡을 조성하고 경영하면서 산수 속에서 주자를 흠모하며 산다는 것은 은일의 삶을 뜻한다. 특히 세상이 어지럽고 도가 무너진다고 여겨질 때, 세속을 떠나 잠시 피해 있는 것이 선비의 삶이라 여기던 시대였다. 문인들에게 은일은 삶의 방법을 모색하는 철학적 사유이기도 했다. 이처럼 문인들은 성리학을 공부하고 숭배하면서 주자의 삶과 사상을 이어갔다.

흥미롭게도 조선시대에는 문인의 학맥에 따라 「무이도가」의 내용이 도학道學의 단계를 상징하는지 아니면 산수 유람의 흥취를 쓴 것인지에 대해 주장을 달리했다. 또 서로 달랐던 한 가지는 제9곡 시(九曲將窮眼豁然 桑麻雨露見平川 漁郎更覓桃源路 除是人間別有天)에 등장하는 도원에 대한 생각이었다. 주자는 9곡 시에서 평범한 마을에 백성들이 키우는 뽕밭과 삼밭이 보인다고 노래했다. 말 그대로 이해한다면 사람이 살아가는 평범한 세상이 바로 도원이라고 해석할 수 있다. 반면에 어부가 다시 도원을 찾는다고 했으니 여기서 그치지 말고 궁극적으로 더 나아가야 한

다고 생각한 문인들도 있었다.

무이구곡에 관심이 많던 퇴계退溪 이황李滉, 1501~70은 「무이구곡
도」를 모사했다는 기록을 남겼지만 확실한 그림은 전해지지 않
는다. 현재까지 전해지는 「무이구곡도」 중 가장 오래된 것이 1565
년경 그려지고 이황이 발문을 쓴 「주문공무이구곡도朱文公武夷九曲
圖」이며 현재 영남대학교박물관에 소장되어 있다. 이 그림은 중국
에서 건너온 그림의 모사본으로 여겨진다. 이후 1592년에 이성길
이 그렸다고 전해지는 「무이구곡도」가 국립중앙박물관에 있는데,
4미터에 달하는 비단 두루마리에 횡축으로 그려져 있다. 이처럼
「무이구곡도」는 다양한 형태로 모사되기도 하고 그려지기도 하면
서 조선 후기까지 이어졌다.

문인들은 그림을 감상하고 차운하는 데 만족하지 않았고, 직
접 구곡을 조성하기에 이르렀다. 그중에서도 율곡栗谷 이이李珥,
1536~84가 황해도 해주에 조성했던 고산구곡高山九曲, 이황의 제자
들이 경북 안동에 조성했던 도산구곡陶山九曲, 충북 괴산에 있는
송시열宋時烈, 1607~89의 화양구곡華陽九曲, 강원도 화천에 있는 김수
증金壽增, 1624~1701의 곡운구곡谷雲九曲이 대표적이다. 이이나 이황,
송시열 이외에도 조선의 많은 문인은 앞다투어 전국 여기저기에
구곡을 조성해 주자의 삶을 본받으려 했다. 특히 김수증은 자신
이 은거했던 화천의 곡운계를 구곡의 경치로 삼아 조세걸曺世傑,
1635~1705 이후에게 그림을 청했는데 국립중앙박물관에 소장된 『곡

운구곡도첩谷雲九曲圖帖』이 그것이다. 이 그림은 주자의 무이구곡과는 달리 자신이 거처하는 곳의 아름다운 경치를 구곡으로 삼았던 문인의 생각을 엿보게 한다. 무이구곡을 선망했던 문인과 화가들이 자신의 소유지를 사랑하고, 그 땅에서 학문과 예술을 구현하고자 한 의지였다고 말할 수 있다.

18세기 문인화가였던 강세황姜世晃, 1713~91이 그린 「무이구곡도」가 있다. 강세황은 무이구곡 1~9곡을 그림으로 그리고, 각 곡마다 주자의 시 「무이도가」를 써놓았다. 그림의 끝에는 "1753년 7월 하순에 강세황이 그렸다(癸酉七月下澣姜世晃寫)"라고 밝혀 강세황이 그린 연대를 알 수 있다. 이전까지 대부분의 「무이구곡도」는 기이한 형상의 암벽과 하늘로 솟은 산봉우리들, 아홉 개의 골짜기를 휘돌아 흐르는 계곡으로 이루어졌었다. 반면에 강세황이 그린 「무이구곡도」의 계곡은 조선의 산수처럼 비교적 부드럽고 완만하게 그려져 산봉우리나 암벽들이 그다지 괴이하지도 치솟지도 않았다. 무이구곡을 직접 가본 적이 없었던 강세황은 지식으로 알고 있던 무이구곡의 모습을 제 나름대로 해석하여 조선에 맞게 변용했던 것은 아닌가 하는 생각이 든다. 금강산이나 송도 등을 기행하고 화첩을 남긴 강세황은 우리의 땅에 무이구곡이 있다면 바로 이런 모습일 것이라고 상상했을 것이다. 또 강세황이 진경산수가 유행하던 시절 우리의 땅과 이 땅에 살아가는 사람들의 모습을 그렸던 단원檀園 김홍도金弘道, 1745~1805 이후의 스승이었다는 사실을 떠올리면 쉽게 수긍이 가는 일이다.

앞에서 언급했듯, 조선 중기 문인들이 「무이도가」 9곡 시에 대해서 제각기 다른 주장을 펼쳤던 시기가 있었다. 1곡에서 8곡까지 그처럼 기이하고 아름다운 경치를 보고 왔는데 마지막 9곡의 평범한 풍광을 어떻게 이해해야 했을까. 주자의 유람이 도학을 상징하건 그저 아름다운 뱃놀이였건 그곳에서 어부가 도원으로 가는 길을 다시 찾는다는 건 당연히 마음에 걸리는 일이다. 여기가 별천지인지 아니면 어부가 찾는 다른 곳에 별천지가 있다는 말인지에 생각이 미칠 수밖에 없었을 것이다. 주자는 해답을 주지 않았다. 여기가 별천지로구나 생각하다가도, 달리 생각하면 어찌 여기를 별천지라고 하는가라고 해석할 수도 있기 때문이다.

강세황의 「무이구곡도」에서는 다양한 산봉우리와 암벽이 9곡에 이르러 성글고 낮아지는 게 확연히 보인다. 사람들이 살아가는 마을인 성촌星村으로 가는 길은 더 아스라하게 묘사되었다. 멀리 지붕만 보이는 집들을 둘러싼 나무들은 넓적한 잎사귀를 매단 뽕나무이고, 더 멀리 마를 키우는 삼밭이 있을 것이다. 낮게 떠 있는 암봉岩峰 사이로 나지막한 다리가 있고 완만한 능선이 뻗어 있는 평온한 풍경 속에 지식인들이 논쟁하던 별천지가 있는 것은 아닐까. 누군가 9곡의 암벽 아래에 서서 마을로 가는 다리를 쳐다보고 있다. 저 선비는 혼잣말을 하고 있었을지 모르겠다. 사람들이 살아가는 일상에서 도를 찾자. 그 도가 백성들을 이롭게 하리니.

강세황, 「무이구곡도」 중 제1곡 부분. 종이에 담채. 전체 25.5×406.8cm, 1753년, 국립중앙박물관

강세황, 「무이구곡도」 중 제2·3·4곡 부분

武夷九曲圖

강세황, 「무이구곡도」 중 제9곡 부분

금강산의 진경

—

　조선시대에 산수를 유람하는 일은 자연의 섭리 속에서 주어
진 본성을 자각하고 이치를 터득하려는 의도에서 시작되었다. 그
들이 찾아간 곳은 꿈속에 있는 도원이나 먼 옛날 먼 나라 사람
들이 살았다는 무릉도원이 아니라 바로 지금 눈으로 보고 대면
하는 내 나라의 아름다운 산수였다. 피부에 와닿는 바람과 햇빛
과 솔 내음과 물소리에 모두 경탄하며 삶의 희열을 느꼈을 것이
당연하다. 그래, 바로 이것이 이승이다. 이승에서 맘껏 노닐다 가

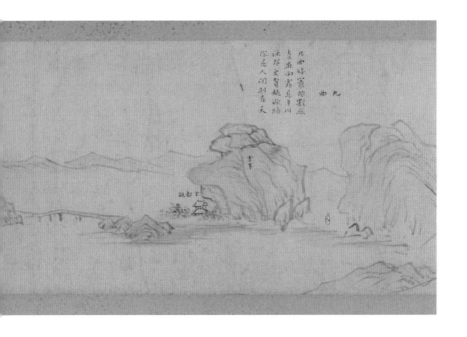

는 게 우리에게 주어진 생이 아니던가.

우리는 아름다운 풍광을 보면서 별 뜻 없이 진경산수라고 부르기도 한다. 조선의 선비들에게 진경이란 실재하는 경치이면서 자연의 섭리와 이치를 터득할 수 있는 아름다운 경치를 의미했다. 그래서 진경산수라는 용어에는 '실재하는 경치'와 '참된 경치'라는 의미가 공존한다. 참된 경치라니, 그렇다면 참되지 않은 경치가 있다는 말인가. 참되다는 것은 이상을 뜻한다. 그렇게 해석하면 진경산수는 이상향의 의미를 지닌 산수가 된다.

금강산은 조선시대를 관통하며 많은 문인과 화가가 시를 읊고 그림을 그린 대표적인 장소였다. 문인들은 금강산 유람을 하나의 격식이자 통과의례처럼 여기기도 했다. 그러다보니 가난한 사람에게 금강산 유람은 생전의 꿈일 뿐이었고, 돈과 권력과 의지가 있는 사람들은 금강산을 다녀온 일을 큰 자랑거리로 삼았다. 특히 조선 후기 문인사회에서 산수기행문의 풍조에 힘입어 금강산 유람은 유행처럼 번지기 시작했다. 이전에는 옛 성현들의 거처나 아름다운 산수의 풍경을 시문과 그림을 통해 간접적으로 경험했다면, 이제는 자신이 속한 땅에 실재하는 산수를 찾아가는 유람으로 변모한 것이다. 이러한 새로운 문화는 조선 후기에 일단의 문인들이 시작한, 산수 자연과의 교감을 통해 이치를 깨닫고 창작하는 진시眞詩 운동과 함께 정선의 진경산수가 탄생하는 문예풍조로 확대되었다.

17세기에 들어서면서 문인들은 예인이나 화가를 대동하고 유람하면서, 경치 좋은 곳에 앉아 음악을 감상하고 화가에게 그림을 청했으며 자신들은 시와 기문을 남겼다. 정선은 1711년부터 금강산 유람에 동참해 아름다운 금강산의 경치를 그림으로 남겼다. 김창협金昌協, 1651~1708의 몇 마디 글이 당시 금강산을 유람했던 문인들의 소감을 대표할 만하다. 김창협은 1671년 늦여름에 한 달 동안 금강산을 유람하고 와서 "금강산을 처음 본 뒤로, 여태 보았던 산은 모두 흙무더기와 돌덩이에 지나지 않는다고 생각했다. 이제 동해의 총석정을 보고 나니, 평생 본 물이란 모두가 작

은 개울이거나 소와 말의 발자국에 고인 물에 지나지 않음을 알 겠다"라고 했다. 당시 많은 문인이 금강산의 비경에 찬탄을 금치 못했을 것이 짐작된다.

금강산 유람의 의미는 가보지 않은 곳의 풍경 대신 직접 발로 걸어서 갈 수 있는 곳, 직접 눈으로 볼 수 있는 곳을 찾아 떠났다 는 데 있다고 해도 과언이 아니다. 그 의미는 막연한 관념을 벗어 나 실제 경험하는 현실에 눈을 돌린 것이라고 말할 수 있다. 물 론 이런 조짐은 한순간에 생긴 것이 아니라 이미 오래전부터 조 금씩 시도되었던 변화였다. 이런 변화가 사람들의 삶을 제대로 이해하고 경험하고 극복하는 데에도 자극이 되었을 것으로 생각 된다. 실재하는 삶에 관심을 두면서 지금, 여기, 존재하는 나의 상황을 제대로 받아들이게 되지 않았을까. 그래서 금강산을 찾 은 문인들은 도학이나 이치를 생각하고 정신을 수양한다는 의미 말고도 아름다운 경치를 보고 찬탄하며 시를 쓰고 그림을 남기 고 기문을 남겨 유람의 행적을 기록하는 일에 몰두하기도 했던 것이다.

허목許穆, 1595~1682의 「산수기山水記」를 보면 금강산에는 사찰과 암자가 모두 108개 있다고 하면서, 그중 정양사의 산 중턱에서 바라다보이는 산봉우리들이 겹겹이 아득하여 끝이 없을 지경이 라고 했다. 정양사는 내금강의 비홍교를 건너 장안사를 지나 표 훈사에서 북쪽으로 5리(2~3킬로미터)쯤 떨어진 산등성이에 위치 한 사찰로 『대장경大藏經』 한 질이 소장되어 있었다고 한다. 고종

대에 영의정을 지냈던 이유원에 의하면 내금강은 대부분 바위로 이루어졌는데 정양사의 헐성루가 있는 곳은 오히려 흙이 두둑히 쌓여 있었다. 내금강에서 조망이 좋기로 이름난 정양사에서도 헐성루가 단연 으뜸이어서 올라서서 보면 광활한 금강산 1만2000봉이 눈앞에 있었다고 전한다.

국립중앙박물관에 소장된 정선의 「정양사도正陽寺圖」는 서른 개의 면으로 접힌 한지에 그려진 부채 그림으로 일반적으로 선면화扇面畵라고 부른다. 부채에 그린 그림은 가까운 사이에 전별을 기념하는 선물로 많이 이용되었다. 그러다가 점점 부채 그림의 장식성도 강해지고 조선 후기 이후 감상용으로 소장하려는 욕구가 늘어나면서 많이 그려지게 되었다. 부채 그림은 부채에 직접 그리기도 했지만, 선면화를 위해 부채처럼 재단된 종이에 그리기도 했다. 또 부채에 그린 이후에 대나무 살을 없애고 화선지만 떼어내 다시 화첩으로 만들기도 했다.

「정양사도」는 부채의 왼편에 '正陽寺'라고 쓰고 다시 '謙老'라고 쓴 것으로 봐서 정선이 노년에 그린 것으로 생각된다. 사실 화가들은 화필이 무르익은 장년 이후 노년에 부채 그림을 그리는 경우가 많았다고 한다. 그 이유는 일반 화선지에 그리는 것보다 부채에 그리기가 훨씬 더 어렵기 때문이었다. 부챗살의 한 면에만 종이를 발랐던 조선의 부채 그림은 잘못하면 부챗살에 붓이 어긋나기도 했고, 먹을 덧칠하게 되면 얼룩이 얼비치기도 해서 되

정선, 「정양사도」, 종이에 담채, 22.1×61㎝, 18세기, 국립중앙박물관

도록 빨리 그려야 했다.

「정양사도」는 정양사와 금강산 1만2000개 봉우리 주위에 구름인 듯 안개인 듯 깔린 푸른 기운을 선염渲染으로 처리해 금강산의 신비로움을 아련하게 보여준다. 선염은 화면에 물을 적시고 마르기 전에 먹을 칠해 물기를 머금은 서정적인 분위기를 표현하는 기법이다. 정양사를 가장 앞쪽에 배치했고 묵점으로 우리의 산수가 지닌 토산의 질감을 표현했다. 왼쪽은 진한 먹으로 산세와 나무를 은은하면서 고요하게 그렸고, 오른쪽에서는 선으로 내려 그은 준법만 사용해 멀리 아득한 골산骨山의 봉우리들을 빼곡하게 그려넣었다. 빽빽한 봉우리와 봉우리 사이에 있는 암자와 사찰까지도 섬세하게 그려 무엇 하나도 어수룩하게 지나가지 않은 정선

이승에
노닐다

「정양사도」 중 천일대 부분

의 붓질을 느끼게 한다. 그러면서 1만2000봉의 맨 뒤에서 푸르스름한 정수리를 내미는 비로봉을 그림의 한가운데에 자리해 구성의 치밀함을 보여준다.

정양사에 있는 이층 누각이 헐성루이고 앞에 있는 언덕은 천일대天逸臺인데 천일대天一臺 혹은 천을대天乙臺라고도 불린다. 천일대에는 두 사람의 선비와 심부름하는 소년이 서 있고, 서로 이야기를 나누는 선비들을 소년이 물끄러미 쳐다보고 있다. 헐성루와 천일대 사이로 보이는 바위기둥이 바로 금강대이다. 예전에는 푸른 학이 둥지를 틀었다고 하지만 직접 봤다는 사람이 없는 것을

보면 전설은 전설일 뿐이다. 그래서인지 정선의 그림 중에는 학이 없어도 푸른 학이 있는 듯, 푸른 기운을 두른 「금강대金剛臺」가 있다. 「정양사도」를 보고 있으면 지금 막 천일대에 올라 1만2000봉을 바라보는 느낌이 드는 건 단순히 화가의 재주 때문인가.

쇠락한 양반 가문 출신인 정선은 인왕산 아래 지금의 경복고등학교 자리인 순화방 유란동이라는 곳에서 태어나 그의 나이 50을 넘겨 인왕곡으로 이사했다. 인왕곡은 지금의 옥인동으로, 일제강점기에 옥류동과 인왕곡을 합쳐 옥인동이라고 개칭했다. 당시 순화방의 장동은 안동 김씨가 대대로 살던 곳이었는데, 안동 김씨 집안은 병자호란 당시 강력한 척화파였던 김상헌金尙憲, 1570~1652, 김상용金尙容, 1561~1637 형제의 절의節義로 인해 명문가로 발돋움했던 가문이다.

정선과 안동 김씨 집안은 정선의 고조부 대부터 서로 교유가 있었다고 알려졌다. 그런 배경에서 정선은 김상헌의 증손자이자 영의정을 지낸 김수항의 아들, 김창흡金昌翕, 1653~1722의 문하를 드나들게 되었다. 김창흡은 형인 창협과 함께 백악사단이라고 부르는 문단의 큰 흐름을 주도했던 노론의 핵심 문인이었다. 이후 시인과 화가의 우정으로 유명한 이병연李秉淵, 1671~1751과의 만남도 김창흡의 문하에서 시작되었으리라 여겨지고 있다.

겸재 정선의 금강산 그림은 우리의 산천을 있는 그대로 묘사하면서도 과장된 표현과 왜곡을 섞어놓아 화가의 마음으로 바라

본 경치라고 말해진다. 정선은 1711년 신태동을 비롯한 여러 문인과 함께 금강산을 유람하고『신묘년풍악도첩辛卯年楓嶽圖帖』을 남겼으며, 이듬해인 1712년에는 금화 현감으로 있던 이병연의 초청으로 이병연의 부친인 이속, 아우 이병성 등과 함께 금강산을 방문했다. 이때 그렸던 그림을 묶은『해악전신첩海嶽傳神帖』이 있었지만 지금은 전해지지 않고 이후 1747년에 다시 제작된『해악전신첩』이 간송미술문화재단에 소장되어 있다. 그러나 1747년에 정선이 다시 금강산에 갔다는 기록이 없어서 당시 금강산 유람을 했었는지 아니면 기억에 의존해 다시 금강산을 그렸는지는 확실하지 않다.

정선은 어린 시절부터 성리학과 역학을 공부했으며 그림에서도 음양의 조화와 대비의 원리를 독특하게 표현했다. 그는 묵법을 이용해 부드러운 음의 기운인 흙산을 그렸고, 붓질에 따라 달리 표현되는 성질을 이용해 뾰족하고 날카로운 바위산을 양의 기운으로 표현했다. 정선은 금강산을 유람하면서 우리 땅에 존재하는 바위와 흙과 수목이 만들어내는 질감을 그대로 묘사함으로써 사물들의 생명감이 온전히 드러나게 했다. 바위산은 내리꽂히는 수직으로 표현했고, 암벽은 도끼날로 두툼하게 치듯이 먹빛을 쌓아 오랜 세월의 깊이를 보여주었다. 흙산은 붓을 뉘어 따스하고 부드럽게 표현하고 나무의 잎사귀는 짙은 먹을 가로로 슬쩍 눌러 푸르고 싱싱한 생명력을 강조했다. 그렇게 해서 우리 산천의 아름다움을 오로지 아름다움 그대로, 느껴지는 그대로 표현할 수 있었

던 것이다. 눈에 보이는 단순한 외형이 아니라 본질을 그대로 표현하는 것이 그가 시작한 진경산수였다. 그렇다면 정선에게 그림의 최종 목표는 대상의 정확한 묘사가 아니라 내면적인 특징을 잘 표출하고, 대상의 변형과 과장을 통해 본성의 가치를 드러내보이는 것에 있었는지도 모르겠다.

겸재 정선의 그림 솜씨는 1733년에 경상도 청하 현감으로 부임하면서 더욱 무르익어갔다. 그러나 벼슬을 한 지 20년이 다 되도록 종6품인 현감에 머물렀던 벼슬길에서 정선은 몸도 마음도 힘들고 곤궁했을 것이다. 당시 삼척에는 부사로 부임한 이병연이 있었으며 간성에는 이병성이 군수로 나가 있기도 했다. 만약 이 시기에 동해안으로 이어진 고장에서 관직을 맡고 있던 세 사람이 함께 어울려 금강산 기행을 하게 되었다면, 이때 그렸을 그림이 바로 「금강전도金剛全圖」이다. 화면의 오른쪽 상단에 쓰인 관지款識로 인해 이 그림이 갑인년甲寅年인 1734년 겨울에 그려졌을 것이라는 추정이 가능하다. 그러나 연구에 의하면 관지는 정선이 「금강전도」를 그린 이후에 소장자나 감상자가 써넣었을 것으로 보인다.

「금강전도」는 겨우 130센티미터의 길이와 94센티미터의 폭을 가진 종이에 산봉우리 1만2000봉이 남김없이 그려진 그림이다. 그림의 구도는 마치 태극처럼 휘돌아가는 듯 보이기도 하고, 연

꽃 봉오리가 위를 향하여 오므린 모습 같기도 하다. 정선이 1만 2000개 꽃봉오리의 주변에 칠해놓은 옅은 먹칠의 푸르스름한 기운 때문에 신비스러워 보이는 효과까지 얻었다.

장안사의 무지개다리인 비홍교를 시작으로 봉우리 사이에 앉은 표훈사, 정양사와 원통암, 보덕굴, 마하연, 은적암, 영원암, 지장암 등 작은 암자까지도 고스란히 그려져 있다. 「금강전도」의 한가운데를 가로지르는 만폭동의 물소리가 장엄하게 느껴지는데, 금강대에서 오른쪽 위로 오르면 깎아지른 벼랑 위에 쇠기둥으로 떠받친 보덕굴이 있다. 다시 그 계곡을 따라 올라가면 만회암과 마하연이 있고 거기서 올려다보이는 바위에 높이가 20미터나 되는 묘길상이 그려져 있다. 또 그림의 윗부분에는 금강산 비로봉이 우뚝 솟아 있어 금강의 위엄을 여실히 보여준다. 그림 속 모든 봉우리가 유연한 몸놀림으로 세상의 중심을 향해 상승하고 있다. 산봉의 끝은 날카롭고 예리하지만 전체적인 금강산은 부드럽다. 날개를 펼친 새의 눈으로 금강산을 속속들이 들여다보면서 붓을 세워 생명을 불어넣은 그림이다. 즉, 위에서 내려다보는 묘사법인 부감시俯瞰視를 이용해, 사람이 한눈에 다 볼 수 없는 광활한 풍경을 한 화면에 다 들어오게 표현했다. 비행기도 드론도 없던 시대에 어떻게 가능했는지 신기하기만 하다. 금강산의 봉우리를 다 오르내렸다 하더라도, 각각의 형태와 개성과 조합과 어우러짐까지 오목거울로 모아놓은 것처럼 한 폭에 담아놓았다.

그래서 이 그림 속의 금강산은 단순히 한반도 동쪽에 있는 산

萬二千峯皆骨山何人用

意寫真頎氣杳冥

勳扶衆外

積氣雖諸

世界

間

衆泉

芙蓉湶素

又半林松

栢徑玄間繼今脚

輪頂今遍事似休邊者不慳

金剛全圖

謙齊

甲寅
冬
至

정선, 「금강전도」, 종이에 담채, 130.7×94.1㎝, 18세기, 삼성미술관리움

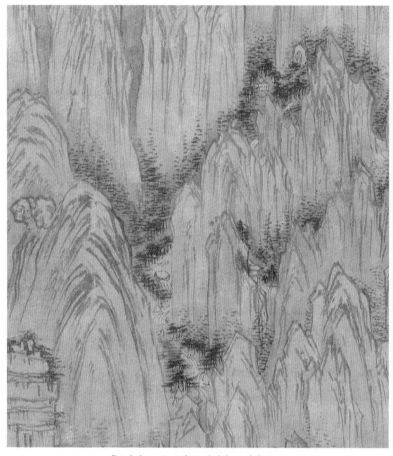

「금강전도」 중 보덕굴, 만회암, 묘길상 부분

이 아니다. 정선의 마음속을 몇 번이나 들락날락하면서 자신의
진정한 본질을 보여주는 살아 있는 생명체다. 정선에게 금강산은
인간세상 안에 들어와 있는 별천지, 함부로 건드리지 못하는 성

스러운 공간이다. 그러나 무릉도원처럼 어디엔가 있어도 누구도 찾을 수 없었던 도원이 아니다. 두 발로 걸어서 두 눈으로 바라볼 수 있는 이승의 도원, 삶이 이어지는 동안의 도원이다.

2장

기억으로
살다

호랑이는 가죽을 남기고 사람은 이름을 남긴다고 했다. 그래서 현대를 살아가는 사람들이 너도나도 블로그를 하고 인스타그램을 하고 페이스북을 하면서 제 이름을 남기려는 게 아닐까.

세월이 흐르면 누구나 자신의 생을 사랑하고 있었다는 것을 알기 시작한다. 너무나 절절한 생의 욕구가 절망의 밑바닥을 헤엄치다가 솟아오르기도 한다. 어떤 영원의 순간이 오면, 삶과 죽음이 그 경계를 허물고 새로운 길을 내어줄 것이라고 믿는 것이다. 사람들은 희망을 말하지 않고 소리 내어 기뻐하지 않으면서, 자신을 버티며 생을 완성해가고 있다. 마치 식물이 스스로 엽록소를 만들어 푸르러지며 제 자손을 번식시키듯이.

죽음 앞에 서면 마치 거울 앞에 홀로 서 있는 듯 외롭고 고독해질 것이다. 누구도 경험하지 못한 죽음의 시간을 우리는 과연 어떻게 견뎌낼 것인가. 과연 견뎌낼 수 있을 것인가. 다만 이것 하나는 생각할지 모르겠다. 나를 기억하라. 나를 기억해다오. 내가 너희와 세상에 함께 있었다는 사실을 부디 기억해다오. 절절하게, 어쩌면 입술을 깨물며 간절하게 눈으로, 눈으로 말할 것이다.

나의 한평생은 바위의 등허리 같았고 도끼날처럼 서슬 퍼랬으며 또 강물처럼 오래도록 맑았음을 기억해다오. 죽음은 두렵지 않았지만 세상과 이별하는 것은 힘들었음을 기억해다오. 나의 둥근 턱과 빛나는 광대와 복숭앗빛 얼굴을 기억해다오, 제발.

—

　조선 600년, 우리가 기억하는 황진이, 매창, 소백주, 매화는 아름다운 시를 남긴 기녀 출신의 여성 문인들이었다. 그들은 사회적으로 홀대받았던 여성이었지만, 문화예술 면에서는 사대부의 문화에 걸맞은 기예를 갖췄던 인물들이었다. 일반 여성들에 비해서 남성들과 어울려 사회활동을 할 수 있었고 경제력을 가질 수 있었으며 교육을 통해 기녀가 되었다는 점에서 특별한 계층이었다고 말할 수 있다.

　그러나 기녀라는 칭호가 수식어처럼 현재진행형으로 계속되고 있음은 안타깝다. 기녀의 사회적 신분에 대해서만 말하는 것이 아니라, 절세 미모와 절대 애정의 대표 인물로만 기억되는 일이 실망스럽다는 이야기다. 다행히 이제는 문학인으로서의 존재를 인정받는 시대가 온 것이 위안이라면 위안이다.

　조선의 기녀 중에는 시인으로서가 아니라 의인으로 기억되는 여인도 있다. 평양의 계월향桂月香, ?~1592과 진주 남강에서 왜장을 붙들고 뛰어내렸다는 논개論介, ?~1593를 우리는 의기義妓라고 부른다. 논개가 왜장과 함께 강물에 투신해 목숨을 버린 반면, 계월향은 임진왜란 당시 조방장助防將 김응서와 공모해 왜장을 죽였으면서도 오히려 김응서에 의해 죽음을 맞았다는 점에서 상대적으로 그 존재감이 부각되지 못했다. 더군다나 후대로 오면서 설화적

요소가 덧입혀져 계월향의 확실한 행적을 알기가 더 어려워졌다. 1815년에 그려졌다는 계월향의 상상도인 「계월향 초상」은 한 사람의 기녀를 제대로 기억하는 일이 얼마나 어려운지 알 수 있게 한다. 18세기 이긍익李肯翊, 1736~1806이 저술한 『연려실기술燃藜室記述』은 그날의 일을 이렇게 전하고 있다.

계월향이 김응서를 안내하여 성에 들어가 왜장이 깊이 잠든 밤을 틈타 막사 안으로 들어갔다. 왜장은 의자에 걸터앉아 자고 있었는데, 두 눈을 부릅뜬 채 쌍검을 어루만지며 만면에 홍조를 띠고 있는 것이 금방이라도 사람을 벨 것만 같았다. 김응서가 단칼로 왜장의 머리를 쳐서 이미 머리가 땅에 떨어졌음에도, 그가 던진 칼이 벽과 기둥에 날아와 꽂힐 정도였다. 김응서는 왜장의 머리를 들고 뛰쳐나왔고, 계월향이 뒤따라 뛰어왔지만 둘 다 목숨을 건지기 어렵다고 생각한 김응서는 계월향을 칼로 베고 혼자 성을 넘어왔다. 이튿날 새벽, 왜적의 진지에서는 왜장의 죽음을 알고 크게 놀라 소란이 일어났고, 왜군들은 사기를 잃고 말았다.

그런데 『평양지平壤誌』에서 인용했다고 한 이 글은 계월향이 죽은 이후에 구전으로 전해져온 이야기다. 『평양지』는 1590년 처음 편찬된 이후 원래의 읍지邑誌에 새로운 내용을 추가해서 1730년에는 『평양속지平壤續誌』로 간행되었다. 『평양속지』의 내용에 의

하면, 왜장인 소서행장小西行長의 부장 중에 한 사람이 계월향에게 반해서 자신의 진지에 계월향을 억지로 가둬놓고 꼼짝 못하게 했다. 어느 날 계월향은 친척을 만나고 오겠다고 거짓말을 하고 진지를 빠져나가 평양성 위에 올라 오빠를 부르며 슬프게 울었는데, 이 사연을 듣고 김응서가 달려갔다는 것이다. 아마도 그날 계월향은 대동문을 나와 성곽 위 길을 따라 연광정練光亭으로 향하면서 눈물을 흘렸는지도 모르겠다. 연광정은 외국의 사신이나 지체 높은 분들을 위해 풍악을 울리던 곳으로, 평양성의 기녀들이 수시로 연회에 불려나오던 곳이 아닌가. 다시 연광정에 오니 계월향의 마음은 더 쓰리고 더 서러웠을 것이 당연하다. 다행히 울음소리를 듣고 달려온 김응서에게 자신을 왜놈에게서 빼내주면 죽음으로 은혜를 갚겠다고 약속을 했고, 김응서를 오라버니라고 속이며 왜군의 진지 안으로 들어갔던 것이다. 김응서는 1583년 무과에 급제한 후 정주목사, 평안도 병마절도사를 지낸 인물로 이름을 경서景瑞로 개명했다고 전한다.

전해오는 이야기가 사실인지 왜곡인지 알 수도 없으려니와 알고 싶지 않은 점도 분명 있다. 왜 김응서는 계월향을 죽여야만 했을까. 혹시 계월향이 스스로 죽고자 한 것은 아니었을까. 아니면 살고자 했지만 죽을 수밖에 없었을까. 계월향은 처음부터 의로운 일을 하려는 목적으로 계책을 꾸민 것일까. 이렇게 채워지지 않는 의문과 궁금증 때문에 오히려 오랫동안 그녀를 잊고 있었던 것은 아닌지 모르겠다. 계월향이 죽은 지 200년이 지난 뒤

작자 미상, 「계월향 초상」, 비단에 채색, 105×70㎝, 1815년, 국립민속박물관

그녀의 초상화가 그려졌다. 「계월향 초상」은 2008년에 일본 도쿄에서 발견된 후 지금은 국립민속박물관에 소장되어 있다. 왜장을 죽인 기녀의 초상이 어떻게 일본에 가 있었는지 「계월향 초상」의 수난사도 안타깝다.

계월향의 초상화에는 초상 상단에 제기題記가 쓰여 있다. 내용은 '의기 계월향'으로 시작되는데 그날의 일을 간략하게 쓴 뒤에 1815년 여름에 장향각藏香閣에 걸어 제사를 지내기 위해 이 초상화를 그렸다고 한다. 그다음에는 『평양속지』에 실린 내용과 「김장군경서유사金將軍景瑞遺事」를 이어서 써넣었다. 계월향이 죽은 지 200년이 지나서 그려졌으니 초상화는 상상으로 그린 그림이고, 화풍도 당대 미인도의 도상을 따른 지방 화원의 솜씨로 보인다.

계월향은 오른쪽으로 약간 틀어앉아 왼쪽 얼굴의 10분의 7을 보여주는 좌안칠분면左顔七分面으로 그려졌다. 머리에는 가채를 얹었고 기녀가 즐겨 입던 초록색 저고리에 옥색 치마를 입고 앉아 있다. 가채에는 비녀를 꽂아 김응서의 소실이었다는 이야기를 떠올리게 하고, 한편으로는 의기로서 기품 있는 자태를 돋보이게 하는 효과를 노린 듯도 하다. 가늘고 둥근 눈썹, 가느다란 눈매, 우뚝한 코와 둥글게 말린 콧등, 작은 입술과 도톰한 인중은 혜원惠園 신윤복申潤福, 1758~?의 「미인도」를 많이 닮았다. 물론 신윤복의 「미인도」보다 자연스러운 맛이 없고 도식적이지만 제향을 위한 초상화였으므로 작품의 미적 가치를 논할 일은 아니다. 다만,

「계월향 초상」 노리개 부분

계월향의 콧날이나 볼과 턱 그리고 목선에 칠한 음영으로 보아 신윤복의 「미인도」보다 이후에 그려졌을 것으로 생각되는 그림이다. 「계월향 초상」이 그려진 시기가 19세기 초이므로 신윤복의 「미인도」는 18세기 후반에 그려졌을 것으로 짐작된다. 아마도 「계월향 초상」이 그려질 때는 신윤복의 「미인도」가 모범 답안처럼 생각되었을 것이다.

계월향은 고름에 '제계齊戒'라고 새긴 노리개를 달고 있다. 사당에 걸린 그림이었으니 '나를 바라보는 당신들은 몸과 마음을 단정히 하라'는 무언의 표시였을 것이다. 계월향은 깃과 곁마기, 그리고 끝동에 회장이 된 삼회장저고리를 입고 있다. 깃과 곁마기는 짙은 감색으로 소매의 끝동은 담청이다. 저고리의 소매통은

우리가 아는 한복과는 상당히 다르다. 태극선처럼 둥근 배래가 없이 좁고 긴 소매가 영 답답해 보인다. 그래서 정조 대 규장각 검서관을 지냈던 이덕무李德懋, 1741~93는 그의 시문집 『청장관전서靑莊館全書』에 당시 세태에 대해 이런 말을 남겼다.

> 요즘 옷차림을 보면 저고리는 너무 짧고 좁으며, 치마는 너무 길고 넓어서 복장이 요사스럽다. 옷깃이 좁은 적삼과 폭이 팽팽한 치마도 요망하다. 일찍이 어른들의 말에, 예전에는 여자의 옷을 넉넉하게 만들었기 때문에 시집갈 때 입었던 옷은 죽은 사람의 소렴에 쓸 수 있었다고 들었다. 산 사람, 죽은 사람, 늙은 사람, 젊은 사람은 체격의 크고 작음이 같지 않기 때문에 그 옷이 좁지 않았음을 알 수 있다. 지금은 그렇지가 않다. 새로 생긴 옷을 한번 입어보았더니, 소매를 꿰기가 몹시 어려웠다. 한번 팔을 구부리면 솔기가 터졌고 심하면 간신히 입고 난 후 조금 있으면 팔에 기운이 돌지 않아 붓는 바람에 옷을 벗기가 어려울 정도였다. 그래서 소매를 찢어서 벗기까지 해야 했으니, 어찌 그처럼 요망하단 말인가.

속저고리를 묶은 붉은 속고름이 치마허리에 내려와 있는 고혹적인 매무새는 조선 후기 미인도의 도상에서 자주 보인다. 조선 후기의 짧아진 저고리와는 반대로 치마허리는 넓어지고 길어졌다. 계월향은 왼손으로 갈색의 천을 쥐고 있는데, 온양민속박물

송수거사, 「미인도」, 종이에 채색, 124.5×
65.5cm, 19세기, 온양민속박물관

작자 미상, 「안릉신영도」 부분, 종이에 수묵담채,
25.3×633cm, 18세기, 국립중앙박물관

관에 있는 송수거사松水居士, 19세기가 그렸다는 「미인도」 속 여인도
접힌 천을 잡고 있다. 흥미로운 것은 이처럼 짙은 색 천을 붙잡고
있는 기녀들의 도상이 다른 그림에서도 보인다는 점이다. 국립중
앙박물관에 있는 「안릉신영도安陵新迎圖」는 1785년, 안주에 부임했
던 목민관을 환영하는 행차도이다. 행렬에는 여러 그룹의 기녀들
이 등장하는데, 그중에서 곡악수曲樂手의 뒤를 따르는 네 명의 기

기억으로
살다

생들만 손에 긴 천을 잡고 있는 것이 보인다. 편하게 활동하기 위해서는 폭이 넓고 길이가 긴 치마를 걷어올릴 끈이 필요하긴 했겠지만 그 용도는 확실하지 않다. 그녀들은 끈을 치마에 묶지 않고 쥐고 있기 때문이다. 「계월향 초상」에서 한 가지 더 독특한 점은 치마허리에서 아래로 잡힌 주름이다. 마치 현대식 기계 주름처럼 자로 잰 듯 일정한 간격으로 잡혀 있어서 신윤복의 「미인도」와 비교해 부자연스럽다.

그러나 다 무슨 소용이란 말인가. 치마 주름이 어떻고 비녀가 어떻고 붉은 속고름이 어떤들, 계월향은 임진왜란을 겪은 기녀였고 왜장의 참수를 도운 조선의 의녀였으며 살아 돌아오지 못한 애석한 여성이었다. 16세기의 그녀에게 18세기 이후에 유행했던 짧은 치마와 풍만한 치마를 입혀 아름다운 미인처럼 초상을 그려 사당에 봉안했더라도 계월향의 슬픔은 사라지지 않을 것이다. 그나마 다행인 것은 시각적으로 그녀를 기억할 수 있다는 점, 그녀를 떠올릴 수 있는 상상의 자태가 초상화로 남아 있다는 점이다. 그럼에도 불구하고 '나를 기억하라'고 아무렇지도 않은 듯 화문석 위에 단정하게 앉아 있는 계월향의 모습이 짠하다.

의기라고 다 같은 의기는 아니다. 의기에는 '신념이 있는 기녀'라는 의미도 있다. 조경趙絅, 1586~1669의 글 중에 고산孤山 윤선도尹善道, 1587~1671가 유배길에서 만났다는 함경남도 홍헌洪獻의 기녀

조생趙生에 관한 글이 있다. 윤선도가 기녀 조랑曹郎을 조생이라고 불렀던 것은 조랑의 지혜를 높이 샀다는 의미로 생각된다. 제목이 「홍헌의 의기 조생의 첩 뒤에 제하다(題洪獻義妓趙生帖後)」인 것으로 봐서 윤선도가 조생의 시를 묶은 첩을 지녔고, 조경이 어떤 경로로 그 첩을 감상하고 제발을 썼을 가능성이 있다. 그러나 전해지는 첩도, 첩에 대한 기록도 없으니 확실히 알 수는 없다. 윤선도는 광해군 9년(1617)에 이이첨의 잘못된 정사를 상소한 죄로 유배 가던 길에 조생을 만났다. 홍헌의 관기였던 조생은 하룻밤에 세 번이나 와서 윤선도의 벗이 되어주었다. 조생은 윤선도에게 책망할 때와 침묵할 때는 다 때가 있는 법이라는 말을 해주었다. 윤선도는 기녀의 한마디 말에서 깨달음을 얻었고 「도중에 만난 이에게 장난삼아 지어주다(戲贈路傍人)」라는 시를 남겼다.

> 내가 말한 일은 때가 아니었다는 것을
> 그대는 아는데 나는 알지 못했네
> 독서가 그대만큼도 미치지 못하였으니
> 과연 타고난 어리석음이라 할 만하구나
> 吳事固非時 汝知吳不知
> 讀書不及汝 可謂天生癡

조경은 조생이 직접 빚은 술을 들고 찾아가 위로의 말을 나눈 선비는 평생 두 사람뿐이었다고 전했다. 한 사람은 윤선도였고

또 한 사람은 1년 뒤에 북청 유배길에서 만난 백사_{白沙} 이항복_{李恒福, 1556~1618}이었다. 이항복은 인목대비의 폐모를 반대한 죄목으로 북청으로 유배를 가던 길에 조생의 집에 하룻밤 기숙했다. 그러면서도 그가 바로 홍헌의 조생인 줄을 다음 날에야 알았다고 실토했다. 조생은 북청 유배길에 오른 재상 이항복에게 자신이 직접 빚은 술을 권하며 무슨 말로 위로를 했을까. 의롭다는 것은 목숨만을 바치는 것이 아니라 목숨을 건 진실을 위로할 줄도 아는 것임을 깨닫는다.

별서와 바꾼 죽음

—

이항복은 지금의 서소문 남대문로 인근인 양생방에서 태어났다. 25세에 문과에 급제한 뒤 승문원과 예문관을 거쳐 독서당에 선발되어 사가독서_{賜暇讀書}를 했다. 임진왜란 중에는 병조판서로서 능란한 외교력을 펼쳤고, 의주로 피난 간 선조를 따라가며 모셨던 공으로 호성공신_{扈聖功臣} 1등에 봉해졌다. 우의정, 좌의정을 거쳐 영의정이 되었고 정1품 공신인 오성부원군_{鰲城府院君}의 작호를 받았다.

그러나 이항복은 광해군이 집정한 후 인목대비를 폐비시키려는 시도에 반대해 결국 북청으로 유배되었고, 얼마 되지 않아 죽음을 맞았던 인물이다. 초년에는 필운_{弼雲}이라는 호를 썼고 만년

작자 미상,
「오성부원군이공초상」 초본,
종이에 담채, 59.5cm×35cm,
16세기, 서울대학교박물관

에는 백사라고 불렸던 이항복의 얼굴은 부드럽고 덕이 많은 인상
이다. 복이 많아 보이는 주먹코에 코끝이 벌겋게 상기되었다. 해
학을 즐겼다거나 호걸스러웠다는 증언처럼 큼직한 눈매와 둥근
콧날은 부드럽고 온화해 보이고, 눈동자의 둥글고 맑은 기운이
엄중했던 성품을 보여주는 것 같다. 이항복의 초상화는 그리고
자 한 대상의 정신을 그대로 보여준다는 의미의 전신傳神이 잘 드
러나 있다.

　서울대학교박물관에 있는 이항복 초상은 완성되지 않은 본으

로 생각되는 그림이다. 안면의 특징을 개성적으로 묘사한 것과는
달리 입고 있는 의복은 간략한 선으로 표현되어 얼굴을 중심으
로 그렸던 초본이었음을 말해준다. 맑은 피부 위에 드러난 붉은
홍조의 얼굴을 잘 들여다보면 미간이나 눈썹 끝, 콧등에 만들어
진 주름이 보인다. 또 광대가 있는 부분에는 검버섯이 조금 피어
있고 왼쪽 눈썹 안에는 검은 점 하나가 숨어 있다.

박미朴瀰, 1592~1645는 선조의 딸 정안옹주와 혼인해 금양위錦陽尉
에 봉해진 부마였다. 또 박미의 부친 박동량은 이항복의 조카사
위이기도 했다. 박미는 수준 높은 서화감평가이자 수장가로 알려
졌는데, 당시 임금의 부마가 된 사람들은 관직에 나아갈 수 없는
대신 땅과 재물을 하사받아 호화로운 생활을 영위할 수 있었다.
그러나 사대부 문인으로서 세상에 나아갈 수 없는 안타까움은
문예에 관심을 두고 시서화에 몰두하거나 예술 작품을 소장하는
취미를 가지게 했다. 조선시대의 대표적인 서화 수장가 중 왕족
이나 부마들이 여럿 있었던 이유가 여기에 있다.

박미가 남긴 「병자호란 이후 소장했던 서화를 모아 만든 병풍
에 쓴 글(丙子亂後集舊藏屛障記)」에는 이항복의 초상화에 대한 글
이 있다. 이항복의 공신 초상은 모두 신묘(1591)·갑진(1604)·임자
(1612) 세 번에 걸쳐 제작되었는데 모두 화원 화가 이신흠李信欽,
1570~1631이 그렸다고 한다. 아래 글은 1612년 이신흠이 이항복의
초상을 그릴 때의 일화다.

임자년에 또 이신흠이 선생을 그릴 때, 고개를 들어 살펴보더니 "오호, 상공께서 늙으셨습니다"라고 하였다. 손가락으로 이마 아래 눈 아래 주름살을 가리키며 말하기를, "어떤 주름은 신묘년에 없었는데 갑진년에 처음 생긴 것이고, 어떤 주름은 갑진년에 없었는데 임자년에 처음 생겼습니다. 눈꺼풀이 많이 늘어나서 처진 것이 더 심해졌습니다"라고 하는 것이었다. 선생께서는 거울을 보시고는 이신흠이 귀신처럼 알아봐서 깜짝 놀라셨다.

이항복은 오랫동안 관료생활을 했지만 그림에도 관심이 많아서, 젊은 시절에는 그림을 그려볼까 생각한 적도 있었다고 전한다. 동시대를 살았던 유몽인柳夢寅, 1559~1623이 쓴 『어우야담於于野談』에 나오는 이야기가 있다. 이항복은 그림 그리는 일에 관심이 있었다. 단순히 그림 감상을 즐긴 것이 아니라 직접 붓을 잡고 그림을 그렸다는 것이다. 이항복이 젊은 시절에 양송당養松堂 김시金禔, 1524~93를 찾아간 일이 있었다. 자신이 그린 산수와 영모, 인물화 몇 장을 소매 아래에 넣고 소개 편지까지 얻어서 갔다. 당시 삼절三絶로 이름이 높았던 김시를 찾아간 까닭은 아마도 자신의 그림 솜씨를 평가받고 싶어서였을 것이다. 그러나 김시는 이항복을 그림을 얻으러 온 사람으로 오인해 귀찮은 듯 대했다. 이항복은 곧 자존심이 상해서 가지고 간 그림을 꺼내 보이지도 않았다. 그때 어떤 선비가 들어오더니 이항복을 보자마자 예를 갖추

었다. 그 상황을 본 김시가 움찔하더니 자세를 고쳤는데 이항복은 그런 김시의 모습을 보면서 그를 찾아간 것을 후회하며 돌아왔고, 그다음부터 그림 그리는 일에 마음을 두지 않았다고 한다. 물론 야담은 야담으로 받아들여야 하겠지만 이항복이 그림을 좋아했고 화가들과 어울렸다는 이야기는 진실이었다. 이항복은 붓을 들어 그림 그리는 일을 그만두었지만 그림을 감상하고 화가와 벗하는 일은 더 즐기게 된 것이다.

박미가 남긴 글에는 탄은灘隱 이정李霆, 1554~1626의 묵죽 그림에 대한 이항복의 화평이 기록되어 있다. 이항복은 그림 감별에도 이름이 났는데, 어느 날 묵죽화를 가져와 감평을 부탁했더니 이항복은 한눈에 당대의 묵죽화가로 이름을 알렸던 유진동의 그림임을 알아차렸다고 한다.

선생은 오로지 석양공자를 신묘품神妙品에 올려놓으셨다. 석양공자는 스스로 호를 탄은이라 했는데 선생의 입에서 그 이름이 떠날 줄을 몰랐다. 어떤 사람들이 유진동의 필치는 잎이 거칠게 보인다고 폄하하면서 탄은은 더 심한데도 공께서 탄은만 추켜세우고 유진동은 물리치는 것이 어째서인가라고 힐난했다. 선생이 말하기를, 생각해보면 그렇지만은 않다. 좋은 그림은 공교로운지 질박한지 거친지 섬세한지 하는 것으로 논하는 것이 아니다. 오로지 생동감 있는 흥취를 중하게 여긴다. 유진

이정, 「풍죽」, 비단에 수묵,
115.6×53.3cm, 17세기,
미국 메트로폴리탄미술관

동의 필획은 눌린 듯 답답함이 옛 조여빵蜍나 이지李志의 기운
이 있지만, 탄은의 필치는 날아올라 씻어내는 생동감이 각각
의 묘함에 이르렀다고 하셨다.

그림을 사랑하고 아꼈던 이항복은 어린 시절부터 영리하고 해
학적인 인물이었다고 알려졌다. 그의 장난기 많은 천성은 영의정
시절까지도 여전히 남아 있었던 것으로 보인다. 이항복이 1601년
1월 11일의 꿈을 기록한 글에 아름다운 별장 이야기가 나온다.

그날 밤 꿈속에 비가 내리고 있었다. 이항복은 말을 타고 어딘
가를 향했는데 아마도 공무를 보는 중이었을 것이다. 그러다가
어느 길을 들어서니 산과 계곡이 오묘하게 탁 트였고 언덕에는
새 정자가 높이 세워져 있었다. 그러나 일에 쫓기느라 감탄만 할
뿐 그저 지나쳐가야 했다. 다시 막다른 계곡에 다다르니 거기에
는 커다란 절집과 여러 집들이 열을 지어 있었다.

다시 일을 끝내고 돌아오는 길이었던 것 같은데, 널찍하게 트여
있던 곳을 자세히 살펴보니 흰 모래가 넓게 펼쳐져 있었고 커다
란 나무들이 에워싸고 있었다. 언덕을 올라 정자에 올라서서 주
위의 경치를 내려다보았는데 사람 사는 세상이 아닌 것처럼 아
득하고 기이했다. 비옥한 들판에 물을 담고 있는 논과 푸른 벼가
바람에 춤을 추는 듯 보였다. 높은 산을 배경으로 골짜기는 멀고
깊으며 울창했고, 두 갈래의 물길이 정자 아래에서 모였다가 다시
멀리 흘러나갔다. 그는 평생 이처럼 아름다운 풍광을 본 적이 없

어서 이곳의 주인이 누구냐고 물었더니 누군가 윤두수의 별서라 고 하는 것이었다. 윤두수라고 하면 영의정을 지냈던 해원부원군 이었다. 이항복보다 20년 가까이 윗분이었으니 인사를 하고 갈까 어쩔까 머뭇거리다 시를 한 수 지었다.

> 도원 안쪽에는 천 이랑의 밭이 있고, 푸른 정원에는 여덟 마리
> 의 용이 있구나
> 桃源洞裏開千畝 綠野庭中有八龍

그러나 시를 다 짓기도 전에 이항복은 잠에서 깨고 말았다. 그런데 이상하리만치 상쾌하면서도 머리칼 끝이 서늘해지는 기운을 잊을 수가 없었다. 이항복은 화가를 청해서 꿈속의 별서를 그리게 했는데, 시를 써넣으려다 문득 깨달음이 있었다. 꿈이었지만 그처럼 멋진 풍광과 거기에 서린 부와 안락의 기운을 그냥 양보한다는 게 조금은 억울했다고나 할까. 그는 자신의 심정이 고깃집 앞을 지나며 고기 씹는 시늉을 하는 것과 같다고 한탄했다.

결국 꿈에서 본 윤두수의 오음별서梧陰別墅를 자신의 호인 '필운'으로 바꿔 필운별서弼雲別墅라고 고쳐 부르기로 했다. 아름다운 풍광을 가진 집에 대한 욕망은 남의 집 문패를 내 이름으로 바꿔치기하는 묘수를 택했던 것이다. 어차피 실제의 별서가 아니니 죄짓는 일이 아니지 않은가. 더군다나 누가 알겠는가, 꿈속의 일을. 그래도 이항복은 마음이 꺼려져서인지 자신의 꿈 이야기를

윤두수 집안의 사람에게는 일절 발설하지 않기로 마음먹었다.

그리고 여러 날이 지난 27일 밤, 다시 그 별서에서 노니는 꿈을 꾸었다. 윤두수 어른과 함께 즐겁게 어울리며 놀았는데 주위 경치는 같았지만 집의 위치는 좀 다르게 느껴졌다. 원래 꿈속에서는 낯익은 고향 집이라도 그 위치나 주위 형세가 다르게 나타나기 마련이다. 뒷문을 열면 작은 뜰이 있어야 하는데 엉뚱하게 이웃집 대문으로 통하기도 하고 갑자기 사무실로 가는 골목이 보이기도 한다. 그래도 꿈을 꾸는 우리는 거기가 고향 집이라는 걸 안다. 이항복도 마찬가지였다. 좀 다르긴 했지만 그곳은 분명 윤두수의 별서라고 느껴지는 것이었다. 꿈에서 깬 이항복은 자신이 윤두수의 별서를 두 번이나 다녀왔다는 생각에 기분이 묘해졌다. 필운별서라고 이름도 바꿔 불렀지만 소용이 없지 않은가. 결국 그곳은 자신이 탐할 곳이 아님을 스스로 확인한 꼴이 되고 말았다. 다른 이의 도원을 뺏는다고 내 도원이 될 리가 없으니, 원래의 이름인 오음별서를 다시 돌려주기로 했다.

그런데 이항복이 별서를 꿈꾼 지 얼마 되지 않은 그해 4월에 윤두수는 죽음을 맞이했다. 만약 이항복이 아름다운 오음별서의 이름을 돌려주지 않고 마음속으로 필운별서라고 욕심을 가졌다면, 혹시라도 그 죽음의 주인공이 자신이 되지는 않았을까. 아쉽게도 이항복이 꿈꾼 오음의 별서이자 필운의 별서인 아름다운 도원을 그린 그림은 전해지지 않는다.

좁다랗고 마른 얼굴, 그리고 신선처럼 흰 눈썹과 수염을 가진 선비는 한눈에 봐도 허목이다. 그의 초상화는 세 점이 남아 있는데 마르고 긴 얼굴, 매서우면서도 따뜻한 눈매, 길게 자란 허연 눈썹이 한결같다. 여든둘의 나이라고 하지만 꼿꼿한 자세와 정면을 응시하는 맑은 정신이 느껴진다. 스스로 문집에 쓴 서문은 이렇게 시작한다.

허목은 독실하게 옛글을 좋아하고 늙어서도 게으르지 않았다.
穆 篤好古書 老而不怠

허목은 복숭아꽃 빛깔의 관복에 검은 사모를 썼고 서대犀帶를 차고 있다. 서대는 1품 관리가 착용했는데, 물소 뿔로 만든 장식을 붙여 만든 허리띠이다. 보물로 지정된 허목의 초상화는 품격도 품격이지만, 그림의 윗부분에 써진 발문에 초상화의 역사가 기록되어 있어 가치가 더 높다. 1794년, 정조는 평소 흠모했던 허목의 초상화를 구해보라고 바로 이전 영의정을 지냈던 채제공에게 명했다. 결국 경기도 연천에 있는 은거당恩居堂에 있던 초상을 모셔와 한성부에 있는 이원익의 옛집에 모셨다. 그 이유는 확실치 않지만 허목이 이원익의 손녀사위였다는 점에서 이원익의 집에 모셨던 것이 아닌가 생각된다. 그리고 당대 초상화에 최고로

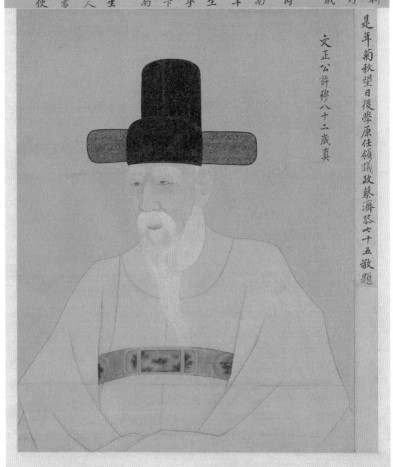

작자 미상, 「허목 초상」, 비단에 채색, 72.1×57.0㎝, 1794년, 국립중앙박물관

일컬어지던 화원 이명기李命基, 1756~?에게 모사를 하게 했다.

사실 허목의 초상화는 이전에도 그려졌다. 허목이 일흔 살이 되었을 때, 오래된 책갈피 속에서 우연히 찾은 자신의 초상화는 스물세 살 때 아우가 그려준 그림이었다. 허목은 50년의 세월이 흘러 자신의 젊은 얼굴을 보니 마치 다른 사람 같다고 탄식했다.

얼굴은 형체가 있으나 정신은 형체가 없네

형체가 있는 것은 그릴 수 있으나 형체가 없는 것은 그릴 수 없구나

형체 있음이 정해지면 형체가 없던 것도 온전해지고

형체가 있는 것이 쇠락하면 형체 없는 것도 없어지게 되니

형체 있는 것이 다하면 형체 없는 것도 가버린다네

貌有形神無形 其有形者可模無形者不可模

有形者定無形者完 有形者衰無形者謝 有形者盡無形者去

그리고 또 수십 년 전에 그린 초상화가 하나 더 있었는데, 그 초상화를 그릴 때는 수염이 하얗게 세기 시작했다면서 다시 한 번 자찬自讚을 썼다.

여윈 몸에 당당한 풍채

오목한 이마에 기다란 눈썹

글월 문자를 쥐고 우물 정자를 밟았네

　평온하고도 기쁘구나

臞而頎 凹頂而鬤眉 握文履片 恬而熙

　허목은 그때의 일을 회상하면서 자신이 이미 늙었다는 것과 많은 것이 변했다는 것에 대한 회한을 남겼다. 형체와 정신이 분리되지 않아야 온전할 수 있음을 말하고 있는 허목은 형체를 정해 그림으로 그림으로써 비로소 형체가 지닌 정신이 드러난다고 했다. 형체를 정한다는 말은 '바로잡다' '다스리다' '평정하다' 등의 뜻을 포함하고 있다. 형체 있음을 '정'하는 주체는 바로 그림을 그리는 화가이므로, 그려진 형상은 화가의 눈에 의해 정해진다. 화가가 그린 형상에 인물의 정신이 담기게 되면 비로소 온전한 초상화라고 할 수 있는 것이다.

　허목의 학맥은 퇴계 이황의 학문을 이은 남인에 속했다. 당시 정치적으로 송시열이 이끌던 노론과 대척점에 있었기에 허목은 매우 엄격하면서 의지의 관철에 철저했던 인물로 기억되기도 한다. 그런 반면에 허목은 다른 문인들과 마찬가지로 산수 유람을 좋아했으며 시서화를 감상하고 풍류를 즐기는 데도 관심이 많았다. 임진왜란이 수습된 이후 조선의 문인사회에서는 한가한 시간에 예술품을 감상하고 수장하는 취미가 널리 번지기 시작했다. 허목은 당시 서화가로서 문예사에 뚜렷한 족적을 남긴 낭선군朗善君 이우李俁, 1637~93와 친밀하게 교유했다. 이우는 선조의 열두번

째 서자였던 인흥군의 장남이었다. 두 사람은 산수 유람을 즐기고 그림과 글씨를 좋아하는 취미가 같아서 함께 옛 비문이나 서화첩을 많이 감상하던 사이였다. 허목은 낭선군이 소장했던 금석문들이나 그림들을 감상하면서 발문을 쓰기도 했다. 1671년에는 이우가 자신의 부친인 인흥군의 「구묘도丘墓圖」를 들고 와서 허목에게 글을 써주기를 부탁했던 것을 봐도 이우가 허목의 안목과 학문을 존경하고 그에게 의지했던 것으로 보인다.

같은 남인 학맥이었던 성호星湖 이익李瀷, 1681~1763은 허목의 신도비명神道碑銘를 썼는데, 직접 만난 적은 없었지만 허목의 82세 초상화를 보았을 가능성이 있으며 또 이미 허목의 삶에 대해서 알고 있었을 것이 당연하다.

> 선생은 여윈 얼굴 긴 눈썹에 당당하고 출중하여 바라보면 신선 같았다. 마주하면 호쾌한 운치가 있었으니 요컨대 세상에 매우 드문 사람이었다. 초야에 있을 적에는 산수에 뜻을 가졌는데 무릎을 감싸안고 죽을 때까지 선왕들의 도를 노래할 것만 같았다.

이익이 쓴 글 중에는 허목이 가지고 있었다는 거문고에 대한 이야기도 있다. 허목이 가진 거문고는 신라의 옛 거문고인데 원래는 조선 중기의 종실 화가였던 학림공자鶴林公子 이경윤李慶胤, 1545~1611의 것이었다고 한다. 이경윤이 30대였던 시절 관동지방을

유람할 때 거문고를 얻었는데, 사실은 그 거문고가 신라 경순왕이 쓰던 바로 그 거문고였다는 것이다.

신라 경순왕의 거문고와 관련된 이야기로 마의태자 설화가 있다. 경순왕의 태자는 신라의 마지막 왕인 아버지의 치욕과 비통함을 참지 못하고 거문고를 들고 겨울 금강산으로 들어가 삼베옷을 입고 나물을 끼니로 삼다가 마침내 세상을 떴다고 한다. 그래서 경순왕의 태자를 삼베옷을 입은 태자라고 해서 '마의태자'라고 부른다. 만약 허목의 거문고가 마의태자의 거문고였다면 600년이 훌쩍 지난 후에 이경윤의 눈에 띄었다가 다시 100년이 지나 마침내 허목의 소유가 된 것이다. 수백 년의 세월을 증명할 방도는 없으나 허목이 신라의 마지막 왕자가 켰던 비운의 거문고를 이어받았다는 이야기는 매우 낭만적으로 들린다. 그러면서 덧붙이기를 이 거문고는 타기만 하면 검은 학이 날아와 춤을 추는 현학금玄鶴琴일 것이라고 했다. 꼿꼿하고 강직하기로 이름난 선비 허목이 거문고를 애장했고 시서화를 좋아했으며 깊은 안목을 가지고 있었다는 사실은 초상화에 숨어 있는 허목의 또다른 모습을 보여주는 것 같아 흥미롭다.

허목은 살아생전에 자신의 무덤 앞에 세울 비석에 새길 글을 미리 써놓았다. 경기도 연천군 민간인통제선 내에 있는 허목의 묘소 앞에는 하얀 비석이 세워져 있다. 비석의 뒷면에는 스스로 쓴 비명과 음기陰記가 연이어 새겨져 있어 죽음을 앞두었으나 죽

허목의 묘비석,
경기도 연천군

음을 두려워하지 않은 선비의 기개를 읽을 수 있다.

늙은이는 허목으로 자가 문보文父라는 사람이다. 본래는 공암
孔巖 사람인데 한양의 동쪽 성곽 아래 살았다. 늙은이는 눈을
덮을 정도로 눈썹이 길어 스스로 호를 미수라 불렀다. 나면서
부터 손에 문文자 무늬가 있어서 또한 스스로 자를 문보라고
했다. 늙은이는 평생토록 독실하게 고문古文을 좋아해서 일찍

기억으로
살다

이 자봉산에 들어가 고문으로 된 『공씨전孔氏傳』을 읽었다. 늦게야 문장을 이루었는데, 그 글이 대단히 호방하면서도 방탕하지는 않았다. 적적하게 지내는 것을 즐기고 옛사람들이 남긴 교훈을 마음으로 따르면서 평소에 스스로를 지킴에 허물을 적게 하려 하였지만 잘되지는 않았다. 스스로 명을 하기를,

말은 그 행동을 숨기지 못하고
행동은 그 말을 실행하지 못하며
한갓 요란하게 성현의 글을 읽기만 했지
그 허물을 한 번도 고치지 못하여
돌에다 새김으로써 후인들이 경계하게 하노라

— 허목의 자명비自銘碑

자화상, 비밀스러운 통로

—

화가가 자화상을 그릴 때, 그는 자신에게로 향하는 비밀스러운 통로를 홀로 닦는다. 조금 다르게 말하자면, 자신의 눈으로 스스로의 얼굴을 대면한 채, 냉정하게 삶을 채찍질하는 것은 아닐까? 그래서 우리가 자화상을 만날 때는 엄숙하고 기품 있는 고고한 선비의 모습보다는 내면의 진실을 더 기대하게 된다. 그런

면에서 서양의 화가 빈센트 반 고흐가 서른여섯 번이나 자화상을 그렸던 이유가 설명이 되고도 남는다. 결국 화가가 그린 자화상에는 자신이 누구인지를 알고 싶은 고독한 수도자의 시선이 드러날 수밖에 없다. 그래서 서양에서도 르네상스가 되어서야 비로소 자화상이 그려지기 시작했다고 한다. 신의 영역을 떠나 인간으로서 존재에 대한 질문을 시작했을 때, 인간은 자신의 모습을 그려내고 싶은 예술적 충동을 숨기지 못했던 것이다.

동물 중에서도 거울에 비친 자신의 모습을 알아보는 개체가 있는 반면에 관심이 아예 없거나 혹은 다른 개체로 생각해 공격하는 경우도 많다고 한다. 그렇다면 우리는 처음 거울을 보았던 때를 기억할 수 있을까. 그 경험이 충격이었는지 아니면 그 모습이 아름답게 보였는지 모르겠다. 우리가 거울을 보면서 웃는 표정이나 화난 표정을 연습할 때가 있었던 것처럼 화가들은 자신의 자화상을 그릴 때 타인이 보는 자신의 모습에 신경이 쓰였을 것이다. 다른 사람들이 '나의 어떤 특정한 모습'을 기억해주길 원하진 않았을까. 자화상을 그린 사람은 바로 그 장면과 그 표정을 그리고자 했을 것이다. 나를 이 모습으로 기억해다오.

초상화에 대한 우려와 두려움을 함께 가졌던 권헌權憲, 1713~70이라는 선비가 있었다. 그는 문인화가인 능호관凌壺觀 이인상李麟祥, 1710~60과 절친하게 지냈는데, 이인상은 권헌의 독특한 외모를 그리고 싶어했다. 권헌은 주변 사람들이나 자신은 기이하다고 생각

하지 않는데 유독 이인상만이 자신의 초상을 그리고 싶어한다며 허락하지 않았다. 그러면서 생각하기를, 이목구비는 남과 다르지 않으며 오직 정신을 감추고 있는 것인데 어찌 그림 그리는 자가 나의 정신을 그려낼 수 있다는 말인가 하며 그 의도를 의심했다. 눈가의 모습이나 한 올의 터럭 그리고 한 가닥 머리카락으로 나의 일생을 어떻게 드러낼 수 있겠느냐며 초상화에 대한 불신을 기록했다.

그러면서 어느 날 고양이 화가로 잘 알려진 화원 화재和齋 변상벽卞相璧, 1726 이전~75과 관련되어 겪었던 일화를 소개했다. 권헌은 변상벽이 평소에 자신처럼 빈한한 문사들을 우습게 여긴다고 생각해왔다. 그런데 그날따라 변상벽이 권헌의 얼굴을 곁눈질로 흘겨보더니 품은 적게 들면서 손쉽게 그려낼 만한 사람이라고 하는 것이었다. 그 말을 듣자마자 권헌은 "형태는 그려낼 수 있겠지만 정신의 빼어난 기운을 그려내진 못할 것이다"라고 일갈했다. 그러면서도 만약에라도 초상을 그리게 된다면 이인상에게 물어보겠노라 했다. 초상화를 그릴 여지를 아주 조금은 남겨놓은 것이다. 그랬던 권헌은 결국 초상을 그리기는 했던 것 같다. 그의 문집에 "너의 용모는 어수룩하고 어리석어, 얼굴을 보면 그 본심을 알 수 없었다"라는 문장으로 시작하는 「화상자찬畵像自讚」이 있기 때문이다.

전신은 눈에 보이는 외형적 사실 너머, 보이지 않는 세계의 진실을 얻는 것을 말한다. 조선시대 예술에서 전신은 필수불가결의

요구였으며, 누구나 전신을 위한 방편으로 예술적 표현을 선택한
다고 믿었던 시기이기도 했다. 아무런 의미도 없는 예술은 한낱
잡기였기 때문이었다. 그러니 초상화가 아니라 자화상의 경우에
는 더욱더 자기 검열을 거쳐 여과된 정신을 붓질 안에 녹아들게
해야만 했을 것이다.

그런 면에서 공재恭齋 윤두서尹斗緖, 1668~1715의 「자화상」이야말
로 당연히 조선시대 최고의 초상화이자 자화상이다. 윤두서의
「자화상」은 기쁨이라면 기쁨, 분노라면 분노, 얼굴에 숨어 있는
어떤 감정이 터지기 직전, 뱉어내기 직전의 고요를 삼키고 있다.
자화상에서 보이는 윤두서의 자의식은 선명한 빛깔과 소리를 가
졌다. 화면에는 머리에 쓴 탕건도 뭉텅 잘라버렸고 양팔과 가슴
아래는 아예 보이지도 않는다. 오로지 광채를 뿜는 두 눈과 꾹
다문 입술과 그 사이를 차지한 우뚝한 콧날이 정면을 섬찟하게
응시하도록 배치했다. 절대로 깜빡일 것 같지 않은 눈꺼풀은 눈
썹의 방향대로 상승중이다. 귀를 덮은 구레나룻은 위로 솟구쳐
올라 있고, 아래로 향한 턱수염은 살아 움직이는 생명체처럼 한
올 한 올 율동하고 있다. 금방이라도 스치면 베일 것 같은 예리
한 칼바람 소리가 들리는 듯하다. 윤두서의 눈빛과 부딪히는 순
간, 알지 못하는 두려움과 함께 희열과도 같은 감정이 교차된다.
치켜올라간 눈썹과 눈꼬리에서 흐르는 기운은 조선 후기를 살아
간 야인의 예사롭지 않은 눈빛이다. 얼굴의 양쪽에 있어야 할 두
귀도 보이지 않고 목도 어깨도 보이지 않으니 그의 자화상에서

윤두서, 「자화상」, 종이에 담채, 38.5×20.5㎝, 18세기, 해남 녹우당

어떤 신기가 느껴지기도 한다.

과학적인 분석을 통해 이 자화상에서 두 귀를 그린 흔적을 찾을 수 있었고, 원래 도포 차림의 반신상이었음이 밝혀졌다. 그런데 사라진 귀와 의습선衣褶線에 대한 학계의 의견은 다양하다. 혹시 후대에 추가한 것이 아닌가 하는 의혹을 지닌 연구자들도 있다. 한편, 은은한 효과를 위해서 화선지의 뒷면에서 배채법背彩法으로 그려졌던 옷이, 다시 배접되면서 앞면에서는 보이지 않게 된 것이라는 주장도 있다. 사실, 한 폭의 화선지 안에 몸을 이루는 모든 형상이 반드시 모두 다 그려져야 하는 것은 아니다. 어쩌면 윤두서는 무거운 육체를 벗어던지고 이미 자신의 몸을 떠나 있었을지도 모른다.

조선 후기 문인 이하곤李夏坤, 1677~1724은 노론의 중심이었던 김창협의 제자였다. 그는 남인이었던 윤두서와 절친한 사이였는데, 윤두서의 자화상을 보고 남긴 찬문이 있다.

육 척도 안 되는 몸으로 세상을 초월하려는 뜻이 있다네
긴 수염 나부끼는 얼굴은 붉고 기름지니
보는 자들은 그가 신선이나 검객이 아닐까 하지만
진실로 사양하고 물러나는 풍모는
군자의 독실한 행실에 부끄러움이 없구나
내가 일찍이 평하기를 풍류는 고옥산顧玉山을 닮았으며
절묘한 기예는 조맹부趙孟頫와 같으니

진실로 천년 뒤에 그를 알고자 하는 자는

다시 분과 먹으로 닮게 할 필요 없으리

以不滿六尺之身 有超越四海之志

飄長鬐而顔如渥丹 望之者疑其爲羽人劍士

而其恂恂退讓之風 葢亦無愧乎篤行之君子

余嘗評之曰風流似顧玉山 絶藝類趙承旨

苟欲識其人於千載之下者 又不必求諸粉墨之肖似

　남태응南泰膺, 1687~1740의 「청죽화사聽竹畫史」를 보면, 윤두서는 자기 예술에 대한 긍지가 높아서 쉽게 그림을 그리지도 않았고 다른 사람에게 함부로 그림을 주지도 않았다고 한다. 그래서 그의 그림을 얻으려는 이들이 문 앞에 몰려왔지만 손을 내저으며 거절하기 일쑤였다는 것이다. 간혹 그린다 하더라도 감흥이 일어나야 그림을 그렸는데, 물을 그리는 데 열흘이요, 돌을 그리는 데 닷새가 걸릴 정도였다. 그러다가 마음에 들지 않으면 그 자리에서 그림을 아예 없애버렸다고 전한다. 그러니 윤두서의 자화상이 꼭 그러하지 않은가. 나를 함부로 생각하지 말라고. 나는 남인이며 윤선도의 후손이며 조선의 선비이며 해남의 자존심이라고. 잊지 말라고.

　윤두서가 죽기 3년 전에 가족들을 이끌고 고향인 해남으로 내려와야 했던 배경에는 그의 집안이 남인이었다는 것에 근본적

인 이유가 있었다. 윤두서의 증조부인 윤선도는 광해군 시절 이이첨을 탄핵하는 상소를 올렸다가 7년 가까이 유배생활을 했고, 병자호란 때는 조선이 청에 무릎을 꿇었다는 소식을 듣고 제주도로 향하던 중 풍랑을 만나는 바람에 전남 보길도에서 살고자 했다. 그러나 이듬해 병자호란이 일어나자 임금의 행렬을 따르지 않았다는 죄명으로 경상도 영덕으로 두번째 유배를 가야 했다. 이후 보길도와 해남에서 은거했던 윤선도는 효종 대에 출사를 했지만 서인의 거두였던 송시열과 대척점에 섰다가 기해예송(1659)의 참패로 다시 유배를 떠났다. 8년 동안의 유배에서 돌아온 여든의 윤선도는 결국 4년 후에 보길도에서 생을 마쳤다. 윤선도의 고된 삶 덕분에 유배지에서 지었던 「어부사시사漁父四時詞」를 비롯한 여러 가사는 우리 국문학사의 중요한 문학작품으로 남아 있다.

윤선도는 증손을 보지 못하자 윤두서를 양자로 들여 종가의 맥을 잇게 했고, 윤두서는 남인의 거두인 윤선도의 증손이 되었다. 유배로 점철된 생을 살다 간 윤선도의 증손자가 된 것은 하늘이 내린 운명이었다. 윤두서는 많은 생각을 했을 것이다. 자신의 뜻이 아니라 가문의 뜻으로 살아야 했던 시대, 무엇을 어떻게 해야 할지 갈등하고 번민하면서 자신을 지켜야 하지 않았겠는가.

윤두서가 일곱 살이 되었을 때 남인은 갑인예송(1674)으로 권력을 되찾았지만 경신환국(1680)으로 다시 서인에게 정권을 잃고 말았다. 그러다가 1689년, 남인이 권력을 되찾아왔고, 이후 인헌

왕후의 복위를 반대하던 남인들이 서인에 의해 축출된 사건(갑술환국)이 일어나 결국 남인은 정권을 잡을 기회를 잃고 말았다. 윤두서는 26세이던 1693년에 진사시에 합격했지만 갑술환국으로 권력에서 밀려난 남인이었기에 스스로 대과를 포기할 수밖에 없었다. 그가 선택한 길은 재야 지식인으로 학문과 문예에 전념하며 살아가는 것이었다.

윤두서는 이익의 형제들과 가깝게 지내며 오랜 세월 학문과 문예를 함께 공부하고 섭렵했다. 그중에서도 서예가인 옥동 이서와는 40년 가까운 세월 동안 서화를 감상하면서 서예와 그림을 남기는 예술적 교유를 이어갔다. 1697년에는 윤두서의 형 종서가 거제도로 유배를 갔다가 다시 의금부에서 국문을 받던 중 세상을 떴고, 집안 친족들이 연루되면서 집안에 화가 미치기 시작했다. 당시 그 옥사는 서인의 음모였다고 밝혀졌지만 윤두서는 더욱 정치를 경계하면서 살아야 하는 심리적 억압을 받았을 것이다. 그러다가 절친했던 이익의 형인 이잠까지 상소문으로 인해 교살되고 나자 윤두서는 큰 충격을 받았으리라 생각된다. 또 이어진 모친상을 겪으면서 경제적인 타격이 왔고, 결국 윤두서는 서울에서의 생활을 접고 1713년에 해남으로 내려가게 되었다. 그리고 3년이 채 안 되는 기간 동안 해남에서 생활하다가 감기가 원인이 되어 세상을 떠나고 말았다.

윤두서 집안과 해남의 관계는 예나 지금이나 한결같다. 해남

의 앞바다에 펼쳐진 드넓은 간척지가 윤두서 집안을 지켜주었으며, 나라에 가뭄이 들었을 때 염전을 만들어 백성들의 삶을 도왔다. 윤두서는 실학적인 인식을 했던 남인들과의 예술적 교유뿐 아니라 천문·지리·수학·기하학·풍수·공예·음악 등에 관심을 가지고 많은 서적을 읽었다. 특히 윤두서는 화가로서는 드물게 직접 지도를 그린 인물인데, 조선의 지도뿐 아니라 중국 지도, 일본 지도까지 제작했다. 현재 보물로 지정된 「동국여지지도東國輿地之圖」가 해남 녹우당 종가에 전해진다. 이 지도는 이전 시대로부터 내려온 동국여지를 참고해 수정하고 보완했으며, 특히 우리나라 지도의 해안 부근을 푸른색으로 칠해 옛 지도와 차별화된 화법이 읽힌다.

오늘날 윤두서가 그렸던 풍속화 여러 점이 전해지는데, 보물로 지정된 윤두서의 서화첩인 『윤씨가보尹氏家寶』에 속한 「경전목우도耕田牧牛圖」는 해남으로 낙향한 후 그렸다고 알려졌다. 그림 한가운데는 농부와 소가 힘을 합쳐 쟁기를 끌어 밭을 갈고 있고, 지난밤에 이슬비가 내렸는지 먼 산의 봉우리는 안개에 젖어 있다. 농부는 아침 일찍 밭에 나와 젖은 밭을 갈기 시작했을 것이다. 벌써 꽤 많은 부분을 갈았으니 얼마 남지 않은 밭을 다 갈고 나면 곧 점심때가 되리란 걸 농부는 알고 있다. 아래 언덕에서는 소를 풀어놓은 어린 목동이 누워 있다. 이제 농부의 밭에서 곡식이 자라고 나무들이 더 무성해지면 목동은 나무 아래에서 낮잠을 잘

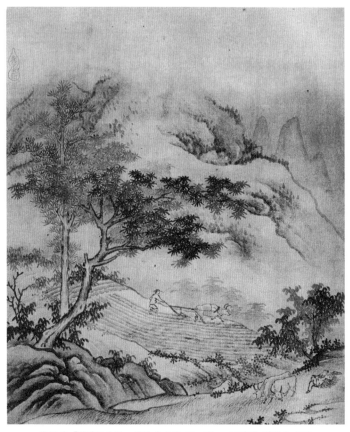

윤두서, 「경전목우도」, 비단에 수묵, 25×21cm, 18세기, 해남 녹우당

것이고 농부는 참을 기다리며 땀을 닦으리라고 윤두서는 생각했을까. 그림 왼쪽 상단 표주박 모양의 인장에 윤두서의 자인 '孝彦(효언)'이 새겨져 있다.

「경전목우도」의 풍경은 증조부 윤선도가 썼던 「날이 갠 것을

농부는 밭에 나가 밭 갈기 편해지고

객은 여행길에 말과 수레 상쾌하다

곳곳마다 물 긷고 옷가지를 빨래하니

집집마다 자리 펴서 곡식을 말리는구나

農夫往田耒耜便　行客登途車馬輕

汲泉處處濯衣裳　布席家家乾粟秫

3장

죽음과
벗하다

———

일생을 살다가 죽음 앞에 이르면 사람들은 무슨 말을 남길까 궁금할 때가 있었다. 그러다가 한평생 무사히 살다 가면 되는 것이지, 꼭 말로 하고 글로 써야 하는 건 아니라는 생각으로 위안을 삼았다. 살아가면서 죽음과 싸우기도 하고 껴안고 뒹굴다가 헤어지기도 하고, 그러다가 결국 죽음과 어깨동무를 하면서 세상과 작별하는 것이 인생이 아닐까.

조선시대를 살았던 화가들은 다양하지만 제한된 범위 내에서 예술활동을 할 수밖에 없었다. 일반적으로 화원이라고 불리는 직업화가들은 상위계층이 아니었기 때문에 자신의 글이나 문집을 남기는 일이 쉽지 않았다. 반면에 직접 그림을 그렸던 왕족이나 문인들은 그림을 감상하면서 주고받은 시문을 자신의 문집에 남겼다. 그래서 우리가 알고 있는 화가의 삶과 사유는 문인들에 의해 기록되어 전해진 이야기가 대부분이다. 조선 중기를 살았던 나옹 이정과 교산 허균의 관계가 그랬고, 조선 후기 최북과 근기남인의 문인들이 그랬으며, 조선 말기 화가, 전기와 벽오사 문인들이 그랬다.

죽음을 곁에 두고 살았다고, 병들어 죽어갔다고, 술과 여자에 취해 죽고 말았다고, 그렇게 누구의 죽음도 쉽게 말하지 못한다. 그 속에 싸움의 흔적이 남아 있는 것이다. 화가들은 말한다. 살고 싶어서 엄살을 부린 치기의 날이 있었다고, 칼을 문 것처럼 입술을 깨물었다고. 생생한 붓놀림이 시들어가는 몸을 깨우곤 했다고. 자, 이제 그림이 숨긴 언어에 귀를 기울일 때다.

죽음과
벗하다

—

한 남자가 바위 끝에 걸터앉아 있다. 그의 손에는 낚싯대도 그물도 돌멩이도 들려 있지 않다. 선비들이 의례히 행했던 탁족濯足도 아니고 관폭觀瀑도 아니며 그렇다고 관수觀水도 아니다. 그냥 아무 생각 없이 거기에 앉아 있을 뿐이다. 그래야 나옹懶翁 이정李楨. 1578~1607이고, 이정이어야 맞다. 어쩌면 삶과 죽음은 하늘이 드리운 낚싯대이자 하늘이 만들어준 낚싯밥이 아닐까. 무심한 듯 저렇게 앉아 있지만 그의 영혼은 고되고 어둡다.

국립중앙박물관에 소장된 나옹 이정의 그림이라고 전해지는 『산수화첩山水畵帖』에는 모두 11엽의 산수도가 있는데, 이정의 다른 그림들과는 화풍이나 화격畵格의 차이가 심해 모두 이정의 작품인지는 여전히 논란거리다. 『산수화첩』에 등장하는 인물은 거의 모두가 쓸쓸하고 외롭다. 동자를 거느렸거나 나귀를 타고 있는 신분도 아니며 그저 고깃배를 저어 집으로 돌아오거나 어디론가 길을 가고 있는 촌사람들이다. 나뭇짐을 어깨에 메고 산모퉁이를 돌아 집으로 오는 사람, 물에 발을 담그고 바위에 걸터앉은 사람, 홀로 낚시를 하거나 소나무에 기대어 기러기를 바라보는 사람들이다. 이정도 그렇게 쓸쓸히 세상의 여기저기를 돌아다녔을 것이다.

나옹 이정은 화원 이상좌李上左. 16세기의 손자이며 이흥효李興孝.

전 이정, 『산수화첩』 중, 종이에 수묵, 19.1×25.5cm, 16~17세기, 국립중앙박물관

전 이정, 『산수화첩』 중, 종이에 수묵, 19.1×25.5cm, 16~17세기, 국립중앙박물관

1537~93의 조카였다. 아버지 이숭효 역시 화원이었지만 일찍 세상을 떠나 숙부인 이흥효의 집에서 자랐다. 가계에 전해오는 그림 그리는 재주를 이어받아 숙부 가족의 보살핌을 받으며 어릴 때부터 그림을 그렸다. 조부인 이상좌는 원래 개인의 노비였다고 전해진다. 중종의 명으로 천민 신분을 벗어나 화원으로 일하게 되었다가 중종 승하 후에 어진을 그리는 데 참여했다. 이후 임금의 어진과 공신의 초상을 그린 공로로 공신 칭호도 받았지만 그의 후손들에게는 사노비 출신 화원이라는 꼬리표가 계속 따라다녔다.

이정은 13세에 금강산 장안사에 벽화를 그렸다. 그러나 조선 최고의 명승지에 있던 장안사는 안타깝게도 한국전쟁 때 불에 타 소실되고 말았다. 현재 전해지는 이정의 그림이 드문 것은, 이정이 젊은 나이에 세상을 떠나서이기도 하지만 한곳에 머물지 못하고 여기저기 떠돌며 살았기 때문으로 보인다. 더군다나 원래 게을러서 그림을 많이 그리지 않았다고 하니 전해지는 작품이 많지 않은 것이 이해된다. 또 남아 있는 그림도 대부분 낙관이나 제발이 없어 전칭작傳稱作으로 불리는 것을 보면, 가난하고 천대받은 자신의 흔적을 남기고 싶다는 생각을 아예 하지 않았던 것도 같다.

숙부 이흥효는 뛰어난 그림 솜씨로 신분을 뛰어넘어 여러 명문가 선비들과 어울렸다. 특히 교산蛟山 허균許筠, 1569~1618의 부친인

허엽과 매우 친하게 지냈는데 아무 허물없이 허엽의 집안을 드나들 정도였다고 한다. 명문가였던 허엽의 자제들, 허성, 허봉, 허난설헌, 허균은 모두가 문학적 재기가 넘쳤던 형제들이었다. 맏이 허성은 이조판서를 지냈고 둘째 허봉은 동인의 선두에 서서 서인과 대립했다가 유랑을 하던 중에 금강산 초입에서 객사하고 말았다. 허난설헌은 불행한 개인사로 젊은 나이에 세상을 떠난 비운의 여성 시인이었고, 허균은 불교와 도교를 숭상한다는 이유로 사회적으로 질시를 받았던 인물이었다.

허균의 어린 시절, 화원인 이흥효가 거리낌 없이 집안을 드나들며 부친과 교유하는 것을 이상하게 여겨 허봉에게 물어보았는데, "그 사람은 고상한 선비이다. 독서를 좋아하고 옛 현인을 사모하며 시를 즐기고 거문고와 바둑을 이해한다. 또 그 뜻이 세속에 얽매이지 않고 잘 통해서 특별히 대하는 것이다"라는 대답을 들었다. 진정한 선비는 예나 지금이나 드러난 계급장을 떼고 예술을 사랑하고 세상과 소통하며 세속에 얽매이지 않는 사람인 것이다. 아마도 이정은 어린 시절부터 숙부를 따라다니다가 허균을 만나 친분을 쌓았고, 자라면서 서로 생각이 통하는 사이가 되었으리라 짐작된다.

이정의 집안은 대대로 불화佛畫를 그렸고 이정은 출가를 하려고 했을 정도로 불교에 기대는 삶을 살았다. 허균 역시 불교 취향 때문에 핍박을 받았고 여러 차례 탄핵을 받기도 했다. 또 이

정과 허균은 모두 명문가 서자 출신이었던 심우영, 이경준과 절친한 사이였다. 심우영과 이경준은 1613년에 일어난 칠서지옥 七庶之獄에 포함된 인물로 여주 강변에서 일곱 명의 서자들이 모여 광해군 정권에 반역을 도모했다는 죄명으로 처형되었다. 이들의 공통점은 조선의 신분사회에서 소외당했던 서자 출신이었고, 사회에 반항하고 저항하는 젊은 문인들이라는 점이었다. 천민 출신 가계의 화가 이정이 이런 성향의 문인들과 친했다는 점을 보면 이정의 사회에 대한 저항심이 어느 정도 짐작이 된다. 조부인 이상좌가 내로라하는 명사들과 교유를 했으며, 임금에게 인정받을 정도의 그림 실력을 가졌다 해도 끝끝내 따라다니는 노비라는 단어는 떨쳐버리기 힘들었을 것이다. 이런 배경을 지닌 이정의 저항 의식이 허균과 통하는 바가 있었으리라. 절친하게 지냈던 친구들과는 달리 명문가의 적자였던 허균은 신분사회의 문제에 대해서 비판적인 의식을 가진 문인이었다. 허균은 「유재론遺才論」이라는 글에서 서자 출신이거나 천민 출신이라는 신분적 제약으로 인해 나라의 인재로 쓰이지 못한다면 하늘의 천명을 거역하는 것이라고 주장했다.

　　대대로 명망이 없으면 높은 벼슬에는 오를 수 없고, 바위 동굴이나 띳집에 사는 선비라면 비록 뛰어난 재주가 있어도 쓰이지 못했다. 과거로 나아가지 않으면 높은 지위에 오를 수 없어 비록 덕이 훌륭한 사람이라도 끝내 재상에는 오르지 못한다. 하

늘은 재능을 고르게 부여하지만 집안 내력과 과거 출신으로만 한정하니, 인재가 부족함이 병폐인 것이 마땅하다. 예로부터 지금까지 세월은 오래되고 세상은 넓지만, 서얼 출신이어서 인재를 버려둔다거나 모친이 개가하여 그의 재능을 쓰지 않는다는 말은 듣지 못했다. 그러나 우리나라는 그렇지 못해서 모친이 천하거나 개가하면 그 자손은 벼슬길의 차례에 끼지조차 못했다. 하늘이 낳은 사람을 사람이 버린다면 이는 하늘을 거역하는 것이다. 하늘을 거스르면서 좋은 삶을 사는 사람은 아직 없었다. 또한 나라를 다스리는 사람이 하늘을 받들어 행한다면 밝고 환한 삶을 맞이할 수 있을 것이다.

나옹 이정에 대해 전해지는 기록은 많지 않다. 더군다나 이정은 국가에 속한 화원이 아니었고, 다만 허균이 사행使行을 갔을 때 한 번 수행화원으로 간 적이 있을 뿐이었다. 다행히 동시대 최립, 허균, 신흠 등 문인들이 남긴 몇몇 글을 통해서 이정의 그림 세계나 교유관계를 엿볼 수 있다. 1605년, 허균이 황해도 수안 군수로 나가 있을 때 이정이 그곳을 다녀간 적이 있었는데 이때 허균이 지은 시가 있다.

봄바람과 함께 손님이 오니
지금 내 병이 나으려 하는구나
사상謝尙만큼 춤을 잘 출 수도 있거니와

우린 술꾼 무리가 아니던가

할 일은 서까래 같은 붓이요

삶은 옥병에 맡겨버렸네

하찮은 벼슬아치 그게 뭐 별거라고

돌아갈 길은 저 강물에 있지 않은가

客逐東風至 令余病欲蘇

能爲謝尙舞 自是高陽徒

事業餘椽筆 生涯付玉壺

微官亦何物 歸路在江湖

　수안 군수에서 파직된 허균은 서울에 머물다가 얼마 되지 않
아 1606년에 신종 황제의 황손 탄생을 알리기 위해 조선에 오는
주지번의 원접사遠接使였던 유근에게 스스로 청해 종사관이 되었
다. 어떤 경위에서였는지 정식 화원이 아니었던 이정은 수행화원
의 이름으로 사행에 참여하게 되었는데, 아마도 허균의 추천이 아
니었을까 짐작된다. 국가의 외교사절이었던 사행은 그 사절단에
속했다는 것 자체로 예나 지금이나 굉장히 명예로운 일이었다.

　1606년 어느 날, 그날은 허균과 이정이 원접사의 임무를 마치
고 한가한 시간을 보내던 날이었을 것이다. 고위관직에 있는 한
정승이 이정을 불렀다. 그리고 술과 안주를 잘 대접하면서 흰 비
단을 펼쳐 그림을 청했다. 이정은 술에 취해 한참 누워 있다가 일

어나서 그림을 그리기 시작했는데, 소 두 마리가 물건을 가득 실은 수레를 끌고 솟을대문 안으로 들어오는 그림이었다. 그림을 다 그린 이정은 붓을 던져버리고는 서둘러 그 집을 나가버렸다. 자신이 그린 그림이 일으킬 파장을 이미 짐작했던 것이다. 당연히 정승의 집안사람들이 이정을 죽이겠다고 찾아나섰고 이정은 도망다니는 신세가 되었다. 생각하면 세도가의 부정과 부패를 그림으로 그렸던 이정의 용기는 충격적이다. 어쩌면 단순히 부정과 부패 때문이 아니라, 예술을 지배하려는 권력가의 욕망에 침을 뱉은 것인지도 모르겠다.

이정은 마침 평안도 관찰사 박동량이 서울에 들렀다는 소식을 들었던 모양이다. 선조의 부마였던 아들 박미의 병세가 심해서 잠시 휴가를 얻어 서울에 다녀갔는데 이때 박동량을 따라 평양으로 떠났을 것으로 짐작된다. 박미는 이정이 자신의 부친을 따라 평양으로 갔다가 거기서 죽었다고 기록하고 있다. 이정이 평양으로 떠난 후 정미년(1607) 정월, 허균은 이정의 죽음을 예견하지 못한 채 그림을 부탁하는 편지와 비단을 인편에 보냈다.

큰 비단 한 묶음과 각가지 노랗고 푸른 비단을 함께 종 아이에게 부쳐 서경에 있는 자네에게 보냈으니, 부디 산을 등지고 앞에 시내를 둔 집을 그려주게나.
온갖 꽃과 천 그루의 대나무를 심고, 집 중앙 남쪽으로 마루를 내고, 앞뜰은 넓게 하여 석죽石竹과 금선초金線草를 심고, 괴

죽음과
벗하다

석과 고풍스러운 화분을 늘어놓아주게. 동편의 안쪽 방에는
발을 걷고 천 권의 책을 꽂아놓으며, 구리로 된 병에는 공작새
의 꽁지깃을 꽂고, 박산준博山尊은 탁자 위에 놓아주게. 서쪽의
창문을 열면, 어린 종이 나물국을 끓이고 손수 술을 걸러 신
선로에 따르면, 나는 방 안 깊숙이 은낭隱囊에 기대어 누운 채
로 책을 읽을 것이네. 자네는 (……) 더불어 좌우로 웃고 이
야기하고 있을 것이네, 모두가 건巾을 쓰고 비단 신을 신고 있
되 띠를 두르지 않은 도복을 입고 있네. 한 줄기 향불 연기는
주렴 밖에서 피어오르는데 두 마리 학이 돌이끼를 쪼고, 어린
동자는 비를 들어 꽃잎을 쓸고 있는 풍경을 그려주게나.
　그렇게 된다면 인생사 모든 것은 다 이뤄지는 것이지. 그림이 완
성되면 돌아오는 태징 편에 부쳐주기를 간절히 바라고 바라네.

　만약 이정이 살아서 허균이 원하는 그림을 그렸다면, 산을 등
지고 앞에 강을 둔 소박하고 아름다운 집이었을 것이다. 온갖 꽃
과 대나무와 고풍스러운 화분이 줄지어 있는 마당이 숨어 있고,
보이지는 않지만 많은 책들이 방 북쪽에 쌓여 있을 것이다. 창밖
으로 돌이끼를 쪼는 두 마리의 학과, 꽃잎을 쓸고 있는 동자가 보
이지 않는가.
　그러나 평양으로 몸을 피한 이정은 그곳의 풍광과 아름다운
여인들에게 빠져들었고, 결국 술과 여자에 취하고 병들어 이듬해
2월에 쓸쓸하게 세상을 떠나고 말았다. 젊고 재기발랄했던 화가

이정, 「산수도」, 비단에 수묵, 29.5×21.7㎝, 16~17세기, 국립중앙박물관

의 죽음은 매우 안타깝지만 한편으로 그의 죽음은 낭만과 비극을 함께 품고 있다. 그의 주검은 평양 외곽의 선연동媚娟洞에 임시로 매장되었는데 선연동은 평양 기생이 죽으면 매장되던 곳이었다. 가장 소외되었던 곳에, 가장 사랑했던 여인들의 곁에, 붓을 휘놀리던 그의 손가락도 묻히고 말았다.

이정이 죽은 지 1년 만인 1608년 2월, 허균은 사은사 사행길에 평양에 있는 이정의 무덤을 찾아가 술과 안주를 준비하고 시를 읊어 무덤에 바쳤다. 쓸쓸한 무덤 위로 봄기운이 내리던 음력 2월 그믐이었다.

애통하도다 사랑하는 친구 이미 떠나갔네

계수나무 차가운 바위 가을꽃에 그윽한 골짜기

누구와 함께 돌아가 노닐 것인가

외로운 그림자 슬프고 비통하구나

아름다운 연못은 맑고 순결하고

달은 밝게 빛나며 달빛을 흩뿌리는데

아련하게 바람에 오는 너를 바라보네

높은 소리로 읊던 오장伍章이 들리니

슬프다 어찌 천추만세를 끝내버렸단 말인가

그대를 그리는 마음 잊을 수가 없구나

痛知音之已隔 桂樹兮寒巖 秋花兮幽谷 誰同歸兮逍遙 弔孤影兮憯惻

瑤潭淨兮皎潔 月悶悶兮舒光 怳然覩子之風神兮 聆高詠其伍章
嗚呼千秋萬歲兮何終極 懷伊人兮不可忘

— 허균, 「이정애사李楨哀辭」에서

이정의 그림에는 분명 잠재적인 슬픔과 고통이 들어 있을 것이지만, 조선시대 아름다운 산수 자연의 그림에서 그러한 분노나 고통을 찾기는 어렵다. 그러나 시각을 바꾸면 더 아름답고, 더 비현실적인 풍광이야말로 고통받는 자들에게 위안이 될지 모른다. 이정은 평화롭고 안락한 자연 속에 마음의 피난처를 숨겨놓았을 것이다. 세상의 모든 무릉도원이 복숭아 꽃잎이 날리는 아름답고 낭만적인 풍광을 가진 것은 아니다. 상처받은 자의 피난처는 열사의 사막, 아스라한 고원, 화산재로 덮인 산등성이일 수 있다.

어쩌면 이정과 친구들은 푸른 숲을 날다가, 계곡의 바위에 앉아 발을 담그다가, 서로의 영혼을 합쳤을지도 모르겠다. 그러다가 해가 기울면 한 영혼은 그림을 찢고 나오고, 다른 한 영혼은 몸을 찢으며 그림 속으로 들어간다. 그렇게 우리는 죽어도 죽지 않은 예술가의 붓질을 경청하는 것이 아닐까.

조선 후기를 살았던 최북崔北, 1712~86?은 그림을 팔아 생계를 유
지하는 직업화가였다. 최북의 부친은 계사計士 출신으로 중인 신
분이었던 것으로 알려져 있다. 살아 있을 때 기록을 남기지 않은
사람들은 죽은 뒤 과장되게 치장되거나 반대로 쉽게 잊히기 마
련이다. 최북에 대한 기록 역시 대부분 그의 사후에 쓰인 글이어
서, 미술사 연구자들은 최북의 생애가 조금은 과장되기도, 왜곡
되기도 했을 것이라고 생각하고 있다. 그래서 조선시대 그림의 한
모퉁이에 짧게 써놓은 한두 마디 단어가 예술가의 세계를 밝혀
주는 중요한 열쇠가 되기도 한다. 최북 역시 죽은 지 200년이 넘
었을 1990년도에 들어서야 부친의 이름과 신분이 알려져 그가
중인 신분의 직업화가였음이 확실히 밝혀졌다. 다만 아쉽게도 최
북이 세상을 떠난 해는 정확히 알려져 있지 않다.

최북의 부친이 지녔던 계사의 신분은 산원算員이라고 부르는 잡
직으로 호조戶曹에 속한 종8품의 관직이었다. 당시에는 의관도 율
관도 역관도 화원도 모두 잡직이라는 울타리 안에 속했는데, 지
금으로 말하자면 의료계와 법조계, 그리고 외교부와 국가기록원
에 속하는 중요한 직종이었다. 그러다보니 중인들이 지닌 전문적
지식은 양반보다 못하지 않았고, 사회적으로나 문화적으로 그들
의 영향력을 무시할 수 없었다. 그러므로 중인들은 자신들이 사
족士族이라고 부르는 양반계급에 비해 부당한 차별대우를 받는다

고 생각했을 것이 당연하다. 그러나 최북이 과연 자신의 신분에 대한 저항 의식을 가졌는지는 알 수 없다. 어쩌면 술을 좋아하고 기이한 행동을 서슴지 않았다는 최북의 생애 자체가 저항이었을지도 모르겠다. 만약에 최북에게 저항과 반항이 있었다면, 그가 남긴 그림 속에 조금은 투영되어 있을 것이다.

최북이 활동했던 시대에는 진경산수화풍 외에도 시의 내용이나 주제를 그림으로 표현한 시의도詩意圖가 유행했는데, 많이 알려진 「공산무인도空山無人圖」와 「수하인물도樹下人物圖」가 바로 그런 그림이다. 「수하인물도」는 국립중앙박물관에 소장된 『제가화첩諸家畫帖』에 포함되어 있는데, 다섯 점의 시의도 중 시가 쓰여 있지 않는 시의도이다. 그러나 굳이 시를 써넣지 않았어도 이 그림은 시가 있는 그림이며, 시가 되는 그림인 것을 누구라도 쉽게 알아차리게 된다.

꽃구경하다가 나도 모르게 술에 취해
나무에 기대어 깊이 잠드니 해는 기울고
객들은 흩어지고 술 깬 한밤중 지나서야
다시 붉은 촛불 들고 남은 꽃구경한다네
尋芳不覺醉流霞 倚樹沈眠日已斜
客散酒醒深夜後 更持紅燭賞殘花

최북, 「수하인물도」, 『제가화첩』, 종이에 담채, 24.2×32.3cm, 18세기, 국립중앙박물관

당나라 시인 이상은李商隱, 812~858의 「꽃나무 아래 취하다(花下醉)」이다. 시 속에서 시인은 꼭 술에 취하지 않았어도 됐을 것이다. 꽃나무 아래 앉으면 저절로 유하주流霞酒라는 신선주를 마시는 기분이었을 테고, 어두운 밤에는 붉은 촛불을 켜고 꽃을 바라보는 것같이 마냥 황홀하지 않았을까. 그래서 꽃놀이는 밤에 가는 꽃놀이가 더 환상적이다.

최북의 「수하인물도」는 이상은의 시처럼, 나무 아래 있는 사

람을 그린 그림이다. 세상을 초월한 듯 보이는 인물은 바람과 꽃, 술에 취한 듯 바위에 기대어 있다. 팔을 접어 머리를 괴고 오른쪽 다리는 왼쪽 다리 위에 올려놓은 채로 누워 있다. 옹이가 굵은 나무의 가지가 휘늘어져 그늘을 만들어주고 나무 아래 놓인 술상 위로 술병과 술잔 그리고 안주가 들어 있을 그릇도 보인다. 굵은 나무의 비스듬히 휘어진 가지 아래로 또다른 나무가 붉은 꽃을 피운 채 관절을 꺾었다 폈다 하며 그림의 중심으로 내려와 있다. 관절을 꺾으며 노련하게 뻗은 가지를 보면 홍매의 가지로 보이지만, 그러기에는 너무 늦게 폈다. 큰 나무의 잎사귀는 이미 푸르게 물들었고 시냇물은 콸콸 흐르고 있지 않은가. 더군다나 술상 뒤에 무더기로 핀 꽃은 진달래 같아 보인다. 그렇다면 저 나무의 붉은 꽃은 매화일까 아니면 복숭아꽃일까.

매화라면 저 인물은 매화가 피어야 할 때를 그다지 신경 쓰지 않는 인물일지도 모르겠다. 늦게 피는 매화는 매화가 아니라고 도끼로 그 나무를 베어버렸다는 문인을 기억한다면, 그림 속의 인물은 그런 속세의 사정쯤은 이미 뛰어넘은 위인이었을 테니 말이다. 만약 저 꽃이 복사꽃이라면, 술상을 벌인 곳은 무릉도원으로 가는 계곡 어디쯤일 것이다. 도원으로 가는 길에서는 절대로 취해 있으면 안 된다. 그러다가는 도원에 이르기 전에 길을 잃을 것이니 말이다. 다만 정갈하게 정리된 술상을 보아서는 아직 취하지 않은 것 같으니 얼마나 다행인가.

죽음과
벗하다

최북이 생전에 어떻게 삶을 영위했는지 어떤 그림을 어떤 경위로 그리게 되었는지는 잘 알 수는 없지만, 남겨진 기록을 통해 추측하거나 상상할 수는 있다. 최북이 술을 좋아했다는 사실은 그의 생애를 기록한 사람마다 증언하고 있다. 그중에서 성해응成海應, 1760~1839의 글은 흥미롭다. 성해응은 외규장각 교서관을 지낸 성대중의 아들이었는데, 성대중은 서얼 출신이었지만 능력을 인정받아 특별히 제수되었던 인물이다. 성해응 역시 부친을 따라 규장각 검서관을 지냈다. 성해응은 당시 많은 서화가의 작품을 감상하고 글을 남겼다. 그중에서 최북의 그림에 대해 쓴 글을 보면, 최북이 술만 좋아한 게 아니라 음악을 연주하는 등 풍류를 즐겼던 것을 알 수 있다.

> 최북은 호가 호생관으로 위항인委巷人이다. 그림에 뛰어난 재주가 있었는데 말년에는 더욱 기예가 정교해졌다. 기방에서 놀기를 좋아하였고 기생들은 그가 당연하게 풍류를 주도하는 것을 감히 거스르지 못했다. 이 그림은 관폭을 그렸는데, 맑고 차가운 기운이 엄습한다. 또 불그스레한 먼지가 이는 번잡한 도성에서 이 그림을 감상한다면 스스로를 경계할 수 있을 것이다.

최북과 동갑인 문인으로 신광수申光洙, 1712~75가 있다. 신광수는 자화상으로 잘 알려진 윤두서의 사위였는데, 「최북설강도가崔北雪

최북이 장안에서 그림을 파는데

평생 오두막에 사면이 다 허공이네

문을 닫고 종일 산수를 그리는데

유리 안경에 나무 필통뿐이라네

아침에 한 폭 팔아 아침을 먹고

저녁에 한 폭 팔아 저녁을 먹는다네

날은 차갑고 손님은 해진 담요 위에 앉아 있는데

문밖 작은 다리에는 눈이 세 치나 쌓였다네

여보게 올 때는 내게 설강도를 그려주게

두미와 월계의 절룩이는 나귀를 타고

남북 청산에 보이는 맑은 은빛

어부의 집은 허물어지고 낚싯배는 외로운데

어찌 눈바람 속의 패교와 고산

맹호연과 임포만 그릴 것인가

그대를 기다려 함께 복숭아꽃 물가를 떠돌면

다시 설화지에 봄 산을 그려주게나

崔北賣畫長安中　生涯草屋四壁空

閉門終日畫山水　琉璃眼鏡木筆筩

朝賣一幅得朝飯　暮賣一幅得暮飯

天寒坐客破氈上　門外小橋雪三寸

請君寫我來時雪江圖 斗尾月溪騎蹇驢

南北靑山望皎然 漁家壓倒釣航孤

何必灞橋孤山風雪裏 但畫孟處士林處士

待爾同汎桃花水 更畫春山雪花紙

　내용 그대로 직업화가로서의 최북을 떠오르게 한다. 추운 겨울, 해진 담요를 깔고 앉아 그림을 기다리는 손님과 창밖의 눈 내리는 풍경이 시를 읽는 사람을 스산하게 만든다. 그림 속 산수에는 두물머리와 양평의 월계가 보이고 그 어딘가에 다리를 절뚝이며 걸어오는 지친 나귀가 있다. 신광수는 어찌 우리가 중국 고사의 인물만 그려야 하는가 하고 묻는다. 그러면서 겨울이 지나면 따스한 봄이 올 것이고, 그때 우리가 복사꽃이 떠 있는 강물 한 사발에 붓을 적셔 맑은 봄날의 산수를 그리자고 말한다. 신광수는 가난한 화가의 모습만 노래한 것이 아니라 아름다운 우리 강산을 그림으로 그리고 싶다는 마음을 내비치고 있다. 봄날이 오면 지금의 가난도 곧 사라지고 말 거라고.

　최북은 그의 호방하고 기이한 성격을 예술적 기질로 인정받았던 것으로 보인다. 이규상李圭象, 1727~99은 "최북의 성격은 칼끝이나 불꽃 같아서, 조금이라도 뜻에 거슬리면 문득 욕을 보였다. 사람들은 모두 고칠 수 없는 망령된 독이라고 했는데, 늙어서는 남의 집에 기식하며 살다가 죽었다(北性如刀鋒火焰 小忤意輒辱之 人

咸目以妄毒不治 生老奇人家至死)"라고 전했다. 동시대를 살았던 사람의 증언인 만큼 어느 정도는 맞는 말이었을 것이다. 최북이 자로 삼았던 칠칠七七도 사실은 자신의 이름인 북北을 둘로 해체한 것이니 당시로는 전위적이지 않았겠는가. 그런데 알고 보면 칠칠이라는 이름은 당나라 신선 은천상殷天祥의 호이기도 하다. 은천상은 계절에 상관없이 꽃을 피우는 능력을 가진 신선이었는데, 최북이 그런 능력을 가진 은천상의 이름을 빌리고 싶어했는지는 알 수 없다.

남공철南公轍, 1760~1840은 최북의 아들뻘 되는 손아래였지만 최북의 술주정을 받아줄 정도로 친분이 있었다. 최북에게 쓴 편지를 보면 최북이 남공철의 집에서 그를 기다리다가 술에 취해 서재를 어지럽히고 술주정을 했다는 내용이 나온다. 남공철의 부친이 대제학을 지냈던 남유용이었던 만큼 명문가의 문인이 기행을 일삼는 화가와 어울렸다는 사실이 청량하게 들린다. 아마도 남공철의 몸속에 예술가의 광기에 공감하는 피가 흐르고 있었는지도 모른다. 남공철은 「최칠칠전崔七七傳」에서 최북과 관련된 일화를 여럿 소개했는데 그중 금강산에서의 일은 섬뜩할 정도다.

최북은 술을 좋아하고 나가 놀기를 즐겼는데 금강산의 구룡연에서는 너무 즐거운 나머지 술에 크게 취해서 울다가 웃다가 했다. 그러더니 "세상의 명인 최북은 당연히 천하의 명산에서 죽으리라"라고 큰 소리로 부르짖었다. 이윽고 몸을 날려 구룡

죽음과
벗하다

연으로 뛰어들었지만 다행히 구하는 이가 있어서 떨어지지는 않았다. 마주잡아 반석 위에 뉘었더니 헐떡이며 누워 있다가 갑자기 일어나서는 언제 그랬냐는 듯 휘파람을 길게 불어 숲을 울리는 바람에 나무에 깃든 새들이 모두 날아가버렸다.

嗜酒喜出遊 入九龍淵 樂之甚飮劇醉 或哭或笑 已又叫號曰 天下名人崔北 當死於天下名山 遂翻身躍至淵 旁有救者得不墮 昇至山下盤石 氣喘喘臥 忽起劃然長嘯 響動林木間 棲鶻皆磔磔飛去

다산茶山 정약용丁若鏞, 1762~1836도 생전에 최북의 그림을 본 적 있었다. 또 근기남인과의 교유를 생각하면 최북에 대해 알고 있었을 것은 당연하다. 정약용의 『혼돈록餛飩錄』에 최북에 대한 글이 나온다. 최북이 늘그막에 외눈으로 돋보기를 썼는데, 한쪽 눈을 잃은 그의 성격이 볼만했다고 한다. 어느 날 재상 집안의 귀한 자제가 그림을 펼쳐보며 들여다보더니 "그림을 잘 모르겠다"고 하자, 최북이 발끈하여 "그림을 잘 모르면, 다른 사물들은 다 아는가?"라고 했다는 것이다. 그 일을 사람들이 모두 웃음거리로 삼았다고 한다. 그림에 대한 자의식이 강했던 최북에게 재상가의 도련님의 '잘 모르겠다'라는 말은 최북의 귀에 오만하게 들렸던 모양이다. '그렇다면 너는 세상 만물을 다 알고 있다는 말인가?'라는 뜻의 말을 직설적으로 내뱉은 것이다.

최북이 죽고 난 뒤에나 태어났을 우봉又峯 조희룡趙熙龍, 1797~1859

은 중인에 대한 전기를 모아 『호산외사壺山外史』를 엮었는데, 「최북전」에서 최북이 외눈이 된 사연을 전한다. 어느 날 지체 높은 사람이 최북에게 그림을 그려달라고 청했는데, 그리지 않았더니 협박을 하는 것이었다. 그러자 최북은 "남이 날 저버리기보다 오히려 내 눈이 나를 저버리는구나"라며 스스로 송곳으로 눈을 찔러 한쪽 눈을 잃었다고 한다. 물론 조희룡이 경험한 일은 아니고 전해들은 이야기겠지만. 최북의 성정을 짐작하면 있음 직한 이야기다.

최북의 이런 행동은 높은 자존감에서 비롯한 것인지도 모른다. 반 고흐가 제 귀를 면도칼로 잘라버렸듯이 최북은 스스로 제 눈을 멀게 한 것이다. 그렇게 한쪽 눈이 멀게 된 그는 안경을 쓰고 화첩에 얼굴을 바짝 갖다대고 그림을 그렸다고 하니, 하나의 눈으로 사물이 더 절실하게 와닿았을 것이다.

최북은 스스로의 끼를 어쩌지 못한 많은 예술가 중 한 사람이었다. 그가 한쪽 눈만 가지고 대담한 구성과 운치 있는 필묵으로 작품을 남길 수 있었던 것은, 귀가 들리지 않던 베토벤의 음악처럼 집중과 몰입에서 나온 천부적인 기질 때문이었을 것이다.

기인 최북의 죽음은 참으로 기인다웠다. 최북과 친했던 남공철조차 그의 죽음을 확실하게 기억하지 못할 정도였기 때문이다. 남공철은 최북이 서울의 어느 여관에서 죽었다고 했고, 신광수의 동생 신광하申光河, 1729~96는 눈 내리는 날, 어느 성곽 모퉁이에서

잠들었다가 깨어나지 못했다고 했다. 신광하는 최북이 죽은 후에 그를 위해 「최북가崔北歌」를 지었다.

> 그대는 보지 못했는가, 최북이 눈 속에서 죽은 것을
> 담비 갓옷에 백마를 탄 이는 누구의 자손인가
> 너희는 죽음을 연민하지 않고 거들먹거리는가
> 최북은 비천하고 미미했으니 진실로 애달프구나
> 최북은 사람됨이 정밀하면서 날카로워
> 스스로 말하길 붓으로 먹고사는 그림쟁이라 하였네
> 체구는 작달막하고 눈은 외눈이었지만
> 술이 과해 석 잔이면 거칠 것이 없었다네
> 북으로는 숙신(만주)을 지나 흑삭(하얼빈)에 이르렀고
> 동으로는 일본을 지나 적안까지 갔다네
> 귀한 집 병풍에 산수도가 있는데
> 안견이나 이징의 산수가 쓸어버린 듯 없어지고
> 술에 취해 미친 듯 붓을 휘두르면
> 높은 집 대낮에 강호가 생긴다네
> 그림 한 폭 팔고 열흘을 굶다가
> 크게 취해 한밤에 돌아오다가 성곽 모퉁이에 쓰러졌다네
> 묻노니 북망산 흙 속에 수많은 뼈가 묻혔건만
> 어찌 최북은 깊은 눈 속에 묻혔는가
> 오 최북은 몸은 비록 얼어죽었어도 영원히 사라지지 않으리

君不見崔北雪中死 貂裘白馬誰家子

汝曹飛揚不憐死 北也卑微眞可哀

北也爲人甚精悍 自稱畵師毫生館

軀幹短小眇一目 酒過三酌無忌憚

北窮肅愼經黑朔 東入日本過赤岸

貴家屏障山水圖 安堅李澄一掃無

索酒狂歌始放筆 高堂白日生江湖

賣畵一幅十日饑 大醉夜歸臥城隅

借問 北邙塵土萬人骨 何如

北也埋却三丈雪 嗚呼 北也身雖凍死名不滅

　최북의 그림 중에 「풍설야귀인風雪夜歸人」이 있다. 말 그대로 눈보라 치는 밤에 집으로 돌아오는 사람을 그린 이 그림은 세차게 부는 바람의 차고 매서움을 생생하게 보여준다. 살을 에는 바람이 불어가는 방향으로 나뭇가지가 휘어지고, 그 바람을 맞으며 걷고 있는 사람의 등허리는 너무 외롭고 지쳐 보인다. 아마도 눈보라 치는 밤, 술에 취해 집으로 돌아오는 최북 자신의 모습이 아니었을까. 산은 높고 세상은 적막한데 거칠게 휘휘 갈긴 듯한 붓질이 더욱 춥고 매섭다. '풍설야귀인'이라는 화제는 당나라 유장경劉長卿, 710~785?의 시에 나온다.

　해가 지니 푸른 산은 멀어지고

최북, 「풍설야귀인」, 종이에 담채, 66.3×42.9㎝, 18세기, 개인 소장

추운 날 초가집은 가난하네

사립문에 개 짖는 소리 나니

눈보라 치는 밤에 돌아오는 이가 있구나

日暮蒼山遠 天寒白屋貧

柴門聞犬吠 風雪夜歸人

최북이 정말 술에 취한 채로 얼어죽었는지는 알 수 없으나 그
의 광기가 결국 외롭고 쓸쓸한 죽음을 불렀을 것이고, 그런 면에
서 「풍설야귀인」은 그의 자화상일 수도 있다.

죽음이 찾아왔다

—

없더라도 있는 것을 만들 수가 있으니

그림으로 그리면 되지 어찌 말로 전하리

세상에 시인묵객이 많다 하여도

이미 흩어진 넋은 누가 불러주리오

將無能作有 畵貌豈傳言

世上多騷客 誰招已散魂

조선시대 그림 중 죽음이 찾아온 그림을 꼽으라면 김명국金明
國, 17세기 활동의 「죽음의 자화상」이 가장 먼저 떠오른다. 오랫동안

불려왔던 '은사도隱士圖'라는 제목보다 '죽음의 자화상'이라는 제목이 더욱 가슴을 울리는데, 이 제목만으로 그림의 모든 것을 말해주기 때문이다. 유홍준 교수에 의하면 상단의 초서를 해독한 이광호 철학과 교수가 이 그림이 죽음을 이야기하고 있음을 밝혔고, 그 덕분에 이 그림을 「죽음의 자화상」이라고 부르게 되었다고 한다. 한편, 초서를 쓴 종이가 그림을 그린 바탕지와 다른 것을 보면 제시 부분을 별도로 덧댔음을 알 수 있다. 김명국이 그림을 그린 뒤 다시 써붙였을 수도 있고, 누군가가 이 그림을 보고 죽음을 상상한 것일 수도 있다.

상복을 입은 이의 뒷모습은 쓸쓸하면서도 불길하다. 그가 입은 것은 상복인가 아니면 수의인가. 분명 상복이지만 뒷모습의 저 사람에게는 수의였으리라. 평생을 은사로 살던 이가 죽음을 맞이했다면 바로 이런 모습으로 저승을 향해 뚜벅뚜벅 걸어가지 않았을까. 그런데 이 사람의 발걸음은 잠시 멈춰 있다. 망설이는 것이다.

김명국이 생각했던 죽음이 바로 이러했을지도 모른다. 김명국은 술에 얽힌 이야기와 기행奇行으로 이름을 남긴 화원이었다. 기인이었던 만큼 그의 그림 실력은 특별했고, 특별한 그림 솜씨만큼 기인으로서의 행적이 오래도록 전해진다.

「죽음의 자화상」이 김명국의 죽음을 그린 그림이라면, 그는 유언인 듯 묘비명인 듯 자기 죽음을 스스로 남긴 것이다. 우연히 어느 풀숲에 '誰招已散魂(이미 흩어진 넋은 누가 불러주리오)'라는 글

김명국,
「죽음의 자화상」,
종이에 수묵,
60.6×38.8cm,
17세기,
국립중앙박물관

씨가 새겨진 돌조각을 보게 된다면, 김명국의 이름을 크게 불러 주어야겠다. 그러면 그의 흩어진 혼이 다시 돌아올 수도 있지 않을까. 김명국은 상복 같은 수의로 온몸을 가린 채, 지금도 죽음의 길을 가는 중인지 모른다.

김명국의 죽음에 대한 사유가 이 한 장의 그림에 들어 있다. 쓸쓸하게 그러나 무겁지 않게, 처연하게 그러나 슬프지 않게.

죽음의 뒷모습을 그린 또다른 그림은 김홍도의 「염불서승도念佛西昇圖」이다. 그림 안에 가득한 구름과 연꽃이 열반에 든 노승의 뒷모습을 감싸고 있다. 마르고 꼿꼿한 등허리와 가느다란 목, 가려진 시선은 극락을 향한다. 김홍도는 가는 붓을 둥글게 말아올리며 선만으로 구름과 연꽃을 그려냈다. 종이도 비단도 아니고 맑은 모시에 그려진 승려의 뒷모습은 그 자체로 숭고하고 숙연하다. 붓은 화가의 사유가 가진 직관의 힘 그대로 움직였음이 틀림없다. 연꽃대좌에 앉은 노승이 열반을 맞는 참선의 시간, 그 찰나의 순간에 그의 몸은 사라지고 말 것이다. 열반의 순간, 광배光背를 만들어내는 햇무리에 싸여 노승은 이미 극락에 닿아 있을지도 모른다. 어린 꽃봉오리와 만개한 꽃이 함께 피어 있는 대좌처럼 「염불서승도」의 화면 안에는 삶과 죽음이, 이승과 저승이 어울려 있다.

이승에서의 해탈과 열반은 다 무엇이란 말인가. 연꽃잎은 노을에 젖어 분홍빛으로 물들었다. 저 노승은 생전에 진흙으로 바른

김홍도, 「염불서승도」, 모시에 담채, 20.8×28.7㎝, 19세기 전기, 간송미술문화재단

동굴에서 수양했는지 등이 온통 흙빛이다. 그의 영혼은 아직 젊고 사유는 깊다. 화면을 이룬 모시의 올과 올이 고행의 시간들을 그물처럼 걸러내고 있다. 극락세계를 기다리는 열반의 순간, 자연의 이치에 따라 내맡기는 삶. 다시 어떤 목숨으로 환생할지는 노승도 모른다. 누구도 알려 하지 않는다.

 고람古藍 전기田琦, 1825~54는 조선 말기 '이초당二草堂'이라는 한약방을 운영했던 중인 출신의 화가였다. 전기는 유최진柳最鎭,

죽음과
벗하다

1791~1869의 도움으로 한약방을 열었는데, 서화를 제작하거나 감상하고 품평하면서 그림을 거래하는 장소로 활용되었다고 알려졌다. 전기는 같은 중인 출신의 유재소와 매우 친하게 지냈는데, 전기의 호 중에 두당杜堂이라는 호가 있고 또 유재소는 형당蘅堂이라는 호가 있어서 한약방의 명칭이 이초당이 되었다고 한다. 전기는 한약을 싸고 남은 종이 위에 그림을 그릴 정도로 열정을 바쳤지만, 서른의 젊은 나이에 병으로 죽고 말았다. 그러나 안타깝게도 전기의 자세한 행적은 전해지지 않는다.

전기나 유재소 모두 여항閭巷문인이었는데, 여항이란 양반 사대부 출신에 대항하는 의미로, 중인 이하의 신분에서 문학이나 예술 분야의 활동을 하던 새로운 계층의 문인들을 일컫는 말이었다. 이는 조선 후기 경제적 기반을 마련했던 중인층에서 사회의 변화와 맞물려 자신의 자의식을 표출하는 방법으로 선택한 문화예술적 현상이었다고도 할 수 있다.

전기가 활동하던 1800년대 중반은 전통적인 문화예술 역시 서구문물에 의해 많은 영향을 받던 시기였다. 또한 신분 계급이 와해되기 시작해, 문단뿐 아니라 화단에서도 많은 중인이 활동을 펼쳤던 시기였다. 예전에는 화원에 속한 중인 출신 화가가 많았지만, 이 시기에는 사대부처럼 자유롭게 자신의 예술적 기량을 펼치는 화가들이 많아졌던 것이다.

당대에는 의업에 종사하거나 역관이거나, 중인 출신의 문인들이 만든 문예동인이 여럿 있었는데 그중 전기가 속한 시사詩社는

벽오사碧梧社였다. 벽오사는 1847년에 대대로 의관醫官을 지냈다는 유최진이 앞장서서 결성했는데, 그의 집 안 우물가에 오래된 벽오동나무가 있어서 자연스럽게 '벽오사'가 되었다고 한다. 모임에는 전기를 비롯해서 중진인 유최진과 조희룡이 있었고 이기복·정지윤·나기·유재소·유숙 등이 속해 있었다. 중진과 젊은 층이 함께 어우러진 모임의 구성원들은 시를 짓고 그림을 그리고 화평하면서 19세기 문화예술의 한 축을 만들어갔다. 어떤 날은 조희룡과 유최진이 시와 그림을 이야기하다가 무엇이라고 표현하기 어려운 미묘한 데에 이르러 저들도 모르는 사이에 크게 껄껄 웃었고, 그때 곁에 있던 젊은 전기가 「헌거도軒渠圖」를 그려주었다는 내용이 조희룡의 『석우망년록石友忘年錄』에 있다. 전기가 아버지뻘인 선배들과 나이를 초월해 어울렸으며 선배들은 재기 있는 젊은 화가를 잘 품어주었음이 짐작된다.

벽오사 동인들은 1849년에 유배에서 돌아온 추사秋史 김정희金正喜, 1786~1856를 모셔와 글씨와 그림을 보이고 그의 평을 받는 모임을 수차례 열었다. 전기는 김정희가 주관했던 시사의 서화평을 적어놓은 종이를 모아 『예림갑을록藝林甲乙錄』을 엮고 서문을 썼다. 여기에 서예와 회화 각 여덟 점에 대한 김정희의 평을 실었는데, 전기는 서예와 회화에 모두 작품을 내어 김정희의 품평을 받았다. 김정희는 전기의 그림을 보면서 채색과 선염에 대해 지적하며 갈필을 지나치게 사용하는 잘못을 범해서는 안 된다고 당부했다. 전기는 김정희의 영향을 받아 뜻을 그림에 담는 문인화의 사의寫意

죽음과
벗하다

를 잘 이해한 화가로 평가받고 있다.

　1849년 7월 2일 기유己酉의 간기가 있는 「계산포무도溪山苞茂圖」
는 김정희의 「세한도歲寒圖」와 비견될 만큼 쓸쓸하고 고즈넉하면
서 속세를 초월한 듯한 화풍으로 김정희의 영향을 받은 작품으
로 평가된다. 인적이 없는 강변에 잘 자란 갈대나 억새 같은 풀
들이 황량하게 서 있고, 지붕만 보이는 초옥이 두 칸, 강 건너 산
자락은 담백하게 흙 선 몇 줄을 겹치면서 쓱 긋듯이 표현했다.
누구의 이름을 불러도 아무 대답이 없을 것 같은 적막한 분위기
는 선禪에 든 은일자의 어깨처럼 아름답다. 끝이 다 닳은 붓으로

전기, 「계산포무도」, 종이에 수묵, 24.5×41.5cm, 19세기, 국립중앙박물관

먹을 삼키듯 뱉으며 쓱 지나간 자리에 담백하게 남은 몇 개의 시어詩語. 마른 나무껍질의 질감으로 쓴 글자의 획은 강변의 억새처럼 어깨를 펴고 당당하게 자리를 잡았다. 화가는 가로 41.5센티미터의 종이에 어떤 시를 쓰려고 했던 것일까.

벽오사의 중진이었던 조희룡은 전기를 매우 아꼈다. 전기를 가리켜 체구가 크고 빼어났으며 인품이 그윽했다고 평했다. 또 전기가 그린 산수화는 쓸쓸하면서 조용하고 담백하다고 전했다. 조희룡은 김정희의 유배에 연루되어 3년간 남쪽 임자도에 유배갔을 때도 전기의 작품을 구하려 했다. 그만큼 전기에게 관심이 많았던 조희룡은 유최진에게 보낸 편지에서 전기의 그림이 어떻게 변했는지 궁금해했다.

요즘 전기가 그림의 이치로 나아가는 일이 어떠한지요? 여기서는 한 점도 볼 수가 없으니 참으로 답답합니다. 「매옥도」는 전기를 만나서 꼭 한번 보여주는 것만으로도 이미 훌륭한 그림이라고 생각되었습니다.
田琦畫理進景果何知 而不見一紙 甚菀 梅屋圖必邀此君一證
爲妙

젊은 화가를 아끼고 배려했던 조희룡이 그린 「매화서옥도梅花書屋圖」와 전기가 그린 「매화서옥도」의 같고 다름을 비교해보는 것도 흥미롭다. 조희룡의 매화가 화려하고 자유로운 모습을 보이는

죽음과
벗하다

것과 달리 전기의 매화는 고요하고 정적이다. 누구나 하늘로부터 받은 성정과 삶의 빛깔이 다르니 그림도 다를 수밖에 없다. 함께 그림을 그리고 감상평을 나누었어도 자신의 색깔로 구현한 매화는 독특한 생명력으로 이름을 남기게 된다.

간송미술관에 전기의 「매화서옥도」가 있다. 가로가 124센티미터인 비교적 큰 그림인데, 그림의 왼쪽 아래에 '전기가 유재소를 위해 그렸다(爲小泉兄寫古藍)'라는 관지가 있다. 그 외에도 기유년(1849) 단오절에 썼다고 기록한 제시題詩가 있으니 그림은 당연히 1849년 단오 이전에 그려졌음을 알 수 있다. 그림의 위쪽에는 정지윤과 현기의 제시가 있는데, 두 제시의 내용에 따르면 이건필이 「매화서옥도」 그림을 가져와서 정지윤과 현기에게 제시를 청했다는 것이다. 정지윤은 그때가 기유 단오라고 써놓았다.

나뭇가지마다 매달린 매화로 눈이 부시다. 마치 흰 등불을 켜둔 것도 같고, 흰 눈이 둥글게 얼어붙은 것 같기도 하다. 붉은 옷을 입은 서옥의 주인은 문을 활짝 열어놓은 채 정좌하고 있다. 아래채에는 책이 높이 쌓여 있어 한겨울을 지내며 읽었을 많은 책의 내용이 궁금해진다. 개울은 아직 얼어붙어 있는 것처럼 보인다. 개울을 건너는 다리 위에 푸른 옷을 입은 사람의 뒷모습이 보인다. 저 사람은 서옥으로 오는 것인가 아니면 돌아가는 것인가. 그것은 보는 우리들의 몫이다. 그가 긴 장대를 들었으니 선인이나 도인일 거라고 마음대로 상상하고 싶다면 그렇게 상상하

전기, 「매화서옥도」, 종이에 담채, 60.5×124cm, 1849년, 간송미술문화재단

전기, 「매화초옥도」, 종이에 채색, 29.4×33.2cm, 19세기, 국립중앙박물관

면 된다. 이제 매화가 피었으니 산마을의 개울물도 녹을 것이고 여기저기 진달래가 피면 아름다운 매화는 선녀의 날개옷을 달고 사라지고 말 것이다. 사라지는 것은 죽는 것이 아니라 다시 피어 나는 것이라고, 속삭이며 날아갈 터이다.

매화서옥을 주제로 한 전기의 또다른 그림 중에 국립중앙박 물관에 소장된 「매화초옥도梅花草屋圖」가 있다. 앞산과 뒷산은 하얗 게 눈으로 덮여 있고, 소박한 집을 울타리처럼 둘러싸고 있는 매 화나무는 가지마다 매화꽃을 눈송이처럼 피워내고 있다. 꽃인지 눈인지 분명하지 않지만 그것을 굳이 구별할 이유도 없다. 친구 의 집에서 흘러나오는 피리 소리에, 매화 꽃잎이 하늘하늘 허공 을 천천히 휘돌다가 다시 날아오른다. 붉은 옷을 입은 손님은 거 문고를 어깨에 걸고 초옥을 향해 천천히 가고 있다. 매화향이 가 득한 소박한 방 안에서 피리를 불고 거문고를 뜯고 싶은 것은 다 만 그림 속의 꿈일 뿐인가.

이 그림의 화제는 북송의 시인 임포林逋, 967~1028에서 왔다. 임포 는 평생 벼슬을 마다하고 항저우에 있는 서호西湖 고산孤山에서 혼 자 살면서 집 주위에 매화를 심고 학을 키웠다고 한다. 그는 매 화를 아내로 삼고 학을 아들로 생각하면서 스스로를 매처학자梅 妻鶴子라고 부르며 평생을 살았던 인물이다. 그래서 임포의 고고하 고 청아한 삶의 모습이 그림의 주제나 소재로 많이 등장했다. 이 그림은 오른쪽 아래에 쓰인 '역매인형초옥적중亦梅仁兄草屋笛中'이라 는 관지로 알 수 있듯, 매화 핀 초옥에서 피리를 불고 있는 친구

역매亦梅 오경석吳慶錫, 1831~79을 찾아가는 그림이다. 역관이었던 오경석은 독립운동가 오세창의 부친이기도 하다. 오세창이 엮은 『근역서화징槿域書畫徵』 『근역인수槿域印藪』는 기록이 부족한 한국미술사의 백과사전 역할을 하는 중요한 서적이다.

당시 오경석은 역관으로 청나라를 드나들면서 많은 신문물과 예술품을 감정하는 안목을 키웠고, 역관으로 축적된 경제력은 많은 미술품 수장을 가능하게 했다. 오경석은 청나라 문인들에게 전기의 그림을 소개해, 청의 문인들이 전기와 유재소의 작품을 구하려고 했던 기록이 있다. 오경석 자신도 글씨를 잘 썼고 그림도 잘 그렸으니, 당대에 이름난 화가와 수장가, 문예비평가였던 그들은 당연히 서로 교유하며 친구가 되었을 것이다.

당시, 고람 전기는 다른 젊은이들처럼 개화기의 흐름에 기울어져 있었고 그래서인지 그의 「매화초옥도」를 보면 조선 말기의 그림인가 하는 생각이 들 정도로 감각적이다. 분명 이 그림은 동양적인 사의를 가진 그림이다. 그럼에도 불구하고 그냥 바라보는 것만으로도 충분히 아름답고 감동스러운 풍경이 들어 있는 것이다. 어쩌면 이런 감각적인 요소가 당시의 개혁적인 젊은이의 사고를 반영한 것은 아닐까.

전기의 죽음에 대한 기록은 희미하기만 하다. 조희룡은 『호산외사』에서 '서른 살에 병들어 집에서 죽었다(病卒于家)'라고 간략하게 기록해놓았다. 젊은 예술가를 격려하고 배려하면서 칭찬을

죽음과
벗하다

아끼지 않았던 조희룡도 그의 병명을 몰랐던 것일까. 전기가 팔에 힘이 없어 글씨 쓰기가 어렵다고 했던 것을 보면 평소에 지병이 있었던 것으로 보인다. 본인이 약방을 경영했고 또 주위에 유최진 같은 의관도 있었지만, 전기의 병명에 대한 구체적인 기록이 없었던 걸 보면 원인을 알 수 없는 병이 아니었을까 짐작된다.

전기는 죽기 세 달 전에도 유최진의 집에서 추운 밤이 다 가도록 이야기를 나누었다. 그날 전기가 그림을 그렸는데 바로 「오당화구도梧堂話舊圖」였다. 즉 유최진의 집인 벽오당에서 옛일을 이야기하는 그림이라는 뜻이다. 죽기 세 달 전에 밤을 새우며 그림을 그릴 정도의 체력이 남아 있었다는 뜻이니 전기의 죽음은 갑작스러운 것이 아니었을까 생각된다. 전기가 죽고 난 뒤, 유최진은 흩어진 전기의 시문을 수습하면서 그가 남긴 시의 먹향이 눈에 들어와 눈물이 그치질 않는다며 젊은 예술가의 죽음을 안타까워했다.

엉킨 실타래 속에 기억의 저편이 있다. 잊고 있었지만 잊히지 않는 어두운 지하방에 다 짜지 못한 채 버려진 스웨터의 코처럼. 우리는 어른이 되어 저편이 그리워지는 나이가 되면 비로소 곰팡이 슨 대바늘을 다시 집어들고 스웨터의 코를 잇는다. 그러면서 천천히 뜨개질을 시작할 때, 엉켜 있던 기억의 실타래는 데굴데굴 굴러가다가 다시 달려오기도 하면서 한 벌의 스웨터가 되어 가는 것은 아닐까. 그래서 매화초옥으로 가는 길은 실타래를 따

라가는 길처럼 아련하기만 하다. 눈 덮인 산과 바위와 마른 풀들이 둥글게 뭉쳐 있다. 그 실타래는 곧 스스로 구르게 될 것이고, 추억처럼 풀리는 실을 따라가다보면 매화가 피어 있는 초옥으로 가게 될 것이다. 아니, 초옥이 아니더라도 꿈꾸듯 기차를 타고 찾아가는 따뜻하고 편안한 방일 수도 있다. 우리의 삶이 그렇다.

4장

홀연히
사라지다

———

우리는 죽음을 직접 경험하지 못한다. 다른 사람이나 다른 개체의 죽음에서 나의 죽음을 상상하고 유추할 뿐이다. 우리 곁에 있는 동물들도 마찬가지로 태어나고 죽는다. 우리는 그들을 보며 나의 가족과 내가 키운 자식의 모습을 추억하고, 그들과 나누는 공감에서 인간사회에서의 공허함을 메꾸기도 한다.

그렇다면 죽음은 어떤가. 떠난다는 것, 사라진다는 것, 그것이 다다. 생명 가진 모든 목숨은 그게 끝이다. 우리가 아는 이번 생에서는.

사라져야 한다는 건 힘겨운 일이다. 사라지는 것을 보고 느끼는 사람의 마음도 고통스럽다. 사람이면 누구나 거쳐야 하는 통과의례를 개와 고양이처럼 사랑스러운 동물도 겪어야 한다. 그들은 무지개다리를 건너가고, 사람들은 열반에 들거나 요단강을 건너가며 인간세계와 작별한다.

동물들은 죽음의 시간이 다가오면 몸을 숨기기 시작한다. 그렇게 많이 날아다니던 새의 주검을 쉽게 만나지 못한 데는 다 이유가 있는 것이다. 죽은 새들은 다 어디로 갔을까. 그리고 그 많은 사람은 다 어디로 갔을까. 우리가 아는 예술가 중에는 새처럼 몸을 숨긴 이들이 있다. 그들은 과연 죽기는 한 것인가. 아직 살아 있는 것은 아닌가. 그러나 그게 끝이 아니다. 우리가 모르는 또다른 생에서는.

—

두성령 이암은 세종의 넷째 아들 임영대군 이구李璆, 1420~69의 증손자로 종실 출신의 화가였다. 종실 혹은 종친이라고 불리는 사람들은 왕후 소생인 대군大君의 4대손까지, 후궁 소생인 군君의 경우는 3대손까지로, 그 이후의 후손들은 종친의 대우를 받지 못했다. 또 왕가 출신이라도 양민 출신의 첩에서 태어난 종친은 품계를 1등급 낮추었고 천민 출신에게는 더 낮은 품계를 책정했다.

이암이 받은 품계인 령令은 정5품에 해당했는데 이암이 언제 두성령의 봉호를 받았는지는 확실하지 않다. 이암의 다음 세대였던 종친 화가로는 학림정 이경윤과 석양정 이정이 대표적이다. 학림정이나 석양정에서 정正의 품계는 3품에 속한다. 이경윤과 이정은 임진왜란을 당해 서로 다른 행적으로 실록에 이름이 오르내렸다. 이경윤은 선조가 의주로 피난할 때 따르지 않았다는 이유로 사헌부의 탄핵을 받았던 반면에, 이정은 전쟁에 나가 팔목이 잘릴 정도로 큰 상처를 입은 일로 두고두고 칭송을 받았다.

종친은 국가에서 주는 전답과 노비, 녹봉으로 생활했기 때문에 정치적 활동에는 한계가 있었지만, 풍류를 즐기거나 시서화를 비롯한 문화예술품의 수집에 관심을 가지는 등 종친 특유의 부유하고 안정된 삶을 살아갔다. 종친 중에서 특히 이경윤과 이정은 각자의 재기와 능력으로 조선 중기 화단에 뚜렷한 족적을 남긴 인물이었다. 이경윤은 당시에 유입된 중국의 절파浙派 화풍을

잘 수용해 소경산수인물화小景山水人物畵를 여러 점 남겼고 후대 화가들의 화풍에도 영향을 끼쳤다. 절파 화풍은 주로 절강성 출신의 화가들이 주도했는데, 거친 바위 표현과 먹의 강렬한 대비, 그리고 대각선의 화면 구도가 특징이면서 그림 속에서 인물이 차지하는 부분이 상대적으로 많았다. 한편, 이정은 묵죽으로 이름을 떨쳤으며 그의 대나무 그림은 조선시대를 통틀어 손꼽힐 정도였다. 또 당대의 유명한 문인들과 교유하면서 시문과 그림과 글씨가 어우러진 작품을 많이 남겼다.

왕실의 피를 받은 이들은 고귀한 신분으로 대접받으면서 나라에서 받은 갖가지 혜택으로 풍족한 생활을 영위할 수 있었다. 그렇다고 그들이 무위도식을 한 것은 아니었다. 종친에게는 원칙적으로 과거 응시가 금지되었기에 관직에 나아갈 수가 없었고, 다만 종친부에 속한 종실 관련 직제에 이름을 올리는 정도에 만족해야 했다. 그러나 국가의 위기에는 솔선수범으로 백성의 귀감이 되어야 하는 의무가 지워졌기 때문에 종친의 행실은 더욱더 까다로운 시선을 받아야만 했다. 어쩌면 그들은 태어날 때부터 붉은 목걸이를 하고 나온 신분이었다고 해도 과언이 아니다.

사실 알고 보면 이암과 이정은 할아버지가 같은 사촌지간이다. 임영대군의 측실 소생인 윤산군 이탁李濯, 1462~1547은 각각의 첩실로부터 이암의 부친과 이정의 부친을 낳았다. 그러나 이암과 이정은 50년에 가까운 나이 차이가 있었기 때문에 서로 교유했을 것으로 생각되지는 않는다. 연산군 재위 시기에 태어났던 이

암은 인종이 즉위했을 때 중종의 어진을 그리는 일에 부름을 받았다. 이미 승하한 왕의 초상을 그리는 일이어서 중종과 자주 만났던 종친 이성군과 내관 네다섯 명이 살피게 했고, 그림을 잘 그리는 이암을 어진 그리는 일에 참여하게 해달라는 승정원의 건의가 인종실록에 남아 있다. 이암은 종실의 신분보다 그림 잘 그리는 화가로 지목받고 있는 느낌이어서 괜스레 안쓰러운 마음이 든다.

이암이 그린 그림 중에 「모견도」가 있다. 어미 개와 어린 강아지가 주인공인 그림인데 어미 개는 붉은 목걸이를 하고 있다. 가죽 목걸이에 금빛 방울을 매단 개의 치장은 오래전부터 전해져 왔다. 붉은 목걸이는 중국이나 유럽에서도 개를 그린 그림에서 빈번히 보이고 고구려 고분벽화 안악3호분의 부엌에 그려진 강아지의 목에도 붉은 목걸이가 채워져 있다. 「모견도」에서 어미 개는 털이 짧고 주둥이가 긴 견종으로 매우 온순한 모습을 하고 있다. 세 마리의 강아지가 젖을 먹으려 품을 파고드는데 전혀 흐트러짐 없는 기품이 있다. 길게 뻗은 두 다리는 마치 발레리나의 몸짓처럼 우아하다. 길게 늘어뜨린 검은 꼬리의 율동은 또 얼마나 멋진가. 「모견도」의 주인공인 어미 개는 이암이 왕족의 핏줄이었다는 사실에 힘입어 왕족의 애견답다는 생각을 하게 만든다. 주칠 朱漆한 듯한 가죽 목걸이와 금빛 방울이 우리를 그런 선입견에 들게 하는 건 아닌가.

이암, 「모견도」, 종이에 담채, 73.2×42.4㎝, 16세기, 국립중앙박물관

이처럼 그림을 보는 누구라도 모성에 공감하게 하는 「모견도」
는 굳이 개와 강아지가 아니라 '그녀와 자녀들'이라고 생각하게
만드는 선한 그림이다. 그림을 보고 있으면 어머니가 생각나고 자
식이 생각나는 신기한 순간, 정신 차리라는 듯 어미 개의 목에
매달린 방울이 짤랑 울린다.

어린 강아지들을 보면 어미의 품에 안겨 있는 하얀 강아지와
이제 막 젖꼭지를 찾아 입에 문 검은 강아지, 그리고 어미의 등
을 타고 오르다가 슬쩍 잠이 든 강아지가 있다. 강아지들이 좀더
자라면 검은 강아지는 제 어미를 꼭 닮을 것이고, 흰 강아지나
누렁 강아지는 이암의 다른 그림 「화조묘구도花鳥猫狗圖」나 「화조구
자도花鳥狗子圖」에 등장하는 강아지로 자랄 것으로 짐작된다.

배경이 된 나무는 느티나무 잎사귀처럼 보이는데 아래로 옆으
로 거칠고 자유롭게 붓질되어 있다. 봄볕을 피할 요량이었다면 느
티나무의 그늘로 숨어든 건 잘한 일이다. 나무 그늘에 핀 키 작
은 풀을 베고 누워 어미 개와 강아지들이 한때를 즐기고 있다.
한편으로는 그림의 가운데 부근에 찍힌 낙관이 눈에 들어온다.
마치 나뭇가지 끝에 매달린 열매처럼 자리를 차지한 세 발 향로
낙관에는 금헌琴軒이라는 이암의 당호堂號가, 바로 아래에는 이암
의 자인 정중靜仲이 또렷하게 새겨져 있다.

국립중앙박물관에 소장된 18세기 그림인 작가 미상의 「태평
성시도太平城市圖」에도 붉은 목걸이를 한 사냥개가 보인다. 「태평성
시도」는 2000명이 넘는 사람들이 등장하는 도시 풍경을 그린 8

작자 미상, 「태평성시도」 부분, 비단에 채색, 한 폭 113.6×49.1cm, 18세기, 국립중앙박물관

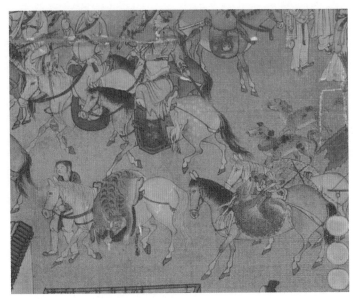

「태평성시도」 부분

폭의 병풍 그림이다. 한쪽에 지금 막 사냥을 끝낸 듯한 세 사람
의 남자가 보이는데 그들이 사냥한 호랑이·토끼·사슴·흰 오리
가 여러 마리의 말 등허리에 걸쳐졌거나 묶여 있다. 또 그 무리를
따르는 두 마리의 사냥개 중에서 한 마리의 목에 붉은 목걸이가
걸려 있다. 이 붉은 목걸이에는 나쁜 기운을 쫓아내는 벽사(辟邪)의
뜻이 담겨 있었을 수도 있다.

　개는 조선 후기 풍속화가인 김홍도·신윤복·김득신(金得臣, 1754~
1822) 등의 그림에도 종종 등장한다. 개는 오래전부터 사람과 함께

살아왔던 동물이기 때문에 풍속화에 등장하는 일은 자연스럽다. 화가들은 옛 그림에 보이던 마당의 학을 대신해 개와 닭을 그려 넣음으로써 실제적인 삶의 모습을 표현하려 했다고 여겨진다. 그러나 풍속화의 시대에도 여전히 마당을 노니는 학은 빈번하게 등장했다. 예를 들어, 지금의 삶을 귀한 정승 자리하고도 바꾸지 않겠다는 의미인 김홍도의 「삼공불환도三公不換圖」를 보더라도 일상의 공간에는 강아지와 닭이, 선비의 공간에는 학이 그려졌다. 또 평생의 일을 그림으로 그렸던 여러 점의 「평생도平生圖」를 보면 첫 돌잔치를 그린 화면에는 빠짐없이 개와 닭이 등장하고, 과거급제 후 장면이나 선비들의 모임 또는 서당의 앞마당에 학이 등장하는 장면을 볼 수 있다. 이처럼 풍속화에서는 일상적 공간과 학문의 공간이 구별되었는데, 후기로 갈수록 한 공간에 학과 닭과 개가 모두 존재하는 그림이 그려지기도 했다.

또한, 풍속화에 나오는 개와 강아지들은 대부분 목줄을 하고 있지 않다. 아마도 개들은 목줄이 있거나 없거나 밥때가 되면 주인에게 돌아갔을 것이다. 평생을 매어 있지 않아도 되었을 것이고 언제라도 마음만 먹으면 주인을 벗어날 수 있는 자유로운 삶을 살았을지도 모르겠다. 반면에 이암의 「모견도」에 있는 어미 개는 목걸이를 하고 있어서 당연히 주인이 있다는 사실을 말해준다. 누구에게 속해 있다는 것은 따뜻한 위안과 힘이 될 수도 있다. 궁궐에 살았으니 먹고 자는 것을 걱정하지 않아도 되었을 것이고 가족부양의 염려와 이산가족의 위협도 덜 느꼈을 것이다.

어쩌면 개의 삶이 궁궐 사람들의 삶과 비슷하지 않았을까. 그래서 「모견도」의 개가 더 행복해 보인다면 그것도 지나친 선입견일 것이다. 행복과 불행은 연이어서 혹은 엇갈리면서 반드시 둘 다 찾아오기 때문이다. 「모견도」의 어미는 지금 자식들과의 한때라서 행복한 것이다. 그 한때는 다른 때를 군이 생각할 필요가 없다.

궁궐에서 강아지를 사냥용이나 선물용이 아닌 애완으로 키웠다는 기록이 연산군일기에 나온다. 연산군은 강아지를 키웠는데 턱 밑에 방울을 매달아 강아지가 방울 소리에 스스로 놀라 뛰는 것을 재미있게 즐겼다는 기록이다. 성종의 승하로 1494년 즉위한 연산군은 이듬해에 자신의 생모가 폐비 윤씨라는 사실을 알게 되었다. 어떤 이유에서든지 자신의 어머니를 참혹한 죽음에 이르게 한 일을 생각하면 뜨거운 격정이 불쑥불쑥 솟구쳤을 것이다. 그렇게 한 나라의 임금으로서 갈등과 대립을 전전하다가 연산군의 분노가 점점 드러나기 시작했다. 1500년 11월 5일에 연산군은 홍문관과 승정원에 논論을 지어 올리라는 명을 내렸다.

강아지가 제 어미를 무는 개를 깨물어 구하려는 걸 보았는데, 덮어놓고 그러는 것인가, 정이 있어서 그러는 것인가. 요즘 논의하는 이들은 이 개의 뜻이 어떤지를 모른다. 승정원과 홍문관에서 이 뜻으로 논을 지어 올리게 하라.

당시 홍문관 직제학이었던 신용개申用漑, 1463~1519가 논을 지어 올렸는데 그중에 다음과 같은 내용이 나온다.

강아지는 어미가 다른 개한테 물리는 것을 보고, 사랑하여 구하려는 마음이 솟구쳐서 자신의 힘이 적음을 깨닫지 못하고 쫓아가 구하려 울부짖고 깨문 것이니, 정이 있어서 스스로 멈출 수가 없는 것입니다. 마땅히 그때에 강아지는 오로지 어미를 구할 것만 알지 다른 것은 모르는 것입니다. (……) 어미를 구하려는 개는 부끄러움이 없습니다. 신이 말씀드리기를 그 논의로 말미암게 될 결과를 깊이 따져보고 그 이치의 옳고 그름을 살피면 논의하는 이들의 마음을 알 수 있으니, 개의 일에 비교하는 것은 맞지 않습니다.

1504년은 연산군이 폐비 윤씨를 죽음에 이르게 했던 이들에게 참혹한 분풀이를 벌인 갑자사화가 일어났던 해이다. 그해 3월에 연산군은 윤씨가 묻힌 회묘懷墓의 묘호를 회릉懷陵으로 고치려고 하면서 폐비 윤씨를 죽게 만든 자들을 불공대천不共戴天의 원수라고 표현했다. 만약 100년 안에 처치하지 못한다면 100년 후 그들이 뼛가루가 되어도 잊지 못할 것이라고 울분을 토했다. 결국 어머니의 폐비를 논의했던 재상들과 사약을 들고 갔던 관료들까지 명단을 적어 올리라는 명을 내렸고, 피비린내가 진동하는 광적인 살육이 시작되었다. 그리고 어미 개와 강아지의 애끓는

홀연히
사라지다

전 사도세자, 「어미 개와 강아지」, 종이에 담채, 37.9×62.2㎝, 18세기, 국립고궁박물관

전 사도세자, 「검은 개」, 종이에 담채, 37.8×60.8cm, 18세기, 국립고궁박물관

정에 대한 논을 올렸던 신용개도 갑자사화를 피하지 못하고 전남 영광으로 유배를 가야 했다.

실록을 보면 연산군 시기에 궐내에서 개를 너무 많이 키워서 개들이 무리를 지어 다니며 짖어댄다는 상소가 있을 정도였다. 왕과 신하들이 조회하는 장소까지 개가 드나들었다고도 전하는데, 아마도 연산군이 어머니를 그리워하는 마음에서 개와 강아지를 바라보는 걸 위안으로 삼았을지도 모르겠다.

연산군이 죽고 250여 년의 세월이 흐른 뒤인 1762년, 영조는 자신의 아들 사도세자를 뒤주에 가둬 죽음에 이르게 했다. 이처럼 비극적으로 삶을 마감했던 사도세자 이선이 그렸다고 전해지는 개 그림이 국립고궁박물관에 소장되어 있다. 관지가 없으니 확인할 수는 없지만 사도세자의 친필이라고 전하는 그림이다. 왕세자가 그렸다면 당연히 궁궐에서 키우던 개를 그렸을 텐데, 한 화면 안에 어미 개와 강아지들이 보인다. 이암의 「모견도」속에 있던 강아지의 후손이 아닐까 하는 생각도 할 수 있다. 연산군이 죽은 어머니를 생각하며 개와 강아지를 사랑했다면, 사도세자는 아버지의 따뜻한 사랑을 간절히 원하는 마음으로 그림을 그렸을지도 모른다. 그림의 해석이 감상하는 자의 몫이라면 어린 사도세자의 마음이 드러난 '마음의 그림'이라고 해도 틀린 말은 아닐 것이다.

—

변상벽은 선조가 대대로 역관을 지냈으며 부친은 무과의 관리였던 중인계층의 화원이었다. 그는 1763년과 1773년, 두 번에 걸쳐 영조의 초상을 그렸던 어진화사로 그 공로로 곡성 현감에 제수되었다가 2년 만에 세상을 떠났다.

대상을 묘사하는 솜씨가 매우 탁월했던 변상벽은 특히 고양이와 닭을 잘 그려서 변고양卞古羊 혹은 변계卞鷄라고도 불렸는데, 고양이와 닭을 소재로 그린 그림만 30여 점이 전해진다. 1760년에 평양 서윤을 지냈던 정극순은 1746년 겨울에 고양이 그림을 얻기 위해 변상벽을 초대해 이틀간 자신의 집에 머물게 했다. 변상벽은 앉아 있는 고양이, 졸고 있는 고양이, 새끼와 장난치는 고양이, 나비를 돌아보는 고양이, 엎드린 채 닭을 노려보는 고양이 등 다섯 가지 장면을 그림으로 그렸다. 아마도 그때 정극순의 집 안에는 새끼를 키우는 고양이 가족이 있었을 것이다. 변상벽은 정극순의 집에서 머무는 동안 고양이를 관찰하면서 그림을 그렸을 것으로 생각된다. 변상벽이 그린 고양이들은 눈앞에 있는 듯 생동감이 넘치기 때문이다.

조선 후기에 와서 동물 그림, 특히 고양이나 개의 그림이 많이 그려졌는데 풍속화의 시작과 확대에 따라 여성이나 일반 백성의 모습이 등장했고 삶의 일면이 그림을 통해 현실감 있게 드러났다. 인간과 더불어 살아갔던 개와 고양이 그리고 닭 등 일상적인

가축들이 자연스럽게 사람들의 삶과 어울리게 되었다. 붉은 목걸이를 한 왕족의 애완동물이 아니라, 목줄이 없는 배고픈 모습으로 아무 거리낌이 없이 사람들과 삶의 공간을 나눠 가진 것이다.

변상벽이 그린 「묘작도猫鵲圖」는 참새들이 모여 있는 고목을 두고 고양이 두 마리가 놀고 있는 장면이다. 덩치의 차이로 봐서 어미 고양이와 새끼 고양이가 아닌가 싶기도 하고, 단순한 원근의 차이 때문인 것 같기도 하다. 어미와 새끼라고 생각한 이유는 덩치도 덩치지만 각각의 고양이가 노는 온도가 달라 보이기 때문이다. 한 마리는 나무를 타고 오르지만 다른 한 마리는 나무에 등을 돌린 채 고개만 돌려 나무 위 고양이를 바라보고 있다. 어미가 새끼에게 나무 타는 법을 교육하는 중이라고 할 수도 있고, 그저 나무 타기를 즐기는 새끼를 지켜보는 것일 수도 있다. 실제로 일반적인 어미 고양이는 함부로 나무에 올라타지 않는다. 다른 동물에게 쫓기는 등의 긴급한 상황이 아니라면 나무 타기 놀이는 점잖은 어른 고양이가 할 일은 아니다. 고양이는 생후 몇 개월은 앞뒤 모르는 천방지축의 장난기를 발휘한다. 뛰고 달리고 차고 할퀴고 깨물고 움켜쥐고, 그러다가 숨이 차면 금방이라도 한쪽에 웅크리고 엎드린다. 그러다가 1년만 지나면 언제 그랬냐는 듯 의젓한 청년이 된다.

그림 속 고양이는 풀밭 위에 앉아 있다. 고양이의 가벼운 엉덩이라면 숨차지 않다고 웃는 풀잎. 나지막하게 몸을 낮춘 풀들은

홀연히
사라지다

변상벽, 「묘작도」,
비단에 담채,
93.9×43㎝, 18세기,
국립중앙박물관

고양이의 짧은 털이 주는 잔망스러운 귀여움과 닮아 있다. 마당에 들풀이 있다면 나뭇가지 위에는 참새들이 있다. 고양이가 나무를 타고 오르든지 어미 고양이가 지켜보든지 별 관심이 없다. 그저 지금 저희들 이야기에 충실할 뿐이다. 세상의 아름다움이란 바로 서로가 자신들의 일에 열중하면서 다른 생명과 조화롭게 존재할 때다. 그래서 「묘작도」는 즐겁고 사랑스러운 한때를 보여주는 행복한 그림이다.

2006년, '옥션 온Auction On'의 미술품 경매에 나왔던 「아기 고양이와 무당벌레」라는 그림이 있다. 아쉽게도 낙관이 없어 작가가 누구인지는 알 수 없지만, 전해지는 옛 고양이 그림 중에서 이처럼 귀엽고 사랑스러운 고양이를 만나기는 쉽지 않다. 얼굴과 몸집이 통통하고 호기심에 가득찬 눈빛을 하고 있어 어린 고양이로 보인다. 아마도 이 고양이는 자라서 변상벽의 「묘작도」 속 나무를 타는 고양이처럼 변해갈 것이다.

고양이 그림을 남긴 조선 전기 이암이나 조선 후기 정선과 심사정은 고양이의 몸체는 먹으로 칠하고 몸의 테두리에 한 올 한 올 털을 그려넣었다. 변상벽은 고양이 개체마다 독특한 털빛을 세부적으로 섬세하게 그렸고, 김홍도도 털과 줄무늬를 사실적으로 표현했다. 이후 1788년 마군후가 그렸다는 고양이 그림에도 줄무늬의 털이 자세히 묘사되어 있다. 그러나 19세기 장승업이 먹의 농담과 색깔로 털의 무늬를 표현했던 것을 보면 고양이 털을

홀연히
사라지다

작자 미상, 「아기 고양이와 무당벌레」, 비단에 담채, 23.5×29.2㎝, 개인 소장

묘사하는 필법은 화가들의 화풍에 따라 달랐음을 알 수 있다.

「아기 고양이와 무당벌레」의 고양이가 다른 고양이와 달리 털이 더 길고 외형도 다르게 보이는 이유는 어린 고양이였기 때문일 수 있다. 화가는 여러 번의 촘촘한 붓질로 털의 방향을 표현하고 먹의 농담으로 무늬의 여백을 그렸지만, 이를 매우 사실적이거나 섬세하다고 볼 수는 없다. 그럼에도 고양이 특유의 몸짓

과 눈매를 그대로 담아내 묘사 능력이 뛰어난 화가라는 것을 알수 있다. 고양이는 푸른 눈동자와 붉은 콧등을 가져 건강하고 발랄해 보이는데, 콧등의 붉은빛이 난초에 피어 있는 붉은 꽃과 잘어울린다. 지금 고양이의 호기심을 자극하는 건 바로 붉은 점박이 무당벌레다. 무당벌레 한 마리가 녹색 난초 잎사귀 위에 올라가 있다. 아기 고양이는 천천히 기어가는 벌레를 지켜보다가 어느순간 본능적으로 뛰어오를지 모른다.

화면의 상단에 길게 뻗어내린 나뭇가지와 잎사귀가 눈에 띈다. 가느다란 붓으로 아무렇게나 잎맥을 쭉쭉 그린 뒤, 갈색의 잎사귀를 묽게 올려놓았다. 화가는 그리는 대상의 사실적인 모습보다는 마음에 보이는 대로 그리려 했던 것이다. 그래서인지 테두리가 그려지지 않은 나뭇잎은 뜯긴 듯 거칠다. 심사정의 「패초추묘敗蕉秋猫」 속 파초의 찢어진 모습이 연상된다. 그러면서도 화가는 갈색 잎사귀 사이에 잎맥이 없는 어린 잎사귀를 푸르게 물들여 젊음과 노쇠의 시간이 함께하고 있음을 보여준다. 물가의 난초도 윤곽선 없이 그렸는데 이런 묘사법을 몰골법沒骨法이라고 한다. 조선 후기에 남종화를 그렸던 화가들의 맑고 담백한 대략적인 붓질과도 닮았다.

화가의 시선은 귀여운 아기 고양이에 집중되었다. 그래서 그림속 계절은 그리 중요하지 않다. 붉은 꽃을 피우는 난초와 시들어가는 나무 잎사귀가 함께 있는 삶을 우리도 살아가고 있기 때문이다.

홀연히
사라지다

옛 문헌에 기록된 동물 이야기가 대부분 사대부나 왕족과 관련되어 있었던 것은 기록문화가 문인을 중심으로 형성되었기 때문이다. 고양이와 관련된 이야기 중에서 가장 유명한 일화는 숙종이 사랑했던 고양이 금덕金德과 금손金孫의 이야기다. 금덕과 금손을 김덕과 김손으로 부르기도 하지만, 이 글에서는 금빛 털을 가졌으며 궁에 사는 고양이라는 기록을 근거로 금덕과 금손으로 부르겠다. 금덕은 금손의 어미였는데 금덕이가 죽자 숙종이 애처롭게 여기며 그를 잘 묻어주라고 명했고, 한 걸음 더 나아가 「매사묘埋死猫」라는 글을 짓기까지 했다. 제목 그대로 '죽은 고양이를 묻다'라는 내용인데, 이 글은 숙종의 『열성어제列聖御製』에도 실려 있다.

> 나는 기르던 고양이가 죽자 사람을 시켜 싸서 묻어주라고 하였는데, 귀한 가축은 아니지만 고양이가 주인을 연모한 것을 사랑했기 때문이다. 『예기禮記』에 이르기를 '낡은 수레 덮개를 버리지 않는 것은 개를 묻어주기 위함이다'라고 하였고 주석에서는 '개와 말은 모두 사람을 위해 힘을 썼기 때문에 특별히 은혜를 보이는 것이다'라고 하였다. 고양이가 비록 사람에게 힘을 쓴 일은 없었지만, 가축으로서 주인이 그립다는 것을 능히 알았으니 베로 싸서 묻어주는 일이 지나치지 않다. 마땅한 일이다.

숙종이 묻어준 고양이는 금덕이었다. 이하곤이 쓴 「서궁묘사書宮猫事」는 궁궐의 고양이에 대한 일을 쓴 글로, 『두타초頭陀草』에 실려 있다.

승하한 숙종이 고양이를 좋아해서 궁에서는 오래전부터 고양이 한 마리를 키웠다. 색은 노랗고 몸집이 컸는데 궁인들이 '금손'이라고 불렀다. 대관에서 음식을 올릴 때마다 밥상 아래 엎드려 머리를 숙이고 있다가 숙종이 음식을 던져준 이후에야 감히 먹었다. 이렇게 지내길 십수 년이었다. 숙종이 위독했던 날 저녁, 금손이 갑자기 뛰어다니며 울었는데 사람들이 모두 이상하게 여겼다. 그러고는 곡기를 끊었으며 궁인들이 혹시 고기와 생선을 먹이려 해도 또한 먹지 않았다. 그러더니 그후 수십 일이 지나 죽고 말았다. 혜순대비惠順大妃가 내사에 명하기를 죽은 금손을 이불로 잘 싸서 명릉明陵 가는 길에 묻어주라고 했다. 오호! 고양이는 일개 미물임에도 특별히 길러준 은혜에 감동하여 스스로 명줄을 놓아 따라 죽고 말았으니, 하늘에 아뢰어 신령한 일이라고 할 만하다. 숙종의 행하심이 인에 이르고 후덕하심이 금수에게까지 미치셨으니 이 또한 볼만한 일이다. 오호! 그 성대함이여!
나는 이 글을 지은 뒤 금손의 형통함을 모두 듣게 되었다. 선왕이 일찍이 후원에서 노니실 때 굶어죽게 생긴 어미 고양이를 보시고는 불쌍하게 여기시어 궁인에게 명하여 기르게 하였다.

이어 이름을 금덕이라고 지어주었고, 이후 새끼를 낳았는데 바로 금손이었다. 그후 어미 고양이 금덕이가 죽고 난 뒤 또 장사를 지내라 명하였고 「매사묘」를 지어 애도했던 일이 『열성어제』에 들어 있다. 금손이 스스로 굶어죽은 도리는 다만 선왕이 길러주심에 보은을 했다는 감동만이 아니라, 그 어미를 살려주었던 특별한 감정이 비로소 선왕의 죽음에 이르러 더욱 기이해진 것이다. 오호! 하늘에서 내린 부모와 자식의 일은 짐승 중에 고양이가 정이 가장 적다는데, 오히려 제 어미를 살려준 은혜를 알고 죽음으로써 보은한 것이다. 사람이 간혹 부모 자식의 도리를 알지 못하여 버리고 끊으려는 자가 있으니 대체 어떤 마음이란 말인가. 경자년(1720) 시월 이십오일 밤에 쓴다.

숙종이 1720년 6월에 승하했으니 임금이 떠난 지 네 달이 넘은 쓸쓸한 초겨울 밤에 이하곤은 고양이가 담장을 뛰어넘는 소리를 듣고 문득 금손을 떠올렸을 것이다. 그러고는 자신이 들어서 아는 금손의 일을 글로 남겼다. 이하곤의 글은 의도가 어디서 비롯되었든, 천륜을 어기고 부모를 버리거나 함부로 대하는 것은 고양이보다 못한 짓이라는 교훈을 준다.

금손은 자신의 죽음이 그렇게 보였다는 것을 알고 있을까. 그리고 그렇게 알려지기를 원했을까 하는 쓸데없는 생각을 해본다. 고양이의 죽음이 누구를 위한 슬픔에서 비롯되었는지 누가 알 수 있을까. 인간이 설계하고 구성하고 해석하는 대로, 금손의 죽

김홍도의 그림 중에 「황묘농접黃猫弄蝶」이 있다. '황묘농접'이라
는 화제는 노란 고양이가 나비를 희롱한다는 뜻인데, 여기서 '희
롱'은 어울려 논다는 뜻으로 이해하면 된다. 고양이가 잠시 멈춰
서 나비를 바라보는 풀밭에는 제비꽃이 한 송이 피어 있다. 나
비를 쳐다보는 고양이의 유연한 목처럼 제비꽃의 꽃대도 부드럽
게 휘어져 있다. 한구석의 바위 곁에는 제법 자라난 패랭이가 줄
기 끝마다 불그스레한 꽃을 매달았다. 패랭이꽃의 자세도 한쪽으

김홍도, 「황묘농접」, 종이에 채색, 30.1×46.1㎝, 18세기 후기, 간송미술문화재단

로 기울어지는 듯하더니 다시 하늘을 향해 고개를 쳐들고 있다. 그림 속 목숨들은 모두가 유연하고 부드럽고 사랑스럽다. 아무런 근심도 욕심도 없이 어울리는 모습이다.

이 아름다운 생이 어떻게 저문다고 할 수 있는가. 패랭이꽃도 한때를 지나면 저물 것이고 제비꽃은 자신을 닮은 씨를 남기게 될 것이며 금빛 고양이도 늙어가겠지만, 차마 지금의 생이 지고 있다고 말할 수는 없다. 그림의 오른쪽 위에 '官縣監自號檀園 一號醉畵士'라는 관지가 있다. 벼슬이 현감이고 스스로 부르는 호는 단원이고 호는 취화사라는 뜻이다. 김홍도가 벼슬을 지냈던 연풍 현감 시기라면 아직 쉰 살이 안 되었을 때였다. 그때 김홍도는 그림 속 고양이, 그리고 나비나 꽃처럼 살아갈 날들이 많다고 생각했을 것이다. 어떻게 생이 지고 있다고 말할 수 있다는 말인가.

대부분의 짐승들은 죽을 때가 되면 보이지 않는 어디론가 사라진다고 한다. 늙거나 병들어 다른 천적의 목표가 될 수 있음을 본능적으로 알아차릴 때, 혹은 어딘가 다쳐서 생존을 위한 싸움에서 이기지 못할 것이라고 판단이 될 때 짐승들은 천천히 몸을 숨긴다. 다시 생존을 준비하거나 죽음을 대비하려는 것이다. 하늘에 그 많은 새가 날아다녀도 죽은 새의 몸을 만나기가 어려운 것에도 그런 이유가 있다.

더군다나 사람의 곁에서 사람처럼 살던 고양이들은 어디로 몸

을 숨길까. 고양이들은 생후 1년이 넘으면 사람의 눈에서 보이지 않는 자신만의 장소를 여기저기 만들어놓는다. 장롱 한구석일 수도, 책장과 책장 사이일 수도, 베란다에 방치된 상자 속일 수도 있다. 누구나 그렇게 사라진다.

시치미를 떼고 날아가다

—

매사냥은 우리뿐 아니라 세계적으로 많은 민족에게 전해지는 사냥문화다. 한국의 매사냥은 2010년에 유네스코 인류무형문화유산에 등재되었다. 매사냥이 등재된 나라는 아시아에서는 몽골과 대한민국이 있고 그 외에 독일, 사우디아라비아, 오스트리아, 벨기에, 아랍에미리트, 스페인, 프랑스, 헝가리, 이탈리아, 카자흐스탄, 모로코, 파키스탄, 포르투갈, 카타르, 시리아, 체코 등이 있다. 지구의 대륙마다 골고루 분포된 매사냥은 그만큼 오랜 세월 인류에게 전해져온 보편적인 문화임을 알 수 있다.

예로부터 꿩 사냥에 많이 이용되는 조류는 매목目 수릿과科에 속하는 참매다. 참매 중에서 태어난 지 1년 이내의 어린 매를 보라매라 부르고, 사냥을 위해 손에 길든 매를 수진手陳이라고 부른다. 남도 민요인 「남원산성」의 노랫말에도 매 이름이 등장한다.

남원산성 올라가 이화문전 바라보니

수지니 날지니 해동청 보라매 떴다 봐라 저 종달새

석양은 늘어져 갈매기 울고 능수 버들가지 휘늘어진데

꾀꼬리는 짝을 지어 이 산으로 가면 꾀꼬리 수리루 응응 어허야

여기서 수진은 앞서 말했듯 길든 매, 보라매는 어린 매이고, 날 진은 말 그대로 야생의 매이다. 해동청海東靑은 우리나라를 이르 던 해동에 '푸를 청'을 덧붙여 우리나라의 특출한 매를 부르는 이름이었다. 우리가 일반적으로 매라고 부르는 새는 맷과에 속하 는 송골매와 황조롱이, 수릿과에 속하는 참매 등을 모두 말한다.

송골매와 참매는 모두 매사냥에 이용되었다. 두 종류의 매를 생김새로 구분하기는 쉽지 않다. 비행을 하지 않을 때 살펴보면 참매의 날개는 짧은 편이고 꽁지깃이 날개깃보다 더 길게 뻗어 있으며 눈은 노랗다. 눈 위에 직선으로 난 흰색 눈썹이 특이하고 콧구멍은 불규칙한 모양이다. 사냥할 때는 한쪽에서 먹잇감을 지 켜보다가 순간적으로 사냥감을 발톱으로 내리찍으며 낚아챈다. 반면에 송골매의 눈은 어두운 갈색이고 날개깃과 꽁지깃의 길이 에 큰 차이가 없다. 콧구멍이 둥글고 크며, 부리에는 일명 부리 칼이라고 부르는 치상齒狀 돌기가 있어서 사냥감의 목뼈를 부러뜨 려서 즉사시킨다고 한다. 송골매는 사냥할 때 빠른 속도로 급강 하하면서 먹이를 낚아챈다.

매를 이용해서 사냥을 하는 기술은 수천 년 전부터 인간 생존 을 위한 방법이었다. 고려시대에는 사냥용 매를 사육하고 훈련하

기 위한 기관인 응방鷹坊이 만들어졌는데, 1274년에 제국대장 공주와 혼인을 했던 충렬왕은 원에서 돌아오자 고려에 이러한 응방을 설치했다. 충렬왕이 매사냥을 좋아하긴 했지만, 사실은 원나라가 요청한 고려의 매를 공급하기 위한 방편이었다. 궁궐 내외와 전국 각지에 설치된 응방의 관리에 많은 비용이 들었고, 또 응방마다 관리를 파견하면서 그 틈에서 권세를 얻은 응방의 관리들이 백성들을 힘들게 했다. 결국 충선왕 대에 응방이 폐지되었지만 이후 공민왕이 응방을 다시 설치하면서 "내가 매를 기르는 것은 사냥을 위한 것이 아니라 매의 맹렬하고 날쌘 모습을 사랑하기 때문이다"라고 변명 아닌 변명을 하기도 했다.

조선이 건국되고 서울로 천도를 한 뒤 태조는 한강 가에 응방을 다시 설치했고 몇 달 동안 응방에 거동하며 매를 살피고 매사냥을 구경했다. 태조의 아들 태종 역시 매사냥을 매우 좋아했는데, 임금이 직접 매사냥하는 것을 걱정하는 관료들을 속이고 몰래 근교로 나가 매사냥을 하고 돌아오다가 말에서 떨어지기도 했다. 태종의 첫아들 양녕대군도 부친의 피를 이어받아 매사냥을 좋아했으며 지나친 사치와 향락으로 경계 대상이었다. 다행히 세종은 매사냥을 구경하고 즐기는 정도였다. 이렇듯 이성계의 가계에 전해지는 매사냥에 대한 애호는 아들과 형제들로 이어졌다. 그러던 어느 날 세종의 둘째 아들인 수양대군이 자신의 동생들에게 매사냥에 골몰하는 것을 경계하라는 편지를 쓰기에 이르렀다. 『열성어제』에 전하는 「임영과 금성에 부치는 편지(寄臨瀛錦城

書)」가 그것이다.

듣건대 너희들이 영응대군과 함께 자주 매사냥을 한다는데, 삼가 말을 타고 달리지 않도록 해라. 굴러떨어져 뼈라도 부러지고 다친다면 후회해도 소용이 없으니, 부모가 남겨준 몸으로 행함에 있어 감히 불경스럽지 않은가? 부모가 남겨준 몸과 하찮은 짐승 한 마리 중에 어느 것이 더 소중한가? 너희들이 험한 곳을 말을 타고 달리면서 한 번의 채찍으로 노루 세 마리를 잡는다 한들 무슨 보탬이 있겠는가? 단지 하루의 유쾌함일 뿐이다. 내가 보기에 너희들은 변변치 않은 재주를 번잡하게 쫓아다니며 큰 덕의 넓은 계책을 버리고 있는 것이다.

조선 후기에 유행했던 풍속화를 보면 가끔 매사냥을 하는 장면이 나오기도 한다. 국립중앙박물관에 있는 김두량金斗樑, 1696~1763, 김덕하金德夏, 1722~72 부자가 그린 「사계산수도四季山水圖」와 「경직도耕織圖」 혹은 「빈풍칠월도豳風七月圖」로 불리는 풍속화의 겨울 배경에도 사냥하는 장면이 나온다. 참고로 「빈풍칠월도」는 춘추시대 『시경詩經』에 나오는 빈풍편豳風篇 칠월을 시작으로 농민의 생활을 그린 그림을 말한다. 여기서 소개하는 「빈풍칠월도」에는 겨울 산 너머에 사냥하는 무리가 아주 작게 그려져 있다. 공중에는 날아가는 두 마리의 꿩을 쫓아 매가 하강하고 있는데, 언덕에는 매를 부리는 사람이 양손을 들어올리고 고함을 지르는 듯한 모

전 정홍래, 「빈풍칠월도」 8폭 중 부분, 비단에 채색, 한 폭 132×49.3cm, 18세기,
국립중앙박물관

습이 보인다.

한편 1900년 전후로 활동한 풍속화가 기산箕山 김준근金俊根의
「매사냥 가는 모양」를 보면 네 명의 인물이 매사냥을 떠나는데,
두 사람의 응사는 오른쪽 팔뚝을 무명천으로 감싸고 매를 한 마
리씩 올려놓았다. 매의 꽁지깃에 매달린 시치미까지 구체적으로
그려졌다. 여유가 있는 계층에서는 사슴 가죽으로 만든 보호대

김준근, 「매사냥 가는 모양」, 비단에 채색, 29×35.5㎝, 19세기 후기, 개인 소장

를 썼다고 하지만 일반 서민들은 무명천을 감싸 매의 발톱으로부터 손을 보호했다고 한다.

조선시대 화가들은 종종 매를 그렸지만 생각보다 전해지는 그림이 많지 않았다는 점이 이해가 된다. 아무리 눈썰미가 좋은 사람이라도 최고로 빠르다고 알려진 매의 날갯짓을 스케치하기는 쉽지 않고, 더군다나 사냥하는 찰나 매의 정신을 표현하는 일은 아무나 할 수 있는 게 아니다. 게다가 매를 관찰하는 일이 매우 조심스럽고 위험하게 느껴졌을 것이고, 사냥감을 멀리서 노려보다가 순간적으로 채어가는 그 짧은 틈새를 화가의 눈과 붓이 잡

아채기 힘들었을 것이다. 그래도 새 그리기를 즐겼던 화가의 입장에서는 참매나 송골매를 제대로 그려보고 싶었으리라.

조선 말 19세기를 살았던 화가 오원吳園 장승업張承業, 1843~97이 그린 매 그림이 있다. 영모도 대련翎毛圖 對聯 중 한 화면인데 「호취도豪鷲圖」라고 부른다. 수리 '취鷲'를 붙였으니 아마도 수릿과에 속한 참매가 아니었나 싶다. 눈빛이 살아 이글거리는 매가 금방이라도 공격할 것만 같은 순간을 포착한 그림이지만, 그 순간은 멈춘 것이 아니라 움직이고 있다는 것을 금방 알아차릴 수 있다. 그림 속 화제도 그런 매의 정신을 노래했다.

땅 넓고 산은 높아 뜻과 기운 더하고
마른 잎에 바람이 불어 그 정신 오래로구나
地闊山高添意氣 風枯草動長精神

분명 저 매는 바깥세상 어딘가에서 날아와 그림 속으로 들어갔을 것이다. 매의 눈과 마주치기만 해도 섬뜩할 정도로 생동감이 살아 있어서 금방이라도 날아올라 날카로운 부리로 이마를 쪼아댈 것만 같다. 나뭇가지 사이 여백을 두고 아래위로 따로 앉은 두 마리의 매는 무언가를 서로 소통하고 있다. 아래쪽에 앉은 매는 한쪽 발톱으로 가지를 부여잡고 다른 한 발은 위로 들어올린 채 위쪽 매에 집중하고 있다. 경청하는 그의 눈매는 겨울바람

처럼 차고 매섭다. 위에 앉은 매는 모가지를 비틀어 내려다보면서 잘 들으라고 질책하는 것 같기도 하고, '자, 지금이야! 준비됐어?'라고 묻는 것도 같다. 날개를 펼치고 내리꽂을 것 같은 순간의 침묵이 그림에 존재한다. 긴장과 경계, 불안과 질타가 보는 사람을 쭈뼛거리게 한다. 그나마 나무에 피어난 어린 잎사귀와 대나무의 푸른 잎들, 바위틈으로 고개를 내민 하얀 꽃송이가 위안을 준다. 괜찮다고. 당신의 이마는 안전할 것이라고.

장승업은 어린 시절 부모를 잃고 떠돌이로 살았다. 선대는 무인을 지냈다고도 하는데, 어쩌다가 남의 집 더부살이를 하게 되었는지는 알 수 없다. 장지연張志淵, 1864~1921의 『일사유사逸士遺事』에 장승업의 내력이 비교적 자세하게 기록되어 있다. 그는 어릴 때 고아가 되어 여기저기 떠돌아다니다가 서울 수표교 근처에 있던 역관 이응헌의 집에 머슴으로 들어오게 되었다고 한다.

이응헌은 추사 김정희로부터 「세한도」를 받았던 이상적의 사위였다. 이상적은 「세한도」를 중국으로 가지고 가서 청나라의 유명인들로부터 찬문을 받아왔던 인물이었다. 이상적이 역관으로 중국을 드나들면서 서화나 금석문의 교류에 많은 공헌을 했듯이, 이응헌도 그의 사위답게 예술에 대한 높은 안목과 깊은 애정으로 많은 고서화를 수집했다. 사실 이응헌은 장승업보다 겨우 다섯 살밖에 많지 않았지만, 열여덟 살에 역관 시험에 합격할 정도로 똑똑한 사람이었다.

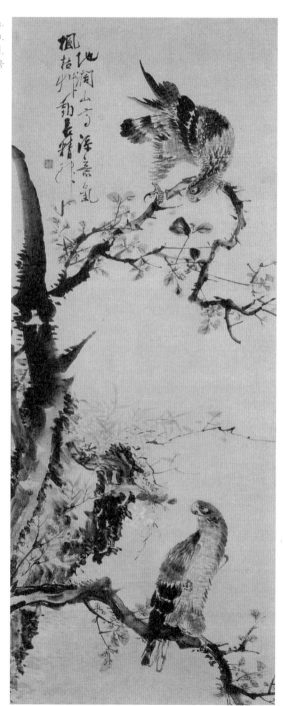

장승업, 「호취도」,
종이에 담채, 135.4×55.4cm,
19세기 후기,
삼성미술관리움

장승업은 글을 배우지 못했지만 주인집 아이들이 글 읽는 소리를 듣고 스스로 이해했다. 사랑방에 모인 사람들의 어깨너머로 귀한 그림들을 보고, 그들이 주고받는 이야기를 들으면서 눈동냥, 귀동냥을 했던 것이다. 가끔 주인의 방을 정리하다가, 마르지 않은 먹에 붓을 적셔 버려진 종이의 귀퉁이에 흉내를 내듯 난을 치거나 대나무와 매화를 그리기도 했을 것이다.

그러던 어느 날, 마치 전생에 화가였던 것처럼 붓을 잡고는 내키는 대로 휘둘러 대나무·난초·산수·영모를 그렸는데 놀랄 정도로 신운이 감도는 그림이었다. 그림을 본 이응헌은 깜짝 놀라 앞으로는 그림에만 전념하라며 빗자루와 지게 대신 먹과 붓을 내주었다. 이후 장승업의 이름이 세상에 알려졌고 그의 그림을 얻으려는 사람들의 수레가 골목을 메울 정도였다고 한다.

다른 한편으로, 미술사학자였던 김용준은 『근원수필近園隨筆』에서 장승업은 역관 출신으로 한성부 판윤에 올랐던 변원규의 머슴살이를 했다고 전하고 있다. 둘 중 어느 이야기가 맞는지는 확실하지 않다. 1880년 7월의 『승정원일기承政院日記』에는 고종이 변원규에게 정2품인 정헌대부를, 이응헌에게는 정3품 통정대부를 내렸다는 내용이 실려 있다. 변원규와 이응헌은 당대 역관으로서 활발히 외교관 역할을 했던 인물들이다. 장승업이 이응헌의 집에서 더부살이를 했는지, 변원규의 집에서 머슴을 살았는지는 분명하지 않다. 다만, 예술가의 삶을 품어주고 화가의 붓질에 공감과 찬사를 아끼지 않은 사람들 덕분에 예술은 살아 움직이며 인간

어느 날 고종이 장승업을 불러 병풍을 그려달라고 청했는데, 그는 쉽게 수락하지 않았다. 장승업 입장에서는 아무리 임금이라 하더라도 그리고 싶은 그림이 아니었으니 달갑지 않았을 것이다. 함부로 돌아다니지도 못하고, 좋아하는 술을 마음대로 마실 수도 없는 궐에서의 생활이 얼마나 답답하고 화가 났겠는가. 한번은 그림 도구를 구한다며 도망을 쳤고, 또 한번은 자신을 지키던 군인의 옷을 훔쳐 입고 도망을 쳤다. 장승업에게는 세속적인 법도는 중요한 것이 못 되었고, 속세의 욕망도 하찮은 것이었음이 분명하다. 그저 돈이 있으면 술을 마시고 아름다운 여자의 치마폭에 그림을 그려줄 뿐, 돈이나 권세, 명예에 대한 욕심은 털끝만큼도 없었던 것이다.

이렇듯 장승업은 천지 사방을 마음대로 돌아다니는 날지니였지만 우연히 응사에게 길들어진 수지니가 된 날도 있었다. 하늘이 내린 기운으로 솟구쳐 날아오르고 내리꽂히듯 하강하다가 다시 상승하며 붓을 휘두르던 아름다운 날들이었을 것이다.

매를 부리는 응사들은 매를 손에 올리는 순간, 그가 다시 돌아올 것인지 아니면 떠나버릴 것인지 알 수 있다고 한다. 매사냥을 전수하는 응사들은 떠나간 매는 다시 잡아들이지 않으며, 떠나간 매도 다시 돌아오는 법이 없다고 말한다. 마치 장승업이 쉰다섯 되던 해에 행방불명이 되어 다시 돌아오지 않은 것처럼 장

승업은 꽁지깃에 매달린 시치미를 떼고, 살고 싶은 세상을 향해 아주 멀리 떠나버렸다.

그가 살았는지 죽었는지는 아무도 모른다. 사냥을 하던 매들이 모두 어디로 갔는지 알 수 없는 것처럼. 장승업의 생사는 오직 장승업만이 알 것이다.

참
고
문
헌

가스통 바슐라르, 이가림 옮김, 『물과 꿈』, 문예출판사, 1980

고연희, 『조선후기 산수기행예술 연구』, 일지사, 2001

곽광수·김현, 『바슐라르 연구』, 민음사, 1981

김리나 외, 『한국불교미술사』, 미진사, 2011

서규석 편저, 『이집트 사자의 서』, 문학동네, 2018

서긍, 민족문화추진위 옮김, 『고려도경』, 서해문집, 2005

신명호, 『왕을 위한 변명』, 김영사, 2009

신병주, 『조선 중후기 지성사 연구』, 새문사, 2007

심경호, 『안평─몽유도원도와 영원의 빛』, 알마, 2018

안휘준, 『한국회화사연구』, 시공사, 2002

오쇼 라즈니쉬, 변지현 옮김, 『라즈니쉬 죽음의 예술』, 청하, 1984

요헨 힐트만, 이경재·이상복·김경연 옮김, 『미륵─운주사 천불천탑의 용화세계』,
　　학고재, 1997

위앤커, 전인초·김선자 옮김, 『중국신화전설 1·2』, 민음사, 2002

유몽인, 신익철 옮김, 『어우야담』, 돌베개, 2006

유호종, 『떠남 혹은 없어짐』, 책세상, 2001

유홍준, 『조선시대 화론 연구』, 학고재, 1998

──── , 『한국미술사 강의 1·2·3』, 눌와, 2013

──── , 『화인열전 1·2』, 역사비평사, 2008

이규상, 『18세기 조선인물지』, 창작과비평사, 1997

이성무, 『조선시대 당쟁사 1·2』, 아름다운날, 2009

이태호, 『고구려의 황홀, 디카에 담다』, 도서출판 덕주, 2020

──── , 『옛 화가들은 우리 얼굴을 어떻게 그렸나』, 생각의 나무, 2008

장자, 오강남 옮김, 『장자』, 현암사, 1998

장지연, 조지형 외 옮김, 『조선의 숨은 고수들』, 청동거울, 2019

정동호 외 편저, 『죽음의 철학』, 청람, 1987

정재서, 『도교와 문학 그리고 상상력』, 푸른숲, 2000

조희룡, 실시학사 고전문학연구회 옮김, 『조희룡전집 1』, 한길아트, 1999

주희, 신태삼 교열, 『논어집주』, 명문당, 2007

최완수, 『진경시대 1·2』, 돌베개, 2003

칼 구스타프 융, 정영목 옮김, 『사람과 상징』, 까치, 1995

클레어 깁슨, 정아름 옮김, 『상징, 알면 보인다』, 비즈앤비즈, 2010

토머스 모어, 나종일 옮김, 『유토피아』, 서해문집, 2007

홍선표, 『조선 회화』, 한국미술연구소, 2014

논문

강경희, 「「적벽도」에 구현된 「적벽부」의 이미지와 서사」, 『동양고전연구』 47, 2012

강정서, 「퇴계의 '무이도가' 시 인식의 한 국면—제9곡시를 중심으로」, 『동방한문학』 14, 1998

김석현 외, 「성덕대왕신종의 명동과 간극의 공명조건」, 『한국음향학회지』 30, 2011

김소연, 「오원 장승업—작가적 위상 정립과 평가의 궤적」, 『대동문화연구』 109, 2020

김지영, 「조선시대 출산과 왕실의 '장태의례'」, 『역사와 세계』 45, 2014

김형술, 「백악시단의 진시 연구」, 서울대학교 박사학위 논문, 2014

김희정, 「태실의 문화재 지정 현황과 가치보존에 관한 일고찰—충남지역을 중심으로」, 『충청학과 충청문화』 20, 2015

박대윤, 「조선시대 국왕태봉의 풍수적 특성 연구」, 동방대학원대학교 박사학위논문, 2011

박본수, 「『정묘조왕세자책례계병』 연구—국립중앙박물관 소장 요지연도를 중심으로」, 『고궁문화』 13, 2020

참고 문헌

──────, 「조선후기 요지연도의 현황과 유형」, 『한국민화』 7, 2016

박영민, 「조선시대 미인도와 여성 초상화 독해를 위한 제언」, 『한문학논집』 42, 2015

박충환, 「인류학의 비교문화론적 관점에서 본 장태문화」, 『영남학』 28, 2015

성혜영, 「19세기의 중인문화와 고람 전기(1825~1854)의 작품세계」, 『미술사연구』 14, 2000

손명순, 「신라토우의 상징성에 관한 연구—국보제195호 장경호 토우의 상징해석을 중심으로」, 경주대학교 석사학위 논문, 1999

손병기, 「화재 변상벽의 회화 연구」, 충북대학교 석사학위 논문, 2013

손정희, 「19세기 벽오사 동인들의 회화세계」, 『미술사연구』 17, 2003

송화섭, 「조선후기 마을미륵의 형성배경과 그 성격—호남지방 마을미륵의 실태조사를 중심으로」, 『한국사상사학』 6, 1994

신두환, 「조선 사인의 「무이도가」 비평양상과 그 문예미학」, 『대동한문학』 27, 2007

심현용, 「성주 선석산 태실의 조성과 태실구조의 특징」, 『영남학』 27, 2015

유재빈, 「「무이도가」와 「무이구곡도」의 상호 읽기—강세황에게 주문한 이익과 남하행의 무이구곡도를 중심으로」, 『한국사상사학』 65, 2020

윤진영, 「조선후기 태봉도의 사례와 도상의 특징」, 『영남학』 28, 2015

이석주, 「『양아록』과 묵재의 노년관」, 『한국사상과 문화』 77, 2015

이원복, 「두성령 이암의 영모화—견도와 응도를 중심으로」, 『고고학지』 17, 2011

이은주, 「『평양지』에 구현된 평양」, 『내일을 여는 역사』 74, 2019

이태호, 「조선후기 화조·화훼·초충·어해도의 유행과 사실정신」, 『미술사와 문화유산』 2, 2013

임희숙, 「청음 김상헌 가계의 도원관과 진경산수의 관련성 연구」, 『한국학』 44, 2021

정경숙, 「조선시대 무이구곡도 연구」, 명지대학교 박사학위 논문, 2015

정지영, 「'논개와 계월향'의 죽음을 다시 기억하기—조선시대 '의기'의 탄생과 배제

된 기억들」, 『한국여성학』 23, 2007

조선희, 「근세 한·일 풍속화에 나타난 기녀복식 형태 비교」, 『일본근대학연구』, 2013

최석기, 「무이도가 수용양상및 도산구곡시의 성향」, 『퇴계학논총』 23, 2014

도록

『간송문화 75―서화 11 보화각설립 70주년 기념 서화대전』, 한국민족미술연구소, 2008

『간송문화 79―회화 50 화훼영모』, 한국민족미술연구소, 2010

『간송문화―간송미술문화재단설립 기념전』, 간송미술문화재단, 2014

『간송문화―진경산수화』, 간송미술문화재단, 2010

『겸재 정선』, 국립중앙박물관, 2009

『고구려고분벽화』, 예맥출판사, 2005

『공재 윤두서』, 국립광주박물관, 2014

『산수화, 이상향을 꿈꾸다』, 국립중앙박물관, 2014

『옛사람의 삶과 풍류』, 두가헌, 2013

『조선시대 풍속화』, 국립중앙박물관, 2002

『조선왕실 아기씨의 탄생』, 국립고궁박물관, 2018

『조선후기 화조화전』, 동산방, 2013

『천하제일 비색청자』, 국립중앙박물관, 2012

『초상화의 비밀』, 국립중앙박물관, 2011

『호생관 최북』, 국립전주박물관, 2012

『화원』, 삼성미술관리움, 2011

고려사, 한국사 데이터베이스(db.history.go.kr)

권헌, 『진명집震溟集』, 한국고전종합DB(itkc.or.kr)

김창협, 『농암집農巖集』, _____

박미, 『분서집汾西集』, _____

박팽년, 『박선생유고朴先生遺稿』, _____

서거정, 『사가집四佳集』, _____

성현, 『용재총화慵齋叢話』, _____

신광수, 『석북집石北集』, _____

신용개, 『이요정집二樂亭集』, _____

『신증동국여지승람新增東國輿地勝覽』, _____

『열성어제列聖御製』, 열성어제출판소, 1924

윤선도, 『고산유고孤山遺稿』, 한국고전종합DB(itkc.or.kr)

이긍익, 『연려실기술燃藜室記述』, _____

이덕무, 『청장관전서青莊館全書』, _____

이식, 『택당집澤堂集』, _____

이유원, 『임하필기林下筆記』, _____

이익, 『성호전집星湖全集』, _____

이하곤, 『두타초頭陀草』, _____

이항복, 『백사집白沙集』, _____

조선왕조실록, 조선왕조실록(history.go.kr)

채제공, 『번암집樊巖集』, 한국고전종합DB(itkc.or.kr)

허균, 『성소부부고惺所覆瓿藁』, _____

허목, 『미수기언眉叟記言』, _____

공유마당 https://gongu.copyright.or.kr

국가문화유산포털(문화재청) https://www.heritage.go.kr

국립고궁박물관 https://www.gogung.go.kr

국립문화재연구원 https://www.nrich.go.kr

국립민속박물관 https://www.nfm.go.kr

국립중앙박물관 https://www.museum.go.kr

국사편찬위원회 http://sillok.history.go.kr

미국 메트로폴리탄미술관 https://www.metmuseum.org/art/the-collection

서삼릉태실연구소 https://blog.naver.com/kdh581008

한국고전번역원 https://www.itkc.or.kr

한국전통매사냥보존회 http://www.kfa.ne.kr

한국학중앙연구원 https://www.aks.ac.kr

살다 사라지다

삶과 죽음으로 보는 우리 미술
ⓒ임희숙, 2022

초판 인쇄	2022년 9월 6일
초판 발행	2022년 9월 23일

지은이	임희숙
펴낸이	정민영
책임편집	전민지
편집	임윤정
디자인	이현정
마케팅	정민호 이숙재 김도윤 한민아 정진아 이민경 우상욱 정유선 김수인
제작처	영신사

펴낸곳	(주)아트북스
출판등록	2001년 5월 18일 제406-2003-057호
주소	10881 경기도 파주시 회동길 210
전화번호	031-955-7977(편집부) 031-955-2696(마케팅)
트위터	@artbooks21
인스타그램	@artbooks21.pub
전자우편	artbooks21@naver.com
팩스	031-955-8855
ISBN	978-89-6196-417-3 03600